점·선·면

Kandinsky
바실리 칸딘스키

Punkt und Linie zu Fläche
점·선·면

회화적인 요소의 분석을 위하여

차봉희 옮김

열화당

소개의 말

이 책은 '바우하우스 총서(Bauhaus-Bücher)' 제9권으로, 1926년 뮌헨의 알베르트 랑엔(Albert Langen) 출판사에서 출간되었다. 이 총서는 발터 그로피우스(Walter Gropius)와 모홀리-나기(László Moholy-Nagy)가 편집한 것이다. 1928년에는 이 책의 제2판이 출간되었고, 1947년에는 힐라 폰 레베이(Hilla von Rebay)가 번역하여 뉴욕 비대상회화미술관(Museum of Non-Objective Painting)에서 'Point and Line to Plane'이라는 제목으로 출간된 바 있다.

책이 출간될 당시 칸딘스키가 서문에서 언급했듯이, 이 저서는 베른 뷤플리츠(Bern-Bümpliz)의 벤텔리(Benteli) 출판사에서 1952년 제4판으로 출간되었던 그의 또 다른 저서 『예술에서의 정신적인 것에 대하여(*Über das Geistige in der Kunst*)』와 유기적인 연속성을 지니는 것이다. 바로 그 책의 출간 때에 썼던 나의 소개말은 본질적으로 이 책의 서문에도 똑같이 해당하는 셈이다. 그렇기 때문에 나는 여기서 몇 가지 구체적인 사항만을 언급하는 것으로 그치겠다.

『예술에서의 정신적인 것에 대하여』가 이론적인 사고와 관련해서 씌어진 것이라면, 『점·선·면』은 주로 칸딘스키가 1922년부터 바우하우스에서 부여받은 과제에 근거하여 쓴 것이다.

그는 모스크바에서의 활동을 통해서 이 과제를 이미 준비하고 있었다고 할 수 있다. 예술 아카데미의 교수와 성인들의 교육을 위한(소련에서 1946년까지) 인민회의 교육부 예술분과의 회원으로서 칸딘스키는 1918년 예술문화연구소를 설립했다. 그리고 1920년에는 모스크바 대학의 교수로 임명되었고,

1921년에는 예술학을 위한 아카데미를 창설하여 이 아카데미의 부원장으로 취임했다. 그러나 그는 그후 곧 러시아를 떠났다. 왜냐하면 문화 부문에 대한 러시아 정부의 정책 방향이 자유로운 예술활동을 불가능하게 했기 때문이다. 그후 1922년 6월 그는 발터 그로피우스에 의해서 바이마르에 있던 국립 바우하우스의 교수로 초빙되었다.

『점·선·면』의 내용은 그 당시 칸딘스키가 바우하우스에서 학생들에게 줄곧 강의해 온 이론의 대부분을 요약한 것이다. 이 책은 '회화적인 요소의 분석을 위하여'라는 부제를 달고 있는데, 이 부제는 보다 폭넓게 확대될 수 있을 것이다. 왜냐하면 이 내용은 여러 면에서 회화적인 영역을 훨씬 넘어서 있으며, 형태의 기본요소에 관한 강의에서 칸딘스키가 직접 강의했던 형태화(Gestaltung) 일반에 관한 문제도 포괄하고 있기 때문이다.

1925년 마이스터들이 바이마르의 바우하우스를 폐쇄하고 데사우(Dessau)로 이전하기로 결정했을 때, 칸딘스키도 행동을 같이하여 데사우의 바우하우스에서 활동을 계속했다. 그의 육십 세 생일과 『점·선·면』의 출간, 그리고 발터 그로피우스가 설계한 바우하우스 새 건물의 개관, 이 세 가지가 같은 해에 이루어졌다. 이 데사우 시대에 칸딘스키는 줄곧 교장 대리직을 맡았고, 발터 그로피우스가 물러나자 한네스 마이어(Hannes Meyer)에게로 관리권이 넘어갔으며, 그후 다시 루트비히 미스 반 데어 로헤(Ludwig Miës van der Rohe)에게로 넘어갔을 때에도 그는 이 직책을 계속해서 맡았다. 1933년 데사우의 바우하우스는 나치 정부에 의해 문을 닫게 되었지만, 그후 미스 반 데어 로헤에 의해 1933년까지 베를린에서 사립학교로 존속했다. 이 최후의 시기에도 칸딘스키는 바우하우스에서 활동하던 초창기 시절과 변함없이 계속 영향력 있는 위치에서 활동했다. 베를린의 학교가 문을 닫게 된 직후, 칸딘스키는 파리로 이주했다. 『점·선·면』에서 다루고 있는 내용은, 대체로 십 년 동안 바우하우스에서 가르친 기초이론의 강의와, 그가 지도했던 자유화(自由畵)를 연구하는 마이스터 아틀리에인 '자유화 학급(freien Malklasse)'에서 강의했던 내용이 기본 바탕을 이루고 있다. 칸딘스키가 『예술에서의 정신적인 것에 대하여』와 『점·선·면』 이 두 저서를 쓰는 동안과 1926년 이래 썼던 논문들은,

『칸딘스키: 예술과 예술가에 관한 에세이(*Kandinsky: Essays über Kunst und Kunstler*)』(벤텔리 출판사, 제2판, 1963)라는 평론집에 수록되어 있다.

특히 오늘날 우리에게 특별한 가치를 느끼게 하는 점은, 이 획기적인 이론들이 이 분야를 연구하고자 하는 사람에게 중요한 자료로 제공되고 있다는 사실이다. 구체예술(具體藝術, die konkrete Kunst)은, 그 범위에서는 눈에 띌 만큼 크게 신장했지만 그 깊이에서는 별다른 성과를 거두지 못했다. 여기엔, 구체예술이 발생 당시처럼 그 존재와 표현 가능성으로서의 인정을 얻기 위해서 투쟁해야 할 필요가 없어졌다는 사실과, 또한 수많은 젊은 화가들이 기초적인 철저한 준비도 없이 호응해 왔다는 사실에 그 부분적인 이유가 있는 것 같다. 다시 말하면, 이 새로운 유형의 예술의 내적인 구조, 정신과 이념 등을 인식하지 않은 채 오직 외적인 형식요소들만을 근거로 하여 인식하려고 했기 때문이다.

회화의 세계를 탐구하는 사람들을 위한 책으로서는, 위대한 예술가이며 사상가인 사람이 자신의 풍부한 경험을 바탕으로 직접 쓴 저서보다 더 나은 것은 없을 것이다.

취리히와 울름에서 1955년 1월
막스 빌(Max Bill)

이 책의 제4판에 즈음하여, 오늘날 우리 시대의 회화에 미친 칸딘스키의 영향이 눈에 띄게 커졌다는 사실을 여기에 언급해 두고자 한다. 그러나 이것은 이책에서 거듭 언급되고 있는 칸딘스키 자신의 이론들이 뜻하는 의미에서 이루어지고 있지는 않다. 오히려 이러한 영향은, 칸딘스키가 대상적인 형태로부터 색채의 해방을 불러일으켰던 그의 초창기 낭만적 표현파적 시대의, 다시말해 그가 새로운 구조화(Neu-Strukturierung)를 창조하기 이전의 작품들에서 온 것이다. 한편 소위 '앵포르멜 회화(informelle Malerei)'의 대표자들은칸딘스키가 시도했던 색채의 해방이 조형예술적인 수단의 새로운, 자율적인구조화와 정리작업을 위한 출발점이었다는 사실을 망각하고 있다. 이렇게 볼때 '앵포르멜 회화'는 회화의 발전을 위해 아무 역할도 하지 못했다.

취리히에서 1959년
막스 빌

내가 편집한 칸딘스키의 평론집 『칸딘스키: 예술과 예술가에 관한 에세이』는제2판이 1963년 벤텔리 출판사에서 출간되었다. 이 책에는 칸딘스키가 쓴 서른네 편의 논문들이 수록되어 있으며, 이로써 그때까지 출간된 그의 글들이이 출판사에서 하나의 포괄적인 삼부작으로 보완되었다.

취리히에서 1963년 11월
막스 빌

1926년 제1판 서문

이 조그만 책에 언급되어 있는 사상들이 나의 글『예술에서의 정신적인 것에 대하여』와 유기적인 연속성을 지니고 있다는 사실을 언급해 두는 것은, 불필요한 일이 아닐 것이다. 나는 일단 시작한 이상 그 방향으로 계속해 나갈 수밖에 없다.

세계대전이 시작되었던 당초에 보덴호(湖)의 골다흐(Goldach)에서 삼 개월을 지내는 동안, 나는 그 당시에 아직 확정되지 않은 이론적인 사고와 실제적인 경험 등을 체계화하는 데만 거의 시간을 보냈다. 이렇게 하여 아주 광범위한 이론적인 자료가 완성되었다.

거의 십 년 동안 이 자료에 손대지 못한 채 지내다가, 최근에 이르러서야 비로소 다시 검토해 볼 여유를 얻게 되었으니, 이 책은 그 결과 태어난 하나의 시론(試論)인 셈이다.

예술학은 이제 막 시작된 것에 불과하므로 의식적으로 연구 주제를 좁혔지만, 이것은 철저하게 논급하는 동안에 회화의 한계를 넘어 결국에는 예술 일반에 관한 한계마저도 벗어나고 있는 셈이다. 그러나 여기선 다만 몇 가지 지침, 즉 종합적인 가치를 고려한 분석적인 방법을 제시해 보려고 노력했을 뿐이다.

바이마르 1923년
데사우 1926년
칸딘스키

차례

서론

어떤 현상(Erscheinung)이든지 두 가지 방식으로 체험될 수 있다. 이 두 가지 외적인 것
방식은 자의적인 것이 아니라 현상과 연관된 것이다. 이를테면, 이들은 현상 내적인 것
의 본질(Natur), 즉 동일한 현상의 두 가지 고유성인 외적인 것과 내적인 것으
로부터 이끌어내어진 것이다.

유리창을 통해서 거리를 바라보면 거리의 소리는 감축되어 들리고 거리의
움직임들은 판토마임처럼 보이며, 거리 자체는 투명하기는 하지만 견고하고
단단한 유리창을 통해서 격리되어 있는, 즉 '피안(彼岸)'에서 고동치고 있는 본
질로서 나타난다. 막상 문이 열리면, 우리는 폐쇄된 상태로부터 벗어나 이 본
질 속에 혼입하여 그 속에서 능동적으로 움직이고, 자신의 모든 감각을 가지고
이 고동을 체험하게 된다. 이렇게 계속해서 변화하는 소리의 음정(Tongrade)
과 템포는 인간을 둘러싼 채 소용돌이의 모습으로 상승하다가 갑자기 쇠약해
지면서 사라져 간다. 움직임도 마찬가지로 사람들을 에워싸고 있다. ―수평선
이나 수직선의, 그리고 움직임에 의해 여러 방향으로 쏠리고 있는 선들의 유희,
그리고 때로는 높게, 때로는 낮게 울리며 점차 그 농도를 더해 가는 색과 퇴색
해 가는 색들의 유희.

예술작품은 의식의 표면에서 반영된다. 예술작품은 피안에 놓여 있으며,
자극이 다하고 나면 의식의 표면으로부터 흔적도 없이 사라져버린다. 역시
예술의 경우에도 직접적이며 내적인 유대를 불가능하게 만드는, 어떤 유의
투명하면서도 견고하고 두꺼운 유리가 있는 것이다. 하지만 이 경우에도 작
품 속으로 들어가 그 속에서 능동적으로 움직이고, 모든 감각을 통해 살아 숨
쉬는 그 고동을 체험할 수 있는 가능성이 전제되어 있다.

분석　　개개의 예술요소들을 정밀히 검토하려는 학문적인 가치를 근거로 해서 볼 때, 예술요소들의 분석이란, 작품의 내적인 고동에 이르는 교량이라고 할 수 있다.

예술작품의 분석은 필경 예술을 죽음에 이르게 하기 때문에, 예술을 '분석한다'는 것이 바람직하지 못하다는 주장은 오늘날까지도 여전히 지배적이긴 하다. 그러나 이 주장은 단순히 드러나 있는 요소와 그 요소가 지닌 본질적인 힘을 잘 알지 못하고 과소평가하는 태도에서 비롯한다.

회화와　　분석적인 연구에 관해 주의할 것은, 회화가 다른 모든 예술들 가운데 특수
그 밖의 예술　　한 위치를 차지하고 있다는 점이다. 예를 들어 건축은 그 예술의 본질상 실용적인 목적과 밀접한 관련을 맺고 있으며, 어느 정도 과학적인 지식을 갖고 있지 않으면 안 되는 것이다. 한편 실용적인 목적을 갖지 않고 오늘날까지도 다만 추상적인 작품들에만 적합한 음악 역시(행진곡이나 무용곡을 제외하면) 오래 전부터 이미 음악이론을 지니고 있다. 지금까지 이 이론은 다소 편파적인 학문이긴 했지만 지속적으로 발전해 나가는 상태에 있었다. 이와 같이 서로 상반되는 위치에 있는 이 두 예술이 모두 학문적인 기초를 지니고 있으며, 또한 이것은 의심할 여지가 없는 사실이다.

만일 이 밖의 예술들이 앞에 언급한 이런 관점에서 어느 정도 뒤떨어져 있다고 한다면, 그 뒤떨어진 차이점은 이들 개개 예술이 발전해 나가는 정도에 달려 있다고 볼 수 있을 것이다.

이론　　특히 회화의 경우를 본다면, 지난 세기 동안 실로 상상할 수 없을 정도로 지대한 발전을 이루었다. 그러나 한편 그것의 '실용적인' 의미로부터 그리고 과거의 응용예술로서 이루어 온 많은 역할로부터 해방된 것은 극히 최근에 이르러서이다. 그리하여 회화는 회화적인 목적을 위해, 그 회화적인 수단을 순수학문적으로 정밀하게 검토하려는 한층 상승된 단계에 이르게 되었다. 이런 추세에서 볼 때, 앞에서 언급한 것과 같은 그런 검토 작업 없이 다음 단계로 나아간다는 것은 ─예술가에게나 마찬가지로 '관객'에게도─ 불가능한 일이다.

초창기에　　분명한 것은, 이 점에서 회화는 오늘날처럼 이론상으로 궁지에 처해 있는

14

것만은 아니었으며, 또한 어떤 이론적인 지식들이 다만 기술적인 문제에 관련해서만 존재하는 것은 아니었다는 사실이다. 더욱이 어떤 특정한 콤포지션 이론(Kompositionslehre)을 초보자에게 가르칠 수도 있었으며, 또한 실제로 그랬었다. 특히 여러 가지 요소나 회화의 본질과 그 적용에 대한 몇 가지 지식은 화가라면 누구나 당연히 알고 있어야 할 사항이었던 것이다.[1]

약 이십 년 전까지만 해도 다양하게 전개되었고,[2] 특히 독일에서 안료(顔料)의 발달에 크게 공헌한 기술적인 처방(기본색, 媒劑 등)의 예외를 제외하고는 옛 사람들의 지식의 정도를 나타내는 것에 관해서는 —아마도 고도로 발전되어 있었다고 생각되는 예술학에 관해서는— 거의 아무것도 우리 시대에 전해진 것이 없다. 인상파 화가들이 '아카데믹한' 것에 대항하는 투쟁을 통해 회화이론(Maltheorie)의 마지막 잔재를 청산하는 한편, 자연이야말로 예술을 위한 유일한 이론이라는 그들의 주장과는 반대로, 그들 스스로 비록 의식하지 않았다고는 하지만 새로운 예술학을 위한 최초의 초석을 놓았다는 사실은 실로 기이한 일이다.[3]

이제 시작이라고 할 수 있는 예술학에서 가장 중요한 과제 가운데 하나는, 첫째로 서로 다른 여러 시대와 상이한 여러 민족에 걸쳐, 조형요소나 구조 및 콤포지션의 측면에서 미술사를 상세히 분석하는 일일 것이며, 둘째로 다음과 같은 세 가지 영역에서 그 성장과정에 대한 문제를 제시해 보는 일일 것이다. 즉 더욱 풍부해지고 발전해 나가는 과정에서의 도정·속도·필연성이 그것이다. 연관성 없이 갑작스러운 발전일지도 모르는 이 과정은 예술사에서 —과장선과도 같은— 어떤 특정한 발전선으로 진행될 것이다. 이러한 과제의 첫

미술사

1. 예를 들어, 한 폭의 그림을 구성하는 기초로서, 기본적인 세 개의 평면을 구도로 이용하는 것과 같은 것을 들 수 있다. 이러한 이론의 잔재는 최근까지 미술 아카데미에서 적용되었으며, 오늘날까지도 적용되고 있는 셈이다.
2. 예를 들어, 에른스트 베르거(Ernst Berger)의 귀중한 저서 『회화기법의 발달사 연구』 제5권 (Georg D.W.Callwey Verlag, München) 참조. 이후 이 문제에 관해서 많은 문헌들이 출간되었다. 최근 알렉산더 아이브너(Alexander Eibner) 교수의 대작 『고대로부터 근대에 이르기까지 벽화의 발전과 작품재료』(Verlag B. Heller, München)가 출판되었다.
3. 그후 연이어 시냐크(P. Signac)의 저작 『들라크루아에서 신인상주의까지』(deutsch—im Verlag Axel Juncker, Charlottenburg, 1910)가 출간되었다.

째 부분인 분석은 '실증적 학문(Positive Wissenschaften)'의 과제에 이웃하는 것이다. 두번째 부분인 발전의 형식은 철학의 과제와 인접하게 된다. 바로 여기에 일반적으로 인류의 발전과정에서 이루어지는, 법칙성이 만나는 교차점이 이루어지고 있다.

'분석' 여기서 덧붙여 주의할 것은, 과거의 예술시대가 지녔던 잊혀진 지식들은 힘든 노력을 통해서만 다시 얻을 수 있다는 점이다. 이것은 예술을 '분석'한다는 것에 대한 우려를 완전히 제거해야만 한다는 의미다. 왜냐하면, 만일 '죽은' 이론들이 살아 있는 작품들 속에 너무 깊이 뿌리를 내리고 있어서 지대한 노력을 통해서만 드러날 수 있다면, 이들 이론의 '해로운' 작용이라는 것은 결국 무지(無知)의 불안에 불과할 뿐이기 때문이다.

두 가지 목표 새로운 학문―예술학―의 초석이 되어야 할 연구는 두 가지 목표를 지니고 있고, 이것은 다음 두 가지 필연성에서 발생한다.

1. 비목적적인 또는 목적을 도외시한 지식욕으로부터 자유로이 생겨나는 일반적인 학문의 필연성에서 '순수한' 학문이 생겨난다.

2. 직관(直觀, Intuition)과 수리적(數理的) 계산(Berechnung)이라는, 도식적인 두 부분으로 구분할 수 있는 창조력에 내재한 균형의 필연성에서 '실제적인' 학문이 생겨난다.

이러한 연구들은, 오늘날 우리가 그 시발점에 서 있기 때문에, 그리고 그 연구방향이 종잡을 수 없이 멀리 안개에 싸인 곳으로 사라지고 있는 미로처럼 보이고, 이 연구의 발전을 전혀 예측할 수 없는 상태에 처해 있기 때문에, 무엇보다도 체계적으로 다루지 않으면 안 될 것이다. 그러기 위해선 명확한 도식(圖式, Schema)이 필수적으로 요구된다.

요소 예술 연구에서 일반적으로 가장 기본적인 문제는 작품을 구성하고 있는 예술요소(Kunstelemente), 즉 구성물질(Baumaterial)을 살펴봐야 하는 것이다. 이들 요소는 각 예술분야에 따라 서로 다르다.

여기서 기본요소(Grundelemente)는 우선적으로 다른 요소들과 구분되어야겠다. 다시 말하면, 한 특수한 예술에서 한 작품은 기본요소 없이는 생겨날 수 없다. 그 밖의 다른 요소들은 부차적 요소(Nebenelemente)라고 일컬어질

수 있다.

유기적으로, 그리고 단계적으로 연관시켜 밝혀 가는 작업은 위의 두 요소의 어느 경우에서나 필수적이다.

이 책에서는 두 가지 기본요소들을 취급하고 있는데, 이들 요소는 회화의 모든 작품에서 최초의 시작에 기여하는, 또 이들 없이는 시작이 전혀 불가능한 그런 요소이다. 이들은 동시에 일종의 독립된 유형인 회화, 즉 그래픽을 위한 무궁무진한 창조적인 재료이기도 하다.

따라서 여기서는 회화의 원천적인 조형요소, 즉 점에서부터 시작해야겠다.

모든 연구의 이상은 다음과 같다.　　　　　　　　　　　　　　　　　연구방법

1. 모든 개개 현상에 대한 지나치게 엄격할 정도의 세밀한 검토―개별적인 검토.

2. 현상들간의 상호작용에 대한 검토―총괄적인 대조.

3. 위 두 가지에 선행되는 부분에서 추론해낼 수 있는 일반적인 결론.

이 책에서 의도한 나의 목표는 첫째와 둘째 부분으로 국한되어 전개된다. 셋째 부분, 즉 일반적인 결론은 이 책에서 다룬 자료만으로는 불충분하며, 또한 이 부분은 어떤 경우에라도 성급히 간과해서는 안 될 것이다.

연구는 지나칠 정도로 세밀히, 꼼꼼하고 정확히 이루어져야 한다. 이 '지루한' 길은 한 걸음 한 걸음 진척되어야겠다. ―개개 조형요소의 본질, 고유성, 그 작용으로 인해 나타나는 아무리 조그마한 변화라 할지라도 주의 깊게 관찰해야 한다. 현미경적인 분석과도 같은 이러한 연구방법을 통해서만 예술학은 마침내 예술의 한계를 훨씬 넘어서 '인간적'인 것과 '신적(神的)'인 것이 '통합(Einheit)'되는 영역으로 뻗어나가, 포괄적인 종합(Synthese)에 이르게 될 것이다. 이것은 '오늘날'과는 거리가 먼, 하지만 전망해 볼 수 있는 목표에 불과할 뿐이다.

특히 나의 과제에 관해 언급하자면, 적어도 처음 시작할 때의 정확성을 충　　이 책의 과제
분히 관철해 나가기에는, 나의 힘뿐만 아니라 지면 또한 부족하다는 점이다.

―이 조그만 책자의 목표는 '그래픽적'인 기본요소들을 다만 일반적으로, 그리고 원칙적으로 제시하려는 의도에 불과하다. 더 자세히 말해 다음과 같이 제시하고자 한다.

1. 물질적인 면을 물질적인 형태가 지닌 사실적인 주변세계로부터 분리시켜, 즉 '추상적으로'.
2. 이 면이 지닌 기본적인 고유성이 발휘하는 효과작용을 물질적인 면 위에서.

그러나 이러한 방법 역시 이 책에서는 피상적으로 스쳐 지나며 보는 조사·연구의 범주에서만 가능한, 즉 예술학적인 연구를 통하여 표준적인 방법론을 찾고 그것의 적용을 검토해 보려는 시도로서 진행될 수 있을 것이다.

Punkt 점

기하학에서의 점은 눈에 보이지 않는 본질(Wesen)이다. 따라서 개념상 이것 기하학적인 점
은 비물질적인 본질이라고 정의해야겠다. 물질적으로 생각할 때 점은 제로
(Null)와 같다.

그러나 이 제로 속에는 '인간적인(menschlich)' 서로 다른 속성이 숨어 있
다. 우리의 상상에서 제로—기하학에서의 점—는 최고의 간결함(Knappheit),
다시 말해 최대의 겸손한 자제성으로(거의 존재하지 않는 것 같은 최소한의
존재로서—역자) 말을 하고 있는 것이다.

이와 같이 기하학적인 점은 우리의 상상 속에서 최고로, 그리고 가장 개별
적으로 **침묵과 언어를 잇는 연결**이라고 생각한다.

그렇기 때문에 기하학적인 점의 물질적인 형태는 무엇보다도 글로 씌어진
문장에서 나타난다. 곧 점은 언어에 소속되며, 침묵을 의미한다.

끊임없이 이야기가 진행되는 동안에 점은 중단, 즉 부재(Nichtsein, 부정적 글자
인 요소)의 상징이며, 동시에 점은 한 존재에서 다른 존재에 이르는 교량(긍
정적인 요소) 역할을 한다. 이것이 문장에서 점이 지니는 **내적인 의미**이다.

피상적으로 볼 때 점은 우리가 어렸을 때부터 이미 체험하게 되는 '실제적
이고 합목적적인' 요소를 지닌, 합목적적으로 사용되는 기호(Zeichen)에 불
과하다. 외적인 기호는 관용화되어 상징으로서의 내적인 여운을 감춘다.

내적인 것은 외적인 것에 의해서 벽으로 둘러싸여 막혀 있다.

점은, 침묵하고 있는 전통적인 울림을 지닌 관용화의 협소한 범주에 속하
는 것으로 우리는 생각해 왔다.

습관적으로 점과 연결되어 굳어져 있는 침묵의 울림은, 사실 이것이 다른 침묵
고유성들을 완전히 압도할 만큼 큰 소리로 울리고 있다.

전통적으로 습관화된 모든 현상들은 그들의 일면적인 언어를 통해서 무성(無聲)이 된다. 우리는 그 소리를 더 이상 듣지 못하며, 침묵에 둘러싸여 있다. 우리는 (점의 약속된 상징적인 의미를 점이라고 생각할 수밖에 없기 때문에—역자) '실제적이고 합목적적인' 것에 절대적으로 따를 수밖에 없다.

충격 때로 어떤 예기치 않은 충격이 우리로 하여금 죽은 상태에서 벗어나 생기 발랄한 상태로 전화시킬 수 있다. 그러나 아무리 강렬한 동요라 할지라도 죽은 상태를 살아 있는 상태로 변화시킬 수 없는 경우도 있다. **외부**에서 닥쳐 오는 동요들(질병·불운·걱정·전쟁·혁명)은 얼마 동안 전통적인 습관의 범주에서 곧 빠져 나오지만, 일반적으로 이들은 어느 정도 강제적인 '부당함'으로 느껴질 뿐이다. 이때는 이미 떠나 온 전통적인 습관의 상태로 가능한 한 빨리 되돌아가려는 충동이 모든 다른 감정들을 능가하고 있다.

내부로부터 **내부**로부터 일어나는 충격들은 위와는 다른 양상의 것들이다. 이들은 인간 자신에 의해서 야기되며, 따라서 이 동요에 알맞은 기반은 인간 자신 속에 있다. 이 기반은 딱딱하고 견고한, 하지만 쉽게 부서질 수 있는 '유리창'을 통해서 '거리'를 관찰할 수 있는 그런 능력이 아니라, 스스로 거리 속에 뛰어드는 능력이다. 직접 눈으로 보고 귀로 들을 때는 가장 미세한 충격들까지도 지대한 체험이 된다. 사방에서 소리들이 흘러나오고, 세계는 울리기 시작한다. 새로운 미지의 나라에 몰두하는 탐험가처럼, 우리는 '일상적인 것' 속에서 새로운 발견을 한다. 그리고 지금까지 침묵하던 주변은 좀더 분명해진 언어로 말하기 시작한다. 이렇게 하여 죽은 기호들이 살아 있는 상징이 되고, 죽은 것은 다시 살아나게 된다.

이와 같이 새로운 예술학도, 기호들이 상징이 되고 직접 눈으로 보고 귀로 들음으로써 침묵으로부터 말하기에 이르는 길이 열릴 수 있을 때에야 비로소 성립될 것이다. 이렇게 할 수 없는 사람은 차라리 '이론적'인 예술과 '실제적'인 예술에 참견하지 말고 가만히 있어야 할 것이다. —예술을 위한 그의 노력은 결코 하나의 교량에 이르지 못할 것이며, 오늘날 인간과 예술 사이에 놓인 간격을 점점 더 확대시킬 뿐이다. 바로 이런 사람이 오늘날 예술이라는 단어 뒤에 종지부를 찍으려고 노력하고 있는 것이다.

점을 그 습관화된 효과의 협소한 범주에서 서서히 끌어내면 지금까지 침묵 조성된
의미로부터
벗어나기
하고 있던 점의 내적 고유성은 점차 큰 소리로 울리게 된다.

이 고유성—내적 긴장—은 그 본질의 심연으로부터 차례차례 흘러나와 그
힘을 발휘한다. 그것이 인간에 미치는 작용과 영향은 여러 가지 방해들을 쉽
게 극복한다. 간단히 말해, 죽은 점이 살아 있는 본질이 되는 것이다.

여러 가지 가능성 중에서 두 가지 전형적인 예를 언급해 보자.

1. 점은 실제적으로 합목적적인 상태에서 벗어나, 목적에 맞지 않는, 즉 비 첫째 경우
 논리적인 상태로 옮겨 놓아질 수 있다.

<div align="center">

오늘 나는 영화관에 간다.

(Heute gehe ich ins Kino.)

오늘 나는 간다. 영화관에

(Heute gehe ich. Ins Kino)

오늘 간다. 나는 영화관에

(Heute gehe. Ich ins Kino)

</div>

두번째 문장에서 점의 자리바꿈을 합목적적인 것으로, 즉 목적의 강조, 의
도의 강조, 트럼펫 소리로 이해할 수 있는 것은 당연하다.

세번째 문장에서는 비논리적인 것이 순수한 형태로 구현되고 있지만, 이것
은 잘못 인쇄된 것이라고 설명될 수밖에 없다. —점의 내적인 가치가 잠깐 동
안 반짝 빛을 발하다가 곧장 꺼져 버린다.

2. 이렇게 하여 점은 실제적으로 합목적적인 상태로부터 전이되어, 그 결 둘째 경우
 과 점은 계속되는 문장 순서에서 빠져 나와 밖에 서 있게 된다.

<div align="center">

오늘 나는 영화관에 간다

(Heute gehe ich ins Kino)

●

</div>

이 경우에 점은 그 울림이 반향(Resonanz)을 얻기 위해서, 보다 더 크고 자

유로운 주위 공간을 필요로 한다. 그럼에도 불구하고 이 울림은 부드럽고 겸손하며, 그를 에워싸고 있는 글자에 의해서 들리지 않게 된다.

그 밖의 해방 자유롭게 비어 있는 주변공간과 점 자체의 크기가 확대됨에 따라 글자의 울림은 점차 감소되고, 점의 울림은 점차 더 분명해지며 힘을 얻게 된다.(도판 1)

도판 1

이와 같이 두 개의 울림—글자와 점—은 실제적이고 합목적적인 연관성을 **갖지 않은 채** 생겨나게 된다. 이것은, 결코 서로 어우러져서 합일하지 않는 두 세계의 균형을 보여준다. 이것은 아무런 목적 없이 일어난 혁명적인 상태이다.—글자는, 그것과 어떤 연관성도 맺을 수 없는 이물질에 의해서 충격을 받게 된다.

자립적인 본질 어쨌든 점은, 우리가 일반적으로 알고 있는 점에 대한 관념으로부터 나왔다. 이렇게 되어 점은 하나의 세계에서 다른 세계로 비약하는 준비운동을 하고 있는 셈인데, 이 세계에서 점은 예속성으로부터, 즉 실제적이고 합목적적인 것으로부터 벗어나 **자립적인 본질**로서 살아 움직이기 시작하며, 이 세계에서 그 예속성은 내적이고 합목적적인 예속성으로 변하게 된다. 이것이 회화의 세계이다.

충돌을 통해서 점은, 그림을 그리는 도구가 화면이라는 물질, 즉 기초평면과 일단 부딪침으로써 생겨나는 결과이다. 종이·나무·화면·석고·금속 등이 이러한 물질적인 기초평면(기본적인 화면이 되는—역자)이 될 수 있으며, 화구(畵具)는 연필·조각칼·붓·펜·바늘 등이다. 이들이 최초로 부딪침으로써 기초평면이 곧 잉태된다.

개념 회화에서 점의 **외적인** 개념은 정확하지 않다. 물질화한, 눈에 보이지 않는 기하학상의 점은, 기초평면의 일정한 면을 요청하는 그런 어떤 크기를 얻어야 한다. 그 밖에 점은, 자신을 주변과 구분해 주는 어떤 경계—윤곽—를 갖지 않으면 안 된다.

이는 자명한 것이며, 또한 처음엔 아주 단순한 것으로 여겨진다. 그러나 이

단순한 경우에서도 우리는 오늘날 예술이론의 태아적인 초기 상태를 나타내는 부정확성에 부딪치게 된다.

점의 **크기**와 형태는 변한다. 이에 따라 추상적인 점의 상대적인 울림도 역시 변하게 된다. **외적으로** 볼 때 점은 최소의 기본형태(Elementarform)라고 표시할 수 있지만, 이것은 정확한 표현이 아니다. '최소의 형태'가 어떤 것이라고 정확하게 한계짓는 것은 어려운 일이다.(점은 자라날 수도 있고, 면으로 변할 수도 있으며, 눈에 띄지 않게 전체 기초평면을 덮을 수도 있다) 그렇다면 점과 면의 한계는 어디에 있는 것인가.

여기서 두 가지 조건을 고려할 수 있겠다.

1. 크기를 중심으로 볼 때, 점과 그것이 표현하는 면과의 관계.

2. 이 면 속의 다른 나머지 형태들과 점의 크기 관계.

아직 그림이 그려지지 않은 빈 기초평면 위에서 아무튼 점이라고 간주될 수 있는 그것도, 예를 들어 아주 가느다란 선이 이 기초평면 위에 들어서게 되면(도판 2), 면이라고 표시해야 할 것이다. 첫째 경우와 둘째 경우에서 크기의 관계가 점의 개념을 규정하고 있지만, 이는 오늘날 다만 감각적으로 그렇게 추산할 수밖에 없는 것이다. ―정확한 수리적인 표현은 결여되어 있다.

이와 같이 우리는 오늘날, 점이 점일 수 있는 외적인 크기의 한계도 다만 감각적으로 규정하고 평가할 수밖에 없다. 이 외적인 경계로 접근해 오는 것, 어느 정도 이 경계를 넘어서는 것, 다시 말해 점이 사라지기 시작해 그 자리

크기

한계에서

도판 2

23

에 면이 태반에서처럼 살아나기 시작하는 순간에 도달하는 것은 목적에 이르는 하나의 수단이다.

이러한 목적은 이 경우에 절대적인 울림을 **감추는 것**, 해소의 강조, 형태 내에서의 부정확한 울림, 불안정, 긍정적인(또는 부정적인) 움직임, 반짝거림, 긴장, 추상화하는 가운데서의 부자연스러움, 내적 교차의 감행(점과 평면의 내적 울림은 서로 충돌하여 교차되거나 반향된다), **하나의** 형태 내에서의 이중울림, 다시 말해 **하나의** 형태를 통해 이루어지는 이중울림이 형성되는 것 등이다. 이 '최소'의 형태가 갖는 표현 속에 들어 있는 이와 같은 다양성과 복합성—점의 크기의 아주 미세한 변화에 의해서 의도되는—은 별로 관심 없는 이에게도 추상적인 형태들이 지닌 표현력과 표현의 깊이를 납득하게 하는 예를 제공하고 있다. 이와 같은 표현수단이 앞으로 발전해 나가고 관찰자의 감수성이 보다 더 발달해 가는 경우에는 더욱 정밀한 개념이 불가피할 것이며, 이것은 언젠가는 결국 측정의 수단을 통해 획득될 것이다. 이때 수리적인 표현은 필수적인 것이 될 것이다.

이 경우 단 한 가지 위험한 것은 수리적 표현이 감정적인 느낌의 배후에 머물러 있기 때문에 이 느낌을 방해할지도 모른다는 것이다. 공식이란 접착제와도 같은 것이다. '바보 같은 파리들이 끈끈이에 달라붙어 죽는 것처럼', 공식에 매달리면 독자성과 고유성이 죽어 획일적인 표현을 일삼게 되는 어리석은 짓을 하고 마는 결과를 초래한다. 공식은 인간을 따뜻한 팔로 감싸 주는 듯한 클럽의 안락의자이기도 하다. 그러나 반면에 팔로 감싸 주는 상태에서 벗어나려 안간힘을 쓰는 노력은 계속적인 비약, 새로운 가치, 마침내는 새로운 공식에 도달하기 위한 준비조건이기도 하다. 하지만 공식 역시 죽어 없어지게 되고, 새로 탄생한 공식에 의해서 보충되기도 한다.

불가피한 두번째 사실은 점의 **외적 형태**를 결정하는 그 외적 경계이다.

추상적인 사고나 상상 속에서 점이란 우리가 생각해 볼 수 있는 가장 작고 가장 둥그런 것이다. 점은 사실 이런 의미에서 가장 이상적인 작은 원이다. 그러나 그 크기와 마찬가지로 그 경계를 이루는 한계 역시 상대적이다. 점은 사실적인 형태로 나타날 때 무한히 다양한 형상(Gestalten)을 취할 수 있다.

추상적인 형태

수리적 표현과 공식

형태

즉 점의 둥그런 형태는 아주 미세한 톱니모양의 가장자리를 지닐 수 있다. 점은 다른 기하학적인 형태나 자유자재로 임의의 형태를 취하려는 경향을 발전시킬 수 있다. 짓찢어진 것 같은 울퉁불퉁한 가장자리에서 개개 첨단들은 별나게 뾰족하고 소심해 보일 수도 있고, 반대로 대범하게 둥그스름해 보일 수도 있으며, 서로 상이한 관계에 처해 있을 수도 있다. 이때 어떠한 경계도 확인할 수 없으며, 점의 세계는 제한적이지 않다.(도판 3)

<div align="right">

여러 가지 형태의 점.　도판 3

</div>

이와 같이 크기와 형태에 상응해, 점이라는 것이 기본적으로 풍기고 있는 울림은 다양하다. 한편 이 다양성은 항상 순수하게 함께 울리고 있는 내적인 기본 본질이 상대적으로 변화된 내적인 색조(色調)에 불과하다고 봐야 할 것이다. 기본울림

특히 강조되어야 할 것은 완전히 순수하게 울리는, 소위 한 가지 색으로 빛을 발하는 요소란 현실에서는 존재하지 않는다는 것과, '기본적 요소 또는 원천적인 요소'라고 불리는 요소들까지도 단순한 성질의 것이 아니라 복잡한 성질의 것이라는 점이다. 원시적인 '소박성(Primitivität)'을 띠고 있는 모든 개념들도 역시 상대적인 개념에 불과할 뿐이다. 그렇기 때문에 우리의 '학술' 용어도 상대적일 뿐이다. 우리는 절대적인 것을 알지 못한다. 절대적인 것

이 단원의 서두에서 점의 실제적 합목적적인 가치를 기술할 때, 점은 보다 짧은 또는 보다 긴 침묵이 융합되어 있는 개념으로 규정했다. **내적으로** 이해하여 **점**은 그 자체로서 최고도로 **억제된 자세**와 관련된 일종의 **주장(Behauptung)** 내적 개념

25

을 표시하고 있다.

점은 내적으로 가장 간결한 형태이다.

점은 그 자신 속에 침잠해 있다. 점은 ―비록 외적으로 보아 모난 형태인 경우라도― 결코 이 고유성을 완전히 상실하지는 않는다.

긴장 　점의 긴장은 결국 언제나 **중심집중적(konzentrisch)**이다. ―중심집중적인 것과 탈중심적(脫中心的)인 것의 이중울림이 나타나, 그것이 원심적인 성향을 나타내는 경우라도 그렇다.

점은 하나의 조그만 세계다. ―이것은 어느 정도 사방으로부터 동일하게 떨어져 있으며, 주변으로부터 거의 빠져 나와 있다. 점과 그 주위의 융합은 최소한의 것으로 극미하고, 점이 가장 최고로 둥글게 완성된 경우에 이 융합은 존재하지 않는 것처럼 보인다. 한편 점은 그 위치에서 확고히 자신을 주장하고 있으며, 수평 수직 어느 방향이든 운동에 대한 최소한의 경향도 보이지 않는다. 앞으로 나서거나 뒤로 물러나는 것도 전제되어 있지 않다.

면 　오직 중심집중적인 긴장만이 원과 내적으로 유사한 관계에 있음을 나타내 준다. ―점의 그 밖의 다른 고유성들은 오히려 정사각형을 지향하고 있다.[1]

개념 정의 　점은 기초평면 속으로 파고들어, 영원히 자기를 주장하고 있다. 이와 같이 점은 내적으로 볼 때 **가장 간결하고 항구적인 주장**이며, 이것은 짧고 확고하게 그리고 재빠르게 생겨난다.

그렇기 때문에 점은 외적인 의미나 내적인 의미에서 **회화의 원천적인 요소**이며, 특히 '그래픽(Graphik)'의 **원천적인 요소**이다.[2]

'요소'와 요소 　요소라는 개념은 두 가지 서로 상이한 양식, 즉 외적 개념과 내적 개념으로 이해할 수 있다.

외적으로 볼 때 기호적인 형태나 회화적인 형태 하나하나가 모두 요소이다. 그러나 내적으로 볼 때는 이러한 형태 자체가 아니라, 이 속에 살아 있는 내적 긴장이 요소이다.

그리고 실제에 있어선, 회화적인 작품의 내용을 구체적으로 존재하게 하는 것은 외적 형태들이 아니라, 이들 형태 속에 살아 있는 힘들, 즉 긴장들이다.[3]

만일 긴장들이 갑자기 사라져 버리거나 사멸된다면 그때까지 살아 있는 작

품 역시 당장 죽어 버릴 것이다. 반면 몇 가지 형태들이 우연히 함께 모이는 것은, 어떤 것이라도 작품이 될 수 있을 것이다. 한 작품의 내용은 콤포지션에서, 다시 말해 이 경우 필수적인 긴장들이 내적으로 조직되는 총체 속에서 표현되고 있다.

외관상 단순해 보이는 이같은 주장이 실은 극히 중요하고도 원천적인 의미를 지니고 있다. 즉 이 주장을 인정하느냐 부정하느냐에 따라 오늘날의 예술가들뿐만 아니라 오늘날의 사람들도 나누어진다.

1. 물질적인 것 외에 비물질적인 것, 정신적인 것을 인정하는 사람들.

2. 물질적인 것 외에 그 어떤 것도 인정하지 않는 사람들.

위의 제2범주에서는 예술이 존재할 수 없다. 그렇기 때문에 이러한 사람들은 오늘날 '예술'이라는 말 자체도 부정하며, 이것을 대신할 수 있는 말을 찾고 있다.

나의 입장에서 볼 때 요소는 '요소'와 구분되어야겠다.(내적 요소와 외적 요소—역자) 이때 '요소'(외적 요소—역자)는 긴장으로부터 풀려 나와 생긴 형태를 뜻하며, 반면에 요소(내적 요소—역자)는 이러한 형태 속에 살아 있는 긴장을 뜻한다. 이와 같이 요소들은 사실적인 의미에서 추상적이며, 형태 자체도 '추상적'이다. 그러나 추상적인 조형요소들을 가지고 작업하는 것이 실제로 가능하다면, 오늘날 회화의 외적인 형태는 본질적인 변화를 가져올 것이다. 그러나 이것이 회화 전반에 걸쳐서 불필요하다는 것을 의미하지는 않는다. 음악적인 요소가 음악에서 그렇듯이, 추상적인 회화요소들 역시 그 나름대로 회화적인 성격을 유지할 것이기 때문이다.

1. 색채적 요소와 형태적 요소의 연관성에 관해서 나의 논문 『형태의 기본적 요소(*Die Grundelemente der Form*)』(Bauhaus-Verlag, Weimar-München)의 p.26과 색채일람표 V 참조.
2. 기하학에서는 'O'로서 점을 표시하기도 한다. 'O'는 라틴어 'Origo'의 약자로서, '시작'이나 '원천'을 의미한다. 기하학적인 입장과 회화적인 입장은 일치하고 있다. 마찬가지로 상징(像徵)에서도 점은 '원천적인 요소'로서 표시된다.(Rudolf Koch, *Das Zeichenbuch*, II. Auflage, Verlag W.Gerstung, Offenbach a.M., 1926)
3. 하인리히 야코비(Heinrich Jacoby), 『'음악적인 것'과 '비음악적인 것'의 피안에서(*Jenseits von 'musikalisch' und 'unmusikalisch'*)』(Stuttgart, Verlag F.Enke, 1925) '소재'와 음향 에너지 간의 차이(p.48) 참조.

면 위에서 그리고 면으로부터 움직이려는 성향이 없어지면 점을 감지하는 시간은 최소한으로 줄어들며, 점에 있어서 **시간**의 요소는 거의 완전히 무시되어 있다 해도 좋을 것이다. 특수한 콤포지션의 경우 점을 반드시 필요로 하는 이유도 바로 여기에 있는 것이다. 이때의 점은 음악에서 팀파니를 두드리는 소리나 트라이앵글을 치는 소리와 같으며, 자연에서 딱따구리가 주둥이로 짧게 나무를 두들기는 소리와도 같다.

오늘날까지도 많은 예술 이론가들은 회화에서 점이나 선을 적용하는 것을 인정하려 들지 않는다. 이들은 수많은 낡은 장벽들 중에서 최근까지도 두 가지 예술영역—회화의 영역과 그래픽의 영역—으로 확실히 구분하고 있는 그 장벽만은 소중하게 간직해 두려고 한다. 그러나 아무튼 이러한 구분을 뒷받침할 만한 **내적인** 근거는 전제되어 있지 않다.[4]

회화에서의 시간의 문제는 회화 자체 내에서의 고유한 영역으로서 대단히 복잡한 문제이다. 이 문제에서도 몇 년 전부터 하나의 장벽이 무너지기 시작했다.[5] 이 장벽은 지금까지 두 예술영역—회화의 영역과 음악의 영역—을 구분하고 있었다.

외관상으로는 분명하고 정당한 구분으로 보이는, 즉

회화 — 공간(평면) | 음악 — 시간

이라는 구분은(지금까지는 피상적이긴 하지만) 보다 더 상세하게 검토해 보면 갑자기 의심스러워진다. —그리고 내가 아는 범주에서 볼 때, 우선 화가들이 그러했다.[6] 일반적으로 오늘날까지도 회화에서의 시간요소를 경시해 온 태도는, 학문적인 바탕과는 거리가 먼, 통속적인 이론이 지닌 피상성을 분명히 입증하고 있는 것이다. 여기서 이러한 문제들을 상세히 논할 바는 아니지만, 시간요소를 분명하게 드러내는 몇 가지 계기에 관해서는 특별히 지적해야겠다.

점은 시간적으로 가장 간결한 형태이다.

●

순수이론적으로 볼 때,

1. 복합체(크기와 형태)이며,

2. 정확하게 윤곽을 잡은 통일체인 점은

기초평면과 조합을 이루는 특정한 경우에는 그것만으로도 충분한 하나의
표현수단이어야 한다. 순전히 공식적으로만 생각해 본다면 한 작품은 결국
하나의 점으로 구성되어 있을 수도 있다. 이러한 주장을 부질없이 한가하게
지껄이는 주장이라고 여겨서는 안 된다.

오늘날 이론가가(그가 동시에 '이론을 실천하는' 화가인 경우도 적지는 않
다) 예술요소를 체계화함에 있어 특별히 주의를 기울여 기본요소들을 구분하
거나 검토해야 하는 경우가 있다. 이때 이 요소들을 어떻게 적용해야 하는가
하는 문제는 물론 중요하며, 마찬가지로 비록 공식적인 생각이라 할지라도
하나의 작품을 위해 이러한 요소들이 적용되는 필수적인 수량의 문제도 중요
하다.

이러한 문제는 지금까지 감추어져 있었던 광범위한 콤포지션 이론에 속하
는 것이다. 그러나 여기서도 역시 철저히 공식적으로 다루기로 한다. ―이것
은 처음부터 시작하지 않으면 안 되겠다. 이 책에서는 두 가지 초보적인 형태
요소(Primären Formelemente)에 대한 간단한 분석 이외에, 일반 학문적인 작
업계획과 관련된 점을 지적하고, 나아가 일반적인 예술학에 이르는 방향을

4. 이러한 구분의 근거는 외적인 것으로, 만일 더 정확한 표시방법을 말하라고 한다면, 회화를
 손으로 그리는 회화(Handmalerei)와 인쇄형식을 거친 회화(Druckmalerei)로 구분하는 것이
 더 논리적이라고 생각된다. 이것은 작품이 어떤 기술적인 과정을 거쳐 제작되었는가를 적
 절하게 지적하고 있는 셈이다. '그래픽'이라는 개념은 불분명한 것이 되었다. ―수채화를
 그래픽으로 취급하는 경우도 종종 있는데, 이는 상식적인 개념들이 혼란해진 상태를 가장
 잘 대변해 주는 예라고 할 수 있다. 손으로 그린 수채화는 회화작품이며, 보다 더 적절히 말
 하면 이것은 손으로 그린 회화작품이다. 동일한 수채화를 그대로 석판인쇄로 복제하면, 이
 것은 회화작품이긴 하지만 더 정확히 말해 인쇄형식을 거친 회화작품이다. 더 본질적인 구
 분방법을 찾는다면 '흑백' 회화라든가 '채색' 회화라는 말로 얘기할 수도 있겠다.
5. 예를 들면, 맨 먼저 모스크바의 '전(全) 러시아 예술학 아카데미(Allrussischen Akademie der
 Kunstwissenschaften)'에서 1920년에 기획되었던 일과 같은 것이 그 시작이라고 할 수 있다.
6. 추상예술로 넘어가는 뚜렷한 전환에서, 나에게 회화에서의 시간요소는 논란의 여지 없이
 명백한 것이었고, 그후 나는 이것을 실제적으로 적용했다.

제시하고자 할 뿐이다. 여기서 시사된 것들은 다만 지침에 불과하다.

'하나의 점으로도 한 작품이 되기에 충분한가' 하고 제기되었던 질문도 이러한 의미에서 취급될 것이다.

여기엔 여러 가지 상이한 경우와 가능성이 있다.

가장 단순하고 가장 간결한 예는 중심에 놓여 있는 점, 즉 정사각형인 기초평면의 **중심에 있는 점**의 경우이다.(도판 4)

원천적인 상 기초평면이 미치는 작용이 억제됨으로써 최대한의 강도를 이루어, 이것은 하나의 특수한 경우임을 나타낸다.[7] 두 개의 울림—점과 평면—은 일치되는 **하나의 울림(Einklang)**과 같은 성격을 띠게 된다. 즉 면의 울림은 상대적으로 함께 추산될 수 없다. 이것은 단순화 과정에서 복잡하기 짝이 없는 요소들을 제거하여 여러 개의 울림과 두 개의 울림 등을 차례차례 해체시켜 가는 —콤포지션을 유일한 원천적인 요소로 환원시키는— 마지막 단계이다. 따라서 이러한 경우는 **회화적 표현의 원천**을 말해 주는 것이다.

콤포지션의 '콤포지션'이라는 개념을 나는 이렇게 규정한다.
개념

콤포지션은 1. 개개의 요소들과, 2. 구성(Aufbau, Konstruktion)을 **구체적이며 회화적인 목표 아래 내적이고 합목적적으로 종속시켜 정리하는 것이다.**

콤포지션 만일 일치되는 하나의 울림이 주어진 회화적 목표를 무궁무진하게 형상화
으로서의 한다면, 이러한 경우에 이 하나의 울림은 하나의 콤포지션과 같은 것이 되지
하나의 울림 않을 수 없다. 여기서는 이 울림이 곧 하나의 콤포지션인 것이다.[8]

기초 외관상으로 파악해서 콤포지션 즉 회화적인 목표상에서의 구별은 결국 수리상(數理上)의 구별과 같은 것이다. 이것은 양적(量的)인 구별이며, 동시에 —'회화적인 표현의 원천'의 경우에서는— 질적인 요소가 그 스스로 표명하고 있듯이 완전히 배제되어 있다. 따라서 작품의 평가가 결정적인 **질적 기초**를 취한다면 이 경우 콤포지션을 이루는 데는 적어도 두 개의 울림(Zweiklang)이

7. 이러한 확신은 기초평면에 관한 장에서 상세히 다룸으로써 전체적으로 분명해질 것이다.
8. 이 문제에는 '현대적'인 특수한 문제, 즉 '작품은 순수 메커니즘적인 과정으로 생겨날 수 있는가' 하는 문제가 포함되어 있다. 극히 단순한 수의 문제인 경우에는 이에 대해 긍정적인 대답이 나올 수밖에 없다.

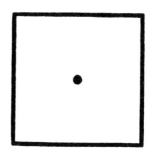

도판 4

필수적일 것이다. 이 경우는 외적 내적 척도와 수단 간의 차이를 뚜렷하게 입증해 주는 예에 속한다. 자세히 관찰해 볼 때 전적으로 순수한 두 개의 울림이란 실제 생겨날 수 없다는 의견을 여기서는 하나의 주장으로 인정하기로 하고, 그 주장의 옳고 그름은 다른 단원에서 검토하기로 한다. 아무튼 질적인 기초 위에서의 콤포지션은 여러 개의 울림(Mehrkälnge)을 적용함으로써 비로소 생겨난다.

점이 찍힌 기초평면의 중심으로부터 점이 밀려나는 순간—비중심적(azen-tral)인 구성—에 이중울림(Doppelklang)이 들리게 된다. 즉,

비중심적인
구성

1. 점의 절대적인 울림.

2. 기초평면 위에 찍힌 점 주변의 울림.

중심적인 구성(Aufbau)에서 침묵에 이를 정도로 울리고 있는 이 둘째 울림은 다시 분명해지고, 점이 지닌 절대적인 울림을 상대적인 울림으로 변화시킨다.

기초평면 위에서 점의 이중역할은, 그 이중역할이라는 말이 표현하고 있듯이 훨씬 더 복잡한 결과를 초래하고 있다. 반복이란 내적인 동요를 상승시키는 강력한 수단이며, 동시에 단순한 리듬을 만드는 수단이기도 하며, 더 나아가 이 리듬은 또한 어떤 예술에서든지 일차적인 조화를 꾀하는 수단이 된다. 이렇게 볼 때 여기서 우리는 두 가지 이중울림에 관련되어 있는 셈이다. 즉 그림이 그려질 기초평면의 어떤 위치든, 그것은 그 자신에 소속되는 소리와 내적인 색채를 띠고 있는 개성적인 것이기 때문이다. 이렇게 볼 때 외관상으로는 별로 중요하게 여겨지지 않는 사실이 의외로 복잡한 결과를 낳고 있다.

양적 증가

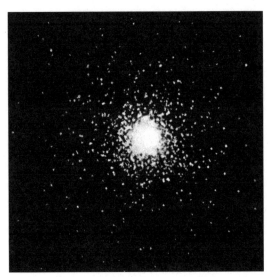

도판 5　헤라클레스 성운(星雲). (Newcomb-Engelmann, *Populäre Astronomie*, Leipzig, 1921, S.294)

앞의 예에 나타난 내용은 다음과 같이 정리된다.

요소 : 두 개의 점 + 면들.

결과 : 1. 한 점의 내적인 울림.

　　　2. 이 울림의 반복.

　　　3. 첫째 점의 이중울림.

　　　4. 둘째 점의 이중울림.

　　　5. 이 모든 울림의 총체적 울림.

그 밖에도, 점 자체는 하나의 복잡한 통일체(그 크기 + 그 형태)이기 때문에, 점들이 점점 그 수를 더해 갈 경우 폭풍과도 같은 어떤 울림이 화면 위에 어떻게 전개되어 가는가를 쉽게 상상해 볼 수 있겠다. —이 점들이 일치하는 경우에서도, 그리고 계속되는 과정에서 그 크기와 형태가 서로 다르고, 더욱이 크기와 형태의 차이가 점점 증가하는 점들이 화면 위에 그려지는 경우, 이 폭풍의 전개가 어떻게 퍼져 나갈 것인가도 상상해 볼 수 있다.

자연　　점이 모여 쌓이는 것은, 순수한 또 하나의 세계—자연—에서 자주 일어나는데, 이것은 항상 합목적적이고 유기적이며 필연적인 것이다. 이러한 자연

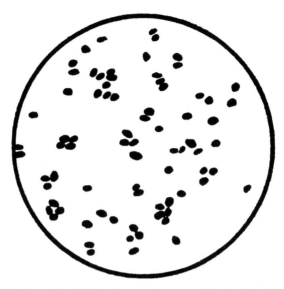

아질산염의 결정. 천 배로 확대한 것.(*Kultur der Gegenwart*, T.III, Abtlg.IV, 3, S.71)　　도판 6

형태들은 실제로는 조그만 공간체(Raumkörperchen)이며, 이것과 추상적인 점에 대한 관계는 회화에서의 점과 동일하다. 한편으로 이 '세계' 전체는 자체 내에 폐쇄된 우주적인 콤포지션이라고 간주될 수도 있다. 다시 말해 이것은 무한한, 자립적인 콤포지션들로 이루어져 있으며, 또한 자체 내에 폐쇄되어 점점 축소되어 가는 콤포지션으로 이루어져 있고, 크거나 작거나 간에 결국 이것은 점으로 창조된 것이다. 이때 점은 그것이 지닌 기하학적인 본질의 원천적인 상태로 환원되어 있다. 곧 이것은 기하학적인 무한대 속에서 그 나름대로 규칙적인 여러 가지 상이한 모습으로 부유하고 있는 기하학적인 점들의 복합체(Komplexe)이다. 가장 작고 자체 내에 폐쇄된, 순수하게 원심적인 형상들, 그 모습은 사실 우리의 무방비상태인 육안으로 볼 때는 서로 그렇게 긴밀하지 않은 느슨한 관계에 놓여 있는 점으로 보인다. 많은 식물의 씨앗들도 이와 같이 볼 수 있다. 매끌매끌하게 윤기 나는 아름다운 상아 같은 양귀비꽃의 씨앗(이것은 비교적 둥근 큰 점이라고 볼 수 있겠다)을 까 보면, 이 따뜻한 알맹이 속에서 우리는 청회색을 띤 차가운 점들이 콤포지션을 이루어 질서정연하게 쌓여 있는 것을 발견하게 되는데, 이 점들은 잠재적으로 휴식

하고 있는 번식력을 간직하고 있는 것이다. 이것은 회화에서의 점과 똑같은 현상이다.

자연계에서의 이러한 형태들은 주로 위에서 언급한 복합체의 분석과 붕괴 상태에 의해서, 이를테면 기하학적인 상태의 원천적인 형상으로 향하는 준비 단계로서 생겨난다. 사막이 모래의 바다라고 한다면, 이 '죽어 있는' 무수한 점들이 걷잡을 수 없는, 폭풍처럼 떠돌아다닐 수 있는 능력으로 무시무시한 인상을 자아내게 하는 데도 이유가 있는 것이다.

역시 자연계에서도 점은 가능성으로 충만한, 그 자체로 회귀되는 본질이다.(도판 5·6)

그밖의
예술분야 점은 모든 예술분야에서 찾아볼 수 있는 것으로, 확실히 그 내적인 힘은 차츰차츰 예술가의 의식을 향해 상승하고 있다. 이러한 점의 중요성을 간과해서는 안 될 것이다.

조각·건축 **조각**이나 **건축**에서 점은 다수의 면들이 교차하여 생겨난다. ―점은 면과 면이 공간에서 마주치는 모서리의 끝이며, 한편 이 면들이 성립되는 중심점이기도 하다. 면들은 점 쪽으로 향해질 수도 있으며, 이 점에 의해서 밖으로 펼쳐질 수도 있다. 고딕 건축에서 점들은 특히 뾰족한 첨탑으로 강조되어 때로는 조소적(彫塑的)으로 강조되기도 한다. 이것은 중국건축에서도 마찬가지여서 점으로 모여드는 곡선을 통해서 뚜렷이 이루어지고 있음을 볼 수 있다. ―짧고 정확한 터치는 공간형태(Raumform)가 건축물을 에워싸고 있는 대기공간 속에서 희미한 소리로 스러져 가면서 나는 소리처럼 느껴진다. 바로 이러한 양식의 건축물에서는 점이 의식적으로 원용되고 있다는 사실을 상상해 볼 수 있다. 왜냐하면 여기서 점은 질서정연하게 배분되고 구도에 따라 가장 높은 첨단을 향해 나가고 있는 상태로 나타나기 때문이다. 첨단=점.(도판 7·8)

무용 이미 예로부터 **발레형식**에서도 '프웽트(Pointe)'라는 단어가 있었다. ―이것은 '프웽(Point)'에서 파생했다고 생각되는 발레용어이다. 발가락 끝으로 재빨리 걸어가면 바닥 위에는 점들이 남는다. 발레리나가 높이 뛰어오를 때에도 이 점을 사용한다. 즉 머리를 쳐들고 위를 향해 높이 뛰어오를 때나, 바로 그 다음 동작으로 뒤이어서 바닥에 닿기 위하여 아래로 뛰어내릴 때에도

영은사(靈隱寺) 산문(山門).　　　도판 7
(Bernd Mechers, *China*, Folkwang Vlg., Hagen i. W., 1922)

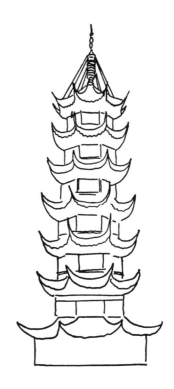

상해(上海) 용화탑(龍華塔). 1411년 건립.　　　도판 8

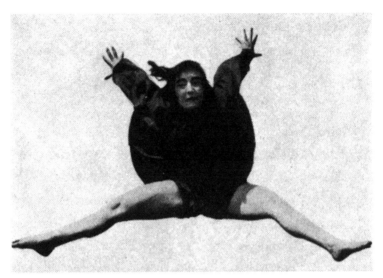

도판 9 무희 팔루카의 도약.

도판 10 도약을 점과 선으로 표현한 도형.(도판 9 참조)

그는 분명히 점을 겨냥해서 움직이고 있는 것이다. **신(新)무용**에서의 도약은 다음과 같은 의미에서 '고전' 발레의 도약과 때로는 상반되는 경우가 있다. 즉 옛날 식의 도약이 직선적인 수직선을 이루고 있는 반면에, '현대적인' 도약은 주로 다섯 개의 꼭지점—머리, 두 손, 두 발—으로 오각형의 면을 이루고 있으며, 이때 열 손가락은 열 개의 점이 된다.〔예를 들어 도판 9의 무희 팔루카(Palucca)의 모습 참조〕 또한 한순간 정지해 움직임이 없는 포즈 역시 점으로 생각할 수 있다. 다시 말해 이것은, 점의 음악적인 형식과 연관시켜 볼 수 있는 것으로, 능동적인 또는 수동적인 부점(附點) 찍기와도 같은 것이다.

음악에서의 점들은 이미 언급한 바 있는 탬버린이나 트라이앵글 치기 이외에도, 여러 가지 악기(특히 타악기)로 만들 수 있다. 한편 피아노에서는 오로지 음의 점을 함께 울리거나 차례차례 연이어 울리게 함으로써만 총괄된 콤포지션을 가능케 할 수 있다.[9] 음악

회화의 특수분야 즉 **그래픽**에서 점은, 특히 그 자율적인 힘을 뚜렷하게 발휘하고 있다. 작품 제작에서 연장(道具)은 이 힘에 수많은 상이한 가능성을 제공하는데, 이것이 곧 형태와 크기의 다양성을 낳으며, 점은 각기 다르게 울리는 무수히 많은 본질로 형상화한다. 그래픽

역시 여기서도 질서의 기초로서 그래픽적인 기법의 특수한 고유성을 적용한다면, 이러한 다양성이나 상이성은 분류할 수 있을 것이다. 전형적인 그래픽 기법은 다음과 같다. 제작상의 기법

9. 몇몇 음악가들에게 점이 어느 정도의 의식적인 힘을, 또한 점의 내적 본질에서 명백히 인식될 수 있는 매력적인 힘을 준다는 사실은 브루크너(Bruckner)의 '강박관념 이론'에서 알아볼 수 있다. 대부분의 사람들은 점을 보았을 때 이 강박관념의 내적인 내용을 생각했다. 즉 "만일 이것(사인이나 문패에 찍힌 점을 보고 경탄하는 일)이 무리한 고집이었다 하더라도, 이것은 점에 집착하려는 편집광적인 생각은 아니었던 것 같다. 우리가 브루크너의 본질적인 방식, 특히(그의 음악이론 연구에서도) 그의 인식 추구의 방식을 알고 있다면, 모든 공간적인 확장의 현기증을 일으키는 원칙적인 일체감(Ureinheit)에 매혹되는 것은 어떤 심리적인 의미가 있는 것 같다. 사실상 그는 궁극적인 내면의 점들을 도처에서 찾고 있었다. 그는 무한한 크기가 이들 내면의 점으로부터 비롯되고, 또 이들 내면의 점 속에서 최초의 요소로 되돌아가리라고 생각했다." (Dr.Ernst Kurth, *Bruckner*, B.I., S.110, Anm., Max Hesses Verlag, Berlin)

베토벤의 교향곡 제5번.(제1악장)

위 악보를 점으로 옮겨 놓은 것.

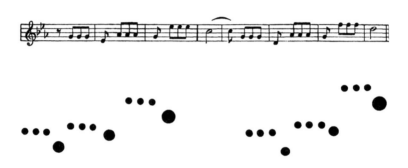

위 악보를 점으로 옮겨 놓은 것.

도판 11 위 악보를 점으로 옮겨 놓은 것.

두번째 테마를 점으로 옮겨 놓은 것.[10]　　도판 12

1. 동판화, 특히 드라이 포인트.(Kalte Nadel, 차가운 바늘—역자)

2. 목판화.

3. 석판화.

점과 그것의 생성을 고려해 볼 때, 바로 이 세 가지 제작상 기법의 상이점
은 특별히 뚜렷하게 나타난다.

동판화에서는 그 속성이 그렇듯이 검은 점이라면 아무리 작더라도 손쉽게　　동판화
이루어지는 반면, 커다란 흰 점은 많은 노력을 필요로 하며 또한 갖가지 고도
의 기술적 처리에 의해 완성된다.

목판화에서의 작업방식은 정반대이다. 흰 점은 아무리 작아도 한 번의 칼질　　목판화

10. 이 점으로 옮겨 놓는 작업은 오페라단의 지휘자 프란츠 폰 회슬린(Franz v. Hoeßlin)이 많
　　은 협조를 해주었다. 이에 대해서 깊은 감사를 표한다.

로 가능하며, 크고 검은 점은 많은 노력과 신중함을 필요로 한다.

석판화 **석판화**에서는 이 두 가지 경우의 방법이 균일하게 조정되어 있고, 따라서 애써 노력해야 할 부담감이 없다.

이 세 가지 기법은 교정의 가능성에서도 마찬가지로 각기 다르다. 엄밀히 말하자면 동판화에서는 교정이 불가능하고, 목판화에서는 제약이 따르며, 석판화에서는 얼마든지 교정이 가능하다.

분위기 이러한 세 가지 기법의 비교에서 명백해진 것은 석판화식 기법이 아무튼 가장 나중에 발견될 수밖에 없는 기법이며, 사실상 그 기법은 '오늘날'에 와서야 비로소 발견되었다고 해도 과언이 아니다. ―이것은 아무런 수고 없이 손쉽게 이루어진다. 쉽게 만들어낼 수 있고, 쉽게 교정할 수 있는 바로 그 점이 무엇보다도 우리 시대에 들어맞는 특성이기도 하다. 여기서 오늘날이라는 시대는 '내일'에 이르는 디딤돌이며, 다만 이러한 속성에서 내적인 안정감으로 받아들일 수 있다.

위에 언급한 각기 상이한 성질에 따른 차이점은 결코 피상적인 것으로 그칠 수 없고, 또 그래서도 안 된다. ―이 차이점은 심원한 깊이를, 즉 사물의 내적인 것을 가르쳐야 한다. 마찬가지로 기술적인 가능성도 '물질적인' 세계(소나무·사자·별·이)나 '정신적인' 세계(예술작품, 도덕적 원칙, 학문적 방법, 종교적 이념)에서 볼 수 있는 모든 가능성과 같이 합목적적이며, 목적을 의식하면서 자라난다.

뿌리 만일 개개 현상의 모습=식물들이 상호간에 현저하게 구분되기 때문에 그들의 내적 친화성이 감추어진 채 있게 된다면, 다시 말해 이 현상들이 피상적인 눈에는 외관상 하나의 혼란처럼 보인다 할지라도, 아무튼 이들은 **내적 필연성**에 근거하여 하나의 뿌리로 환원될 수 있다.

비정상적인 길 이러한 방식에서 우리는 이 차이점이 지닌 가치를 배우게 된다. 즉 이러한 차이점은 근본적으로는 항상 합목적적이며 근거있는 것이지만, 경솔히 취급할 때는 자연의 섭리에 어긋나는 유산(流産)이라는 끔찍한 결과를 낳게 된다. 이 단순한 사실은 그래픽이라는 보다 좁은 영역에서도 분명히 관찰할 수 있다. ―위에 언급한 제작상의 기법이 지닌 여러 가지 가능성의 근본적인 차이

점을 잘못 이해하면 무익한, 따라서 거부감을 불러일으키는 작품이 생겨나게 된다. 이러한 작품이 생겨나는 것은, 외적인 것에서 사물의 내적인 것을 인식할 수 없는 무능력에 기인하고 있다. 텅 빈 호도껍질처럼 딱딱해진 영혼은 그 잠수력을 상실했으며, 이미 외적인 껍질 속에서 고동치는, 맥박소리가 들리는 사물의 심층부를 꿰뚫고 들어갈 수가 없다. 19세기의 그래픽 전문가들이 나무판 조각을 가지고 펜화인 것처럼 보이게 하거나 석판화를 가지고 동판화로 착각하게 만드는 그들의 재능을 과시했던 것도 드문 일이 아니었다. 하지만 이런 유의 작품은 가난의 유산(testimonia paupertatis)을 입증하는 예라고 볼 수밖에 없다. 수탉이 우는 소리, 삐걱거리는 문 소리, 짖어대는 개의 소리 등은 바이올린으로 기교를 부려 흉내낼 수 있지만, 결코 예술작품이라고 평가될 수는 없다.

이 세 가지 유형의 그래픽의 **재료**와 **도구**는, 점의 세 가지 상이한 성격을 구현하는 데 있어서 그 각각의 성질상 당연히 필수적으로 상호 협동하지 않을 수 없다. 합목적적인 것

종이는 어디에서나 재료로서 적용될 수 있다. 다만 특수한 연장을 어떻게 사용하는가에 따른 방식은 어느 경우에서나 근본적으로 상이하다. 이러한 이유에서 세 가지 제작상의 기법이 생겨나게 되었고, 오늘날까지도 여전히 병행해서 존재하고 있는 것이다. 재료

동판화법의 여러 가지 유형 가운데 오늘날 가장 즐겨 사용하는 것은 **드라이 포인트**이다. 왜냐하면 이것의 도구인 바늘은 성급한 분위기(동판 위에 하고 싶은 대로 그때그때 곧바로 할 수 있는—역자)와 손쉽게 조화를 이루고, 또한 정확성이라는 예리한 성격을 지니고 있기 때문이다. 여기서 기초평면은 완전히 백지상태로 남아 있을 수 있고, 이 백지상태에 점과 선이 깊고 예리하게 새겨진다. 바늘은 아주 정확하게, 최고도로 단호하게 움직이면서 판재(版材) 속으로 탐욕스럽게 파고든다. 판재 속으로 짧고 정확한 찌름을 통해서 파고드는 점은 일단 음화(陰畵)로 나타난다. 도구와
점의 성립

바늘은 뾰족한 금속이다—차가움.

판재는 매끄러운 동판이다—따뜻함.

물감을 판 위에 두텁게 바르고, 조그만 점이 밝음의 보금자리 속에 단순하고 자연스럽게 남아 있도록 다시 닦아낸다.

프레스의 압력은 폭력적이다. 판재는 종이 속으로 파고들어 간다. 종이는 가장 오목한 곳까지도 먹혀 들어가 물감을 묻혀낸다. 물감과 종이가 완전히 융합하게 되는 정열적인 과정이다.

그리하여 여기에 조그만 검은 점—회화의 원천적인 요소—이 생겨난다.

목판화:

도구—대패—금속—차가움.

판—나무(예를 들어 화양목)—따뜻함.

점은 기구(Instrument)가 점을 터치하지 않는 상태에서 생겨난다. —마치 참호로 둘러싸인 요새처럼 기구는 점의 주변을 에워싸고 있지만, 동시에 이 점이 상처받지 않도록 하기 위해 보호하지 않으면 안 된다. 점이 탄생하기 위해서 그 주위 전체는 제압되어 파내어지며 파괴되어야 한다.

물감은, 이것이 점을 덮고 그 주위를 비워 놓을 수 있도록 판의 표면에 칠해진다. 그러면 이미 목판 위에는 앞으로 나타날 윤곽이 뚜렷이 드러난다.

프레스의 압력은 부드럽다. —종이는 홈 속으로 파고들어서는 안 되고, 표면 위에 머물러 있어야 한다. 조그만 점은 종이 속에 정착하지 않고 종이 표면에 정착한다. 면 **속으로** 꿰뚫고 들어가는 작용은 점의 내적인 힘에 주어져 있다.

석판화:

판재—돌, 어떻다고 규정할 수 없는 누런 빛이 나는 색조(色調)—따뜻.

도구—펜, 크레용, 붓, 여러 가지 서로 다른 크기의 접촉면을 지닌 어느 정도 뾰족한 대상들, 그리고 가느다란 빗방울.〔분무기에 의한 정착화법(定着畵法)〕 최대의 다양성과 최대의 유연성.

물감은 유연성있고 손쉽게 칠해진다. 판재와 물감의 결합은 고정되어 있지 않고 느슨하며, 이것은 긁어내기만 해도 쉽게 제거되어 버린다. —즉, 판재는 곧 본래의 순수하고 깨끗한 상태로 회복할 수 있다. 점은 순간에 생겨나 —어떤 긴장된 노력이나, 시간의 상실 없이 번개처럼 재빨리— 다만 잠깐 표면을

건드리는 접촉일 뿐이다.

프레스의 압력—순간적으로 스치는 종이는 무관심하게 판재 전면에 접촉되지만 배태된 부분에서만 반영한다. 점은 마치 그것이 금방 거기서 사라져 버린다 해도 이상하지 않을 만큼 그처럼 가볍게 종이 위에 정착한다.

따라서 점이 정착되는 위치는 다음과 같다.

동판화에서—종이 속에,

목판화에서—종이 속과 종이 위에,

석판화에서—종이 위에.

이와 같이 세 가지 그래픽 방식은 각기 구분되면서, 또 같은 식으로 서로 연관관계에 있다.

따라서 계속 하나의 점에 불과한 그 점은 서로 다른 면모를, 그와 동시에 서로 다른 표현을 획득하게 된다.

마지막으로 관찰해야 할 것은 **질감**이라는 특수한 문제이다. 질감

'질감(Faktur)'이란 개념은 조형요소들 상호간에, 또는 조형요소와 기초평면 간에 이루어지는 외적인 결합을 의미한다. 이들이 상호 연결되는 결합의 유형은, 도식적으로 표시해 보면 다음 세 가지 여건에 달려 있다.

1. 매끄러운, 거친, 편편한 또는 조형적일 수 있는 기초평면의 유형.
2. 오늘날 회화에서 통례적으로 사용되고 있는 것—여러 가지 유형의 붓—대신에 다른 여러 가지 도구를 사용하기도 한다.
3. 물감 농도의 정도에 따라 얽매이지 않고 유연성있게 빈틈없이 꽉 차게, 바늘로 찌르는 듯이, 또는 뾰족하게 보일 수 있는 착색의 유형—따라서 (물·기름 등의) 결합수단이나 회화수단 등의 차이[11]가 중요하다.

또한 점이라는 극히 제한된 영역에서도 질감의 가능성을 자세히 관찰할 수 있다.(도판 13·14) 가장 작은 요소라는 제한된 한계에도 불구하고 역시 여기서도 상이한 유형의 제작이 가능하다는 것은 중요한 일이다. 왜냐하면 점의 울림은 그 생겨난 유형에 따라 상대적으로 다른 색채를 띠게 되기 때문이다.

11. 이 문제에 대해서는 여기서 더 이상 자세히 다룰 수 없다.

따라서 다음과 같은 것을 고려해 볼 수 있겠다.

1. 제작도구를 고려해 볼 때, 받아들이고 있는 화면의 유형(이 경우 판재의 유형)과 관련된 점의 성격.

2. 점이 최종적으로 확정된 수용 화면(이 경우 종이)과 결합하는 여러 가지 유형에 따른 점의 성격.

3. 최종적으로 확정된 화면 자체의 성질(이 경우 매끄러운, 오톨도톨한, 줄무늬가 들어 있는, 거친 종이의 성질)에 달려 있는 점의 성격.

한편 점들이 모여 쌓이는 것이 필수적이라면, 지금까지 언급한 세 가지 경우는 어떤 유형으로 점이 쌓이게 되는가에 따라 —손으로 직접 쌓든 또는 어느 정도 메커니즘적인 방법(무엇보다도 분무방법)으로 하든지 간에— 더욱

도판 13 자유로운 점들의 집중적인 복합체.

무수히 많은 작은 점에서 생겨나는 커다란 점.(분무기술)　　도판 14

복잡해질 것이다.

　물론 이 모든 가능성들은 회화에서 아무튼 더 큰 역할을 하고 있다. —여기서 그 차이점은, 그래픽이라는 협소한 영역에 비해 무한히 많은 질감의 가능성을 제공하는 회화적인 수단의 고유성에 있을 것이다.

　그러나 이 협소한 그래픽의 영역에서도 질감의 문제들은 그 나름대로의 중요한 의미를 지니고 있다. 질감은 목적에 이르는 하나의 수단이며, 또한 그 자체로서 파악되어야 하고 적용되어야 한다. 다시 말하면, 질감은 그 자체만으로 중요한 것이 되어서는 안 되고, 이것은 다른 모든 조형요소(수단)와 마찬가지로 콤포지션의 구상(목적)에 기여해야 한다는 것이다. 그렇지 않으면 수단이 목적을 능가하는, 그런 내적인 부조화가 생겨나게 된다. 외적인 것이 내적인 것을 감당하지 못하게 된다. —매너리즘(Manier).

12. 이와 전혀 다른 경우는 하나의 평면을 점으로 분산시키는 것으로, 이것은 예를 들어 점으로 분산시키는 점묘화가 필수 불가결할 경우인 아연판술(亞鉛版術)에서처럼 기술적인 필연성에서 생겨나는 것이다. —여기서 점은 전혀 독립된 역할을 해서는 안 되며, 또한 기술상으로 가능한 한 의식적으로 억제되고 있다.

이상의 경우에서 우리는 '대상적인(gegenständlich)' 예술과 추상적인 예술에서 볼 수 있는 여러 가지 차이들 가운데 그 하나를 찾아볼 수 있다. 전자에서는 요소의 울림이 '그 자체로(an sich)' 은폐되어 억제되어 버린다. 추상예술에서는 은폐되어 있지 않은 완전한 울림이 생겨난다. 바로 조그만 점의 경우가 이에 대해 논란의 여지없는 확증을 줄 수 있을 것이다.

추상예술

'대상적인' 그래픽의 영역에는, 오직 점으로만 성립되는 동시에〔그 예로 유명한 〈그리스도의 두상(Christuskopf)〉을 언급할 수 있겠다〕점을 선처럼 보이게끔 하는 동판화가 있다. 점의 부당한 적용이 이루어지고 있음이 분명하다. 왜냐하면 점이 대상적인 것에 의해서 억압되고 그 울림이 약화되어, 마치 비참한 반죽음의 선고라도 받은 것 같기 때문이다.[12]

추상예술에서는 하나의 방법이 합목적적일 수 있고, 콤포지션상 필수적일 수 있다는 것은 자명한 일이다. 이에 대한 증명은 불필요할 것이다.

내부로부터의 힘

지금까지 점에 관해 아주 일반적으로 설명된 모든 것은 그 자체 내에 폐쇄되어 정지해 있는 점에 대한 분석에 속한다. 점의 크기가 변화하면 점은 상대적인 본질 내에서의 변화도 함께 일어난다. 이 경우 점은 그 스스로로부터, 즉 그 자신의 중심으로부터 자라나는데, 이것은 점의 집중적인 긴장을 상대적으로 감소시키는 결과만을 초래할 뿐이다.

외부로부터의 힘

한편, 점 내부에서가 아니라 점 외부에서 생겨나는 어떤 다른 힘이 있을 수 있다. 이 힘은 화면 속으로 박혀 들어가 있는 점에 의지하여 점을 밖으로 끄집어내어, 화면 위에서 그것을 어느 방향으로인지 밀어내고 있다. 이를 통해 점의 집중적인 긴장은 곧장 소멸되며, 동시에 점 자체는 생명을 잃게 되고, 따라서 이 점으로부터 하나의 새로운 자립적인 생명을 가진, 다시 말해 그 고유한 법칙에 따르는 하나의 새로운 본질이 생겨난다. 이것이 선(線)이다.

Linie 선

기하학적으로 생각할 때 선은 눈에 보이지 않는 본질이다. 이것은 점이 움직여 나간 흔적, 다시 말해 점이 만들어낸 소산이다. 선은 점의 움직임에서 생겨난다. ―즉 자체 내에 완전히 폐쇄된 휴식이 파괴됨으로써 생겨난 것이다. 여기서 정적(靜的)인 것이 역동적인 것으로 비약하게 된다.

이와 같이 선은 회화의 원천적인 요소―점―에 대해서는 **최대의 대립관계**에 있다. 더 정확히 말해, 선은 제이차적인 요소라고 표시할 수 있다.

점을 선으로 변화시키는 외부로부터의 힘은 다양하다. 선의 다양성은 이 다양한 힘의 수(數)에, 그리고 그들의 조합에 달려 있다.

생성과정

하지만 궁극적으로 선의 모든 형태들은 다음 두 가지 경우로 귀착된다.

1. 하나의 힘을 적용하는 경우
2. 두 가지 힘을 적용하는 경우, 즉
 a) 양쪽 힘이 한 번 또는 여러 차례에 걸쳐 교체되어 작용하는 경우
 b) 양쪽 힘이 동시에 작용하는 경우

I A

만일 **밖으로부터 가해지는 하나의 힘**이 어떤 한 방향으로 점을 움직이게 하면 선의 제일차적인 유형이 생겨나게 된다. 이 경우 일단 고정된 방향은 변하지 않으며, 이때의 선은 곧바로 뻗어 무한한 것으로 향해 나가는 경향을 나타내게 된다.

직선

이것이 **직선(die Gerade)**이다. 즉 이것은 그 긴장 상태에서 **무한한 움직임의 가능성을 지닌 가장 간결한 형태**이다.

거의 일반적으로 통례적인 '움직임'이라는 개념을 나는 '긴장'이라는 말로 보충하고자 한다. 통례적인 개념이라는 것은 부정확하고, 따라서 다른 여러 가지 용어상의 오해를 초래하여 옳지 못한 길로 이끌고 있다. 여기서 이른바 '긴장'이란 조형요소에 내재하는 힘으로서, 다만 창조적인 '움직임'의 한 부분만을 의미하며, 다른 부분은 이 '움직임'에 의해서 결정되는 '방향(Richtung)'이다. 회화의 요소들은 움직임의 실제적인 결과로서, 특히 다음과 같은 형태로 존재한다.

1. 긴장의 형태
2. 방향의 형태

그 밖에 이 구분은 예를 들어 점·선과 같은 조형요소들의 상이한 유형을 구분하기 위한 기초가 된다. 즉 이 조형요소들 가운데서 점은 그 자체 내에 오직 하나의 긴장만을 지니고 있을 뿐, 전혀 어떤 방향도 갖고 있지 않을 수 있다. 반면에, 선은 긴장뿐 아니라 방향에도 반드시 참여하고 있다. 예를 들어 만일 직선이 긴장의 상태로만 판별된다면, 이 경우 수평선을 수직선과 구분하는 것은 불가능할 것이다. 이것은 마찬가지로 색채 분석에도 똑같이 해당한다. 왜냐하면 몇 가지 색채들은 긴장의 방향에 의해서만 서로 구분되기 때문이다.[1]

직선 가운데서 우리는 다음 세 가지 유형을 알아볼 수 있는데, 다른 나머지 직선들은 이 유형에서 벗어난 이탈(Abweichungen)에 불과하다.

1. 직선의 가장 단순한 형태는 **수평선(die Horizontale)**이다. 인간의 상상 속

1. 예를 들어 나의 글 『예술에서의 정신적인 것에 대하여』에서 황색과 청색의 특성 묘사 참조. (Benteli-Verlag, Bern, 7. Auflage 1963, S.89, 91, 92) 그리고 그림 I과 II 참조. 개념들을 조심스럽게 적용해야 하는 점은 특히 '기호적인 형태(zeichnerischen Form)'의 분석에서 중요하다. 왜냐하면 바로 여기서 방향이 어떤 특정한 역할을 하기 때문이다. 회화에서 정확한 전문용어들이 거의 사용되지 않는 것을 인정해야 하는 점은 유감스러운 일이다. 바로 이 점이 학문적인 작업을 말할 수 없이 난해하게 하고, 때로는 전혀 불가능하게 하고 있다. 따라서 처음부터 시작하지 않을 수 없으며, 우선 전문용어 사전이 그 전제조건이다. 모스크바에서(약 1919년경) 이루어졌던 시도는 유감스럽게도 아무런 결실도 낳지 못했다. 아마 그때 당시로서는 시기적으로 성숙되지 않았던 모양이다.

에서 이 수평선은, 인간이 그 위에 서서 움직이고 있는 지평처럼 면이나 선에 해당한다. 수평선은 서로 상이한 방향으로 반듯하게 계속 뻗어 나갈 수 있는, 차가운, 무언가를 싣고 있는 바탕이다. 차가움과 편평함이 이 선의 기본적인 울림(Grundklänge)이며, 이것은 **차고 무한한 움직임의 가능성 중에서 가장 간결한 형태**라고 할 수 있다.

2. 이 수평선에 외적 내적으로 완전히 상반되어 있는 것은, 이 선에 대해서 직각상태로 서 있는 **수직선(die Vertikale)**인데, 이 경우 편평함은 높이로, 따라서 찬 것은 따뜻함으로 대체된다. 이와 같이 수직선은 **무한하고 따뜻한 움직임의 가능성 중에서 가장 간결한 형태**이다.

3. 직선의 세번째 유형은 **대각선(die Diagonale)**이다. 대각선은 동일한 각을 가지고 양쪽 선으로부터 도식적으로 떨어져 있고, 따라서 이 양쪽 선에 대해서 균일하게 기울어져 있는데, 이 상태가 바로 대각선의 내적인 울림—즉 차가움과 따뜻함의 균등한 일체감—을 결정한다. 따라서 대각선은 차고 **따뜻하며 무한한 움직임의 가능성 중에서 가장 간결한 형태**이다.(도판 15·16)

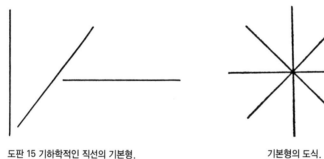

도판 15 기하학적인 직선의 기본형.　　　　　기본형의 도식.　　　　도판 16

직선의 가장 순수한 형태들인 이 세 가지 유형은 다음과 같이 온도에 의해　온도
서 서로 구분되고 있다.

무한한 움직임	1. 찬 형태. 2. 따뜻한 형태. 3. 차고 따뜻한 형태.	무한한 움직임의 가능성 중 가장 간결한 형태들.

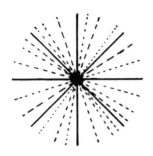

도판 17 온도의 이탈을 도식적으로 표시한 예.

이 외의 모든 직선들은 대각선으로부터 다소 벗어난 것에 불과하다. 차고 따뜻한 경향의 차이가 이 선들의 내적 울림을 결정한다.(도판 17)

이와 같이 직선들은 하나의 공통된 접촉점 주변에 모여들어 직선에 의한 별(星)이 자연히 생겨나게 된다.

평면구성 이 별이 점점 더 조밀하게 밀접해 가면서 교차점은 **빽빽한 중심**을 이루게 되고, 그 속에서 하나의 점이 형성되면서 이것이 점점 자라나는 것처럼 보인다. 이 점은 축이 되고 선들은 그 주위에서 움직이다가, 마침내는 서로 흡수될 수 있게 된다. ─하나의 새로운 형태가 탄생하게 된다. 즉 원의 모습으로 뚜렷이 나타나는 면이다.(도판 18·19)

여기선 다만, 사람들은 이 경우 선의 특수한 성질, 즉 면을 구성하는 힘에 관심을 두고 있다는 사실이 간단히 언급되었을 뿐이다. 이 힘은 삽이 날카로운 선을 이루는 움직임을 통해서 땅 위에 하나의 면을 만들어내는 것과 같이

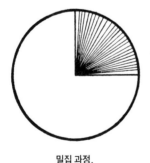

도판 18 밀집 과정.

도판 19 밀집의 결과로 생겨난 원.

도판 20 중심적인 자유로운 선들.　　　　　　비중심적인 자유로운 선들.　　　도판 21

나타난다. 하지만 선은 다른 양식으로도 면을 구성할 수 있다. 이는 후에 언급하기로 한다.

　대각선과, 의당 **자유로운 직선**이라고 부를 수 있는 다른 모든 대각선적인 선들과의 차이는 역시 온도의 차이다. 이 온도 차이에서 자유로운 직선들은 따뜻함과 차가움의 균형에 결코 도달할 수 없다. 이때 주어진 면 위에서 자유로운 직선들은 공통된 중심점을 가지고 있을 수도 있고(도판 20), 그렇지 않을 수도 있는데(도판 21), 이에 따라 다음과 같이 두 가지 종류로 나누어진다.

　4. **자유로운 직선들**(균형을 잃은 선들) :

　　a) 중심을 통과하는 중심적인 선들.

　　b) 중심을 벗어난 비중심적인 선들.

　비중심적인 자유로운 직선들은 특수한 능력, 즉 '다채로운' 색채와 평행을 이루며, 백색과 흑색으로부터 구분되는 능력을 지닌 제일차적인 선들이다. 특별히 **황색**과 **청색**은 그 자체 내에 서로 상이한 긴장―즉 한쪽은 앞으로 나아가려 하고, 다른 한쪽은 뒤로 물러서려는 긴장―을 담고 있다. 순수 도식적인 직선들(수평선, 수직선, 대각선과 특히 첫번째 선과 두번째 선)은 면 위에서 그 긴장을 전개해 나가고 면으로부터 멀어지려는 경향을 전혀 보이지 않는다. 자유로운 선에서, 특히 비중심적인 선에서 우리는 면에 대한 느슨한 관계를 볼 수 있다. 이들 선은 면과 융합되어 있지 않을 뿐만 아니라, 때로는 면을 꿰뚫고 지나가는 것같이 보이기도 한다. 이들 선은 면 속에 박힌 점, 즉 점

색채:
황색과 청색

51

의 속성과는 거리가 먼 것이다. 왜냐하면 이들은 휴식의 요소를 상실하고, 이미 운동상태를 나타내고 있기 때문이다.

제한된 면 위에서 느슨한 연관성이 가능한 경우는 선이 동일한 면 위에 자유로이 놓일 때, 다시 말해 선이 제한된 평면의 외적인 경계를 접촉하지 않는 경우일 때뿐이다. 이에 관해서는 「기초평면」의 단원에서 자세히 설명할 것이다.

아무튼 중심에서 벗어난 자유로운 직선들의 긴장과 '다채로운' 색채 사이에는 어떤 유사성이 있다. 우리가 오늘날 어느 정도 양쪽 경계에 이르기까지 이해할 수 있는 '기호적인(zeichnerisch)' 요소와 '회화적인(malerisch)' 요소의 자연스러운 연관성은, 장차 콤포지션 이론을 위해서 대단히 중요한 것이다. 다만 이러한 방식만이 구성에서 계획적이고 정확한 실험들을 이루어낼 수 있다. 또한 오늘날 우리가 실험실 작업에서 어쩔 수 없이 들이마실 수밖에 없는 지독한 연기는 어느 정도 맑아질 것이며, 숨막히는 상태도 좀 나아질 것이다.

흑색과 백색 도식적인 직선들—일차적으로 수평선과 수직선—을 각각 그 색채적인 특성에서 관찰해 보면, 논리적인 결과로 **흑색**과 **백색**의 비교가 두드러진다. 〔최근까지도 '무색(無色)'이라고 불렀으며, 그다지 적합하지는 않지만 오늘날 '무채색'이라고 부르는〕 이들 두 가지 색채가 침묵하고 있는 색채이듯이, 역시 방금 언급한 두 가지 직선들도 침묵하고 있는 선들이다. 여기저기서 나오는 울림은 최소한으로 감소되어 있다. 즉 침묵이거나 오히려 거의 들리지 않을 정도의 속삭임이나 흡식(吸息)이다. 흑색과 백색은 색환(色環)2의 밖에 놓여 있으며, 수평선과 수직선도 역시 여러 선들 가운데서 특별한 위치를 차지하고 있다. 왜냐하면 이들은 중심적인 위치에서 반복될 수 없으며, 따라서 홀로 떨어져 외롭기 때문이다. 온도를 중심으로 백색과 흑색을 관찰한다면 아

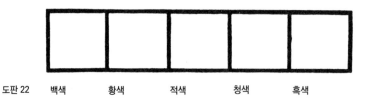

도판 22 백색 황색 적색 청색 흑색

도판 23

무튼 백색이 흑색보다 더 따뜻한 느낌이다. 그리고 절대적인 흑색은 내적으로 차가울 수밖에 없다. 이러한 이유로 수평적인 색상표(Farbenskala)에서도 백색에서 흑색으로 진행된다.(도판 22) 즉, 위에서 아래로 자연스럽게 점차 미끄러져 내리는 색상의 변화가 그것이다.(도판 23)

이로써 계속 백색과 흑색에서 높이와 깊이의 조형요소들이 표시될 수 있고, 이것이 곧 수직선과 수평선의 병행을 가능하게 한다.

'오늘날' 인간은 밖으로부터 과다한 요구를 받고 있다. 내적인 것은 인간에게선 죽어 있다. 이것이 하강(下降, Abstieg)하는 마지막 단계, 즉 막다른 골목에서의 마지막 걸음이다. ─이러한 종국을 예전에는 '나락(奈落, Abgrund)'이라고 불렀지만, 오늘날에는 '막다른 골목'이라는 완화된 표현으로 충분할 것이다. '현대적인' 인간은, 외부에 의해서 마비되어 감각이 무뎌지기 때문에 내적인 휴식을 찾게 되고, 이 휴식을 내적인 침묵 속에서 발견할 수 있다고 생각한다. 이러한 사실에서 우리의 경우 수평·수직적인 것에 대한 뚜렷한 경향이 생겨나게 된다. 여기서 생겨나는 논리적인 결과란 흑색·백색에만 치중하는

2. 『예술에서의 정신적인 것에 대하여』에서 흑색을 죽음의 상징으로, 백색을 탄생의 상징으로 설명한 부분 참조. 수평선과 수직선─편평한 것과 높은 것─에 관해서도 단연히 동일한 것을 말할 수 있다. 전자는 눕기, 후자는 서기, 걷기, 움직이기, 위로 올라가기이다. 싣고 있는 것─자라나는 것. 수동적─능동적. 상대적으로는 여성적─남성적.

경향일 것이며, 이 방향으로 회화는 이미 여러 차례 시도를 해 왔다. 한편 수평·수직적인 것과 흑백만의 연결은 아직 시도되지 않았다. 이렇게 되면 모든 것이 내적인 침묵 속으로 가라앉고, 다만 외적인 소음들만이 세계를 진동시킬 것이다.[3]

완전히 동일한 가치들이 아니라 오직 내적인 평행들로 이해할 수 있는 이러한 유사성들은, 다음과 같이 하나의 일람표로 간략히 표시할 수 있다.

기호적인 형태. **회화적인 형태.**

직선 : **일차적인 색채 :**

1. 수평선. 흑색.

2. 수직선. 백색.

3. 대각선. 적색(또는 회색이나 녹색).[4]

4. 자유로운 직선. 회색과 청색.

적색 대각선—**적색**의 평행관계는 하나의 주장으로 제시되어 있다. 이 주장에 대한 상세한 입증을 하려면 여기서 취급하고 있는 주제를 벗어나게 될 것이다. 다만 여기서 간략한 설명만을 해 보자. 적색[5]은 면 위에 확고히 놓여 있는 자신의 고유성에 의해서 황색·청색과 구분되며, 격렬한 내적인 끓어오름과 자체 내의 긴장에 의해서 흑색·백색과 구분된다. 한편 대각선과 다른 자유로운 직선의 차이점은 면 위에 고착되어 있다는 것이며, 또한 수평선이나 수직

3. 이러한 극단적인 것에 대한 강렬한 반응을 기대할 수 있겠지만, 그러나 이것은 부분적으로 볼 때 오늘날 그렇듯이, 과거로 도피하여 해결하려는 형태로는 기대되지 않는다. 과거로의 도피는 지난 세기 동안에 흔히 볼 수 있었다. ―즉 그리스의 '고전', 이탈리아의 콰트로첸토(Quattrocento), 후기 로마 예술, '원시' 예술('미개인'의 예술을 포함해서), 게다가 현재 독일에서는 독일 '옛 마이스터(alte Meister)', 러시아에서 볼 수 있는 이콘(die Ikone) 등등이 그렇다. ―프랑스에서는 깊은 심연으로 빠져드는 러시아인이나 독일인과는 달리, '오늘'로부터 '어제'를 조심스럽게 뒤돌아보려는 태도가 있다. '현대'의 인간에겐 미래란 아직 채워지지 않은 채 비어 있는 것으로 여겨지는 것이다.

4. 적색·회색·녹색 등은 서로 다른 관계로 나란히 대비시킬 수 있다. 즉 황색에서 청색으로 넘어가는 과정에 있는 적색과 녹색, 흑색에서 백색에 이르는 회색 등. 이것은 색채이론에 속하는 것이다. 이에 관해선 『예술에서의 정신적인 것에 대하여』 참조.

5. 『예술에서의 정신적인 것에 대하여』, pp.99-100(한국어판으로는 권영필 역, 열화당, 2000. pp.96-97) 참조.

선과의 차이점은 보다 더 큰 내적 긴장을 나타내고 있다는 점이다.

앞서 정사각형으로 된 면의 중앙에 정지해 있는 점을 언급할 때 점과 면이 근원적인 울림 이루는 하나의 울림(Einklang)이라고 규정지었으며, 그 전체적인 상(像)은 회화적인 표현의 원천(Urbild)이라고 했다. 이 경우가 더 복잡해진다면, 하나의 정사각형 면 위의 중심 위치에 놓이게 되는 수평선과 수직선들이 생겨날 것이다. 이 두 가지 직선들은, 이미 앞에서 언급한 바와 같이, 고독하게 홀로 살아 있는 본질이다. 왜냐하면 이들은 반복될 수 없기 때문이다. 그렇기 때문에 이들은 결코 완전히 제압되어 소멸될 수 없는 하나의 강렬한 울림을 전개시키고, 이로써 **직선의 원천적인 울림**을 표현한다.

따라서 이러한 구성은 **선적(線的)인 표현**이나 선적인 콤포지션의 **원천**(도판 24)이다.

이 구성은 네 개의 정사각형으로 분할된 하나의 정사각형이며, 따라서 도식적인 면을 나누는 가장 초보적인 형태가 생겨난다.

긴장들의 총합은 '차가운 휴식의 요소 여섯 개＋따뜻한 휴식의 요소 여섯 개＝열두 개의 요소'로 이루어진다. 따라서 도식적인 점의 상(像, Punktbild)에서 도식적인 선의 상에 이르는 다음 단계는 예기치 않게 급격히 증가된 수단에 의해서 이루어진다. 즉 하나의 일치된 울림으로부터 열두 개의 울림으로 비약하는 것이다. 한편 이들 열두 개의 울림은 '면의 네 가지 울림＋선의 두 가지 울림＝여섯 가지 울림'으로 성립되고, 이 울림들이 상호 연결됨으로써

이 여섯 가지 울림은 배로 늘어난다.

본래 콤포지션 이론에 속하는 이 예는, 기본요소의 어울림에서 단순한 요소들이 어떻게 상호 작용하는가를 시사하기 위해 일부러 여기에 제시한 것이다. 이렇게 함으로써 '기본요소적(elementar)'이라는 개념—정확하지 않고 확대될 수 있는 개념—은 그 본질의 '상대적인 것(das Relative)'을 드러내게 된다. 다시 말해 복잡한 것은 배제하고, 오직 기본요소적인 것만을 적용한다는 것은 쉬운 일이 아니다. 한편 그럼에도 불구하고, 이러한 실험과 관찰은 콤포지션의 목적에 기여하는 회화적인 본질이 무엇인가 하는 근원에 이르게 할 유일한 수단이기도 하다. '실증적 학문(die positive Wissenschaft)'도 이 방법을 적용하고 있다. 실증적 학문은 이 방법을 사용함으로써 그 지나친 일방성에도 불구하고 우선 하나의 외적인 질서를 이룩했으며, 오늘날에도 그렇듯이, 최고도의 예리한 분석을 수단으로 하여 근본적인 요소로 파고들고 있다. 이러한 방식으로 실증적 학문은 철학분야에 풍부하고 정리된 자료를 마련해 주었으며, 이것은 언제고 필히 종합적인 결과로 이끌어질 것이다. 예술학도 이와 같이 동일한 길을 가야 하겠지만, 이 경우 예술학은 처음부터 외적인 것에 내적인 것을 연결시켜야 할 것이다.

서정적인 것과 극적인 것

수평선에서 비중심적인 자유로운 선으로 서서히 넘어가는 과정과 마찬가지로 차가운 서정성(抒情性)은 점차로 따뜻해져서, 마지막에 가서는 일종의 극적인 맛을 풍기게 될 때까지 점차 따뜻한 것으로 변화한다. 한편 서정성은 그럼에도 불구하고 압도적으로 우세하다. ―직선의 영역 전체는 서정적인데, 이것은 밖으로부터 오는 단 하나의 힘이 작용하고 있다는 사실에서 밝혀진다. 이에 반해 극적인 것은 밀려나는 전위(轉位)의 울림(앞에 언급한 경우에는 비중심적인 것) 이외에, 또한 충돌의 울림도 자체 내에 지니고 있는데, 여기엔 적어도 두 개의 힘이 필요하다. 선의 영역에서 두 개의 힘이 작용하여 생기는 영향은 다음과 같이 두 가지 양상으로 일어난다.

1. 양쪽 힘의 이완 교체적인 효과.
2. 양쪽 힘의 상호작용 동시적인 효과.

제이의 과정이 더 활발하고, 따라서 '한층 더 뜨겁다'는 것은 당연한데, 이 것은 이러한 과정에서 상호 풀려나고 있는 많은 힘들로부터 생겨난 것으로 간주할 수 있기 때문이다.

극적인 것으로 되는 과정도 이에 상응해서 상승되며, 이 과정은 마침내 순수한 극적인 선들이 생겨날 때까지 진행된다.

이와 같이 선의 영역은 맨 처음의 차가운 서정으로부터 마지막의 뜨거운 극적 과정에 이르기까지 모든 표현의 울림을 그 자체 내에 포함하고 있다.

외면세계와 내면세계의 모든 현상이 하나의 선적인 표현—일종의 번역[6]—을 지닐 수 있다는 것은 자명한 사실이다.

선에 의한 표현

이 두 가지 양상에 상응하는 결과들은 다음과 같다.

	힘	결과
점	1. 두 개의 교체하는 힘.	각진 선들.
	2. 두 개의 동시적인 힘.	구부러진 선들.

I B

각진 선(Eckige Linien) 또는 모난 선(Winkellinien)

각진 선

각진 선들은 직선들이 함께 어울려 생겨났기 때문에, 이들은 단원 1에 속하는 것으로, 이 단원의 두번째 분류인 B에 포함시켰다.

각진 선은 두 개의 힘이 억누르는 가운데서 다음과 같은 방식으로 생겨난다.(도판 25)

6. 직관적으로 옮겨진 표현인 번역 이외에, 역시 실험실의 실험들도 어느 정도 이 방향에서 이 루어져야 할 것이다. 여기서 표현하기 위해 택해진 모든 현상 하나하나를 우선 그 서정적이 거나 극적인 내용에 따라 실험한 다음, 이에 상응하는 선적인 영역에서 주어진 경우에 적합 한 형태를 찾는 것이 좋을 것이다. 그 밖에 이미 주어져 있는 '표현된 작품들'의 분석 또한 이러한 문제에 분명한 해명을 줄 것이다. 음악에서도 이러한 표현은 수없이 많이 나타난다. 즉 자연현상에 따른 음악적인 '상(像, Bilder)'(추상음악—역자)이나 다른 예술의 작품들 을 위한 음악적인 형태 등이 그것이다. 러시아 작곡가 쉔신(A. A. Schenschin)은 이 분야의 연구에서 아주 가치있는 실험을 했다.—미켈란젤로의 〈명상(*Pensieroso*)〉과 라파엘로의 〈마 리아의 결혼(*Sposalizio*)〉에 관련되는, 리스트(F. Liszt)의 「순례의 해(*Années de Pèlerinage*)」 도 그 일례이다.

IB 1

각의 크기　　각진 선의 **가장 단순한** 형태는 두 개의 선분으로 성립되며, 이것은 두 개의 힘이 일회적으로 충돌한 후에 그 작용이 고정되어 생겨난 결과이다. 하지만 이 단순한 과정은 직선과 각진 선 간의 중요한 차이를 초래하기에 이른다. 즉 각진 선에서는 면과의 접촉이 보다 강한 감각이 생겨난다. 각진 선은 이미 뭔가 면적인 요소를 그 자체 내에 지니고 있다. 면은 막 생겨나려는 상태에 있고, 각진 선은 이를 위한 하나의 다리가 되고 있다. 수많은 각진 선의 차이는 오직 각의 크기(Winkelgröße)에 달려 있으며, 이에 따라 이 차이는 세 가지 도식적인 각진 선으로 구분할 수 있다.

　a) 예각을 지닌 각진 선―45도

　b) 직각을 지닌 각진 선―90도

　c) 둔각을 지닌 각진 선―135도

　그 밖의 다른 것들은 비전형적인 예각이나 둔각이며, 짝수의 상태로 있는 전형적인 것으로부터 어느 정도 이탈하고 있다. 이렇게 볼 때 이 세 가지 각진 선에다 네번째 각진 선, 즉 비도식적인 각진 선을 앞의 구분에 첨가할 수 있겠다.

　d) 자유로운 각을 지닌 선.

　따라서 이 각진 선은 자유로운 각진 선이라고 표시되어야겠다.

　직각은 그 크기 상태대로 홀로 고독하게 서 있으며, 다만 그 방향만을 바꾼

다. 서로 만나고 있는 직각의 수는 다만 네 개가 있을 뿐이다. ―직각들이 꼭 지점과 접촉하여 십자 모양이 생겨나거나 혹은 서로 반대방향으로 뻗어 나가는 변들이 접촉함으로써 직각형의 면이, 가장 규칙적인 경우로는 정사각형이 생겨난다.

수평·수직적인 십자 모양은 따뜻함과 차가움으로 구성된다. ―이것은 수평선과 수직선이 교차하는 중심적인 위치에 불과할 뿐이다. 그렇기 때문에 ―직각은 그때그때의 그 방향에 따라― 차고 따뜻한 온도나 따뜻하고 찬 온도를 가진다. 이에 관해서는 다음 단원인 「기초평면」에서 더 자세히 다루기로 한다.

단순한 각진 선에서 볼 수 있는 그 밖의 다른 차이는 절단된 개개 부분의 길이에 달려 있다. ―이는 이러한 형태들이 지닌 기본 울림이 변조되는 상황이다. 길이

주어진 형태들의 **절대적인 울림**은 세 가지 조건에 달려 있고, 다음과 같이 변화한다. 절대적인 울림

1. 이미 언급된 변화를 지닌 직선의 울림.(도판 26)
2. 다소간의 긴급한 긴장에 쏠리는 경향이 있는 울림.(도판 27)
3. 평면을 소규모로 또는 대규모로 장악하려는 경향이 있는 울림.(도판 28)

이상의 세 가지 울림은 하나의 순수한 **삼화음(三和音)**을 이룰 수 있다. 한편 삼화음 전체 구성(Gesamtkonstruktion)상 필요할 경우에 이들은 개별적으로 또는 두 가지 울림으로 이것을 이룰 수도 있다. 이 세 가지 울림 모두가 완전히 차단

도판 26

도판 27

도판 28

되어 배제될 수는 없지만, 이때 그 어느 한 울림은 여타의 다른 울림이 더 이상 전혀 들리지 않을 정도로 다른 울림들을 압도해 버릴 수도 있다.

세 가지 전형적인 각 가운데서 가장 객관적인 각은 직각으로, 따라서 이것은 가장 차디찬 각이기도 하다. 이것은 사각형의 평면을 하나도 남김없이 네 부분으로 나눈다.

가장 긴장된 각은 예각이다. ―따라서 이것은 가장 따뜻한 각이기도 하다. 이 각은 면을 빈틈없이 여덟 등분으로 분할하고 있다.

직각이 더 넘어서 나가게 되면 앞으로 향하는 긴장이 약해지는 결과를 초래하고, 이에 따라 면을 장악하려는 충동이 커진다. 하지만 이러한 탐욕스러운 충동은, 둔각이 면 전체를 균등하게 분할하지 못하기 때문에 저지된다. 둔각은 그 각의 두 배까지는(135도×2＝270도―역자) 평면 내에 받아들여지지만, 그 나머지 90도는 그대로 남아 있게 된다.

세 가지 울림 이에 따라 서로 상이한 세 가지 울림은 세 가지 형태로 다음 것에 상응하고 있다.

1. 차고 자제적인 것.

2. 예리하고 고도로 능동적인 것.

3. 어찌할 줄 모르는, 약하고 수동적인 것.

이 세 가지 울림, 따라서 또한 이 세 가지 각은 각각 예술적인 창조를 아름답게 그래픽적으로 표현해낸다.

1. 내적 사고의 예리함과 최고도로 능동적임.(비전)

2. 대가다운 능숙한 작업의 냉철함과 자제력.(실현)

3. 완성된 작업 후에 느끼는 불만족감과 자기 자신의 무력감.

〔예술가들에게선 '숙취(宿醉, Kater)'라고 불린다〕

앞에서는 사각형을 이루고 있는 네 개의 직각에 대해서 설명했다. 회화적 각진 선과 색채인 조형요소와 관련된 연관성은 여기서 다만 간결하게 설명될 수밖에 없지만, 각진 선과 색채 사이의 평행적인 관계는 주의깊게 관찰되어야 할 것이다. 사각형의 차고 따뜻함과, 그것의 뚜렷한 면적인 성질은 곧장 **적색**에 이르는 길잡이가 되고 있다. 이 적색은, 황색과 청색 사이의 중간단계를 나타내며, 차고 따뜻한 고유성을 그 자체 내에 띠고 있기 때문이다.[7] 최근에 적색 사각형이 자주 나타나게 되는 것도 이유가 없는 것은 아니다. 따라서 **직각**은 전혀 정당한 근거 없이 **적색**과 나란히 세워져서는 안 될 것이다.

각진 선의 유형 d)에서는 특수한 각, 즉 직각과 예각 사이에 놓여 있는 각—60도의 각(직각 −30도, 그리고 예각 +15도)—이 강조되지 않으면 안 되겠다. 만일 이런 두 개의 각이 그 열려진 면으로 서로 연결된다면, 이것은 동일한 면을 지닌 삼각형—세 개의 뾰족한 능동적인 각들—이 생겨나며, 황색을 향해 나가는 지침이 될 것이다.[8] 이와 같이 **예각**은 내적으로 **황색**을 띠고 있다.

둔각은 공격성, 찌르는 듯한 성질, 따뜻함 등을 점차 상실하게 되며, 이를 통해 각이 없는 하나의 선과 거의 유사하게 되는데, 이 선은 다음에 제시되는 바와 같이 제삼의 원초적이고 도식적인 평면형태(Flächenform) 즉 원(圓, Kreis)을 이룬다. **둔각**의 수동성, 다시 말해 앞으로 향하는 긴장이 거의 소멸

7. 『예술에서의 정신적인 것에 대하여』, p.99, 도표 II(한국어판으로는 p.92) 참조.

8. 『예술에서의 정신적인 것에 대하여』, p.99, 도표 II(한국어판으로는 p.92) 참조.

되어 버린 상태는 이 각에 연한 **청색**의 색채를 띠게 한다.

이에 준해 그 밖의 다른 연관성들이 시사될 수 있다. —각이 뾰족하면 뾰족할수록 그것은 더욱 자극적이고 따뜻한 것으로 접근하고 있으며, 반대로 적색 직각 쪽으로 향한 따뜻함은 점차로 감소되어, 차츰 차가움 쪽으로 향해 드디어 둔각(150도)이 생겨날 때까지 기울어진다. 이 둔각은 전형적인 청색의 각으로 구부러짐을 이미 예감하고 있으며, 계속되는 진행과정에서 원을 마지막 목적으로 하고 있다.

이 진행과정은 다음과 같이 도표로 표시될 수 있겠다.

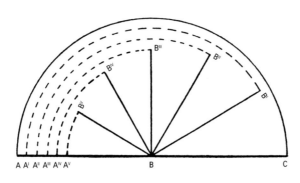

도판 29 전형적인 각의 체계≂색채.

다음과 같은 결과가 생겨난다.

A^V BB^V	황색.	예각.
A^{IV} BB^{IV}	주황색.	
A^{III} BB^{III}	적색.	직각.
A^{II} BB^{II}	자색.	둔각.
A^I BB^I	청색.	

30도 각의 비약은 각진 선이 직선으로 넘어가는 이행을 나타낸다.

ABC 흑색. 수평선.

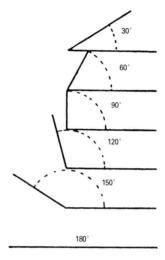

각의 크기.　　　도판 30

　그런데 전형적인 각들은 그 계속적인 발전과정에서 면으로 형성될 수 있기 때문에, 선-면-색채 간의 그 밖의 관계는 저절로 전면에 대두하게 된다. 이렇게 볼 때 **선, 면, 색채의 연관성에 관한 도식적인 시사**는 다음과 같이 표현할 수 있다.(도판 31-33)

　만일 이렇게 위에 제시된 평행적인 대조가 맞는 것이라면, 양쪽의 비교에서 다음과 같은 결론이 나올 수 있다. 즉 구성요소들(Komponenten)의 울림과 고유성은 개별적인 경우에서 볼 때 첫번째 속성과 일치하지 않는 고유성의 총합이다. 이와 비슷한 사실은 역시 다른 학문, 예를 들어 화학에서도 알려져 있다. 다시 말해, 구성요소로 분해된 총합이 구성요소의 합성에서 생겨나지 않는 경우도 많다.[9] 이런 경우, 우리는 그 분명하지 못한 면모가 기만하는 어떤 미지의 법칙에 직면해 있는지도 모른다. 다시 말해 다음과 같다.

9. 화학에서는 이와 유사한 경우에 동일함을 표시하는 기호가 사용되지 않고, 연관성을 나타내는 기호(⇌)가 적용되고 있다. 화학의 요소로서 '유기체적인' 연관성을 지적하는 것이 나의 과제이다. 일치성을 증명하는, 다시 말해 일치함을 빈틈없이 입증하는 것이 불가능한 경우에도 나는 두 개의 화살표(⇌)를 사용함으로써 내적인 관계들을 지시하고자 한다. 이런 경우 우리는 만일에 있을지도 모를 오류에 대해서도 놀랄 필요는 없을 것이다. 잘못 예측한 것에 의해서 참된 것을 획득할 수 있는 것도 드문 일만은 아니다.

선과 색채	선	색채	온도와 빛에 관련해
	수평선	흑색	= 청색
	수직선	백색	= 황색
	대각선	회색, 초록색	= 적색

면과 구성요소	면	구성요소	총합은 제삼의 원천적인 색을 낳는다	
	삼각형	수평적 흑색=**청색**	대각선 **적색**	황색
	사각형	수평적 흑색=**청색**	수직적 백색=**황색**	적색
	원[10]	**긴장**(구성요소로서) 능동적=**황색** 수동적=**적색**		청색

이와 같은 총합은 구성요소들이 균형을 잡는 데 빠져 있는 부분을 만들어 낼 수 있을 것이다. 이러한 방식으로 구성요소들은 총합에서 —선들은 면에서— 생겨날 것이며, 또 그 반대 과정도 가능하다. 예술적인 실제는 이런 표면상의 규칙을 지지하며, 동시에 선과 점으로 이루어지는 흑·백 회화는 면을(다시 말해 면들을) 끌어들여 적용시킴으로써 더욱 우리의 눈에 띄는 균형을 얻게 된다. 즉 보다 더 가벼운 무게들은 보다 더 무거운 무게를 요구하고 있는 셈이다. 이러한 필연성은 색채회화에서 아마 더 잘 관찰될 수 있을 것이며, 이 점은 어느 화가에게나 잘 알려진 사실이다.

방법 이런 유의 관찰에서 나의 목적은 어느 정도 정확한 규칙들을 세우고자 하는 시도를 넘어서고 있는 셈이다. 이론적인 방법에 관한 토론을 자극하고 고무시키고자 하는 것도 역시 중요하게 여겨진다. 예술 분석의 방법들은 지금까지 언제나 그랬듯이, 매우 주관적이었으며 지나치게 사적(私的)인 성격을 띠고 있는 것도 드문 일은 아니었다. 다가오는 시대는 보다 더 정확하고 객관적인 길을 강요하고 있으며, 이러한 도정에서는 예술학에서도 어떤 집단적인 작업이 가능하게 될 것이다. 경향과 재능은 다른 분야와 마찬가지로 여기서

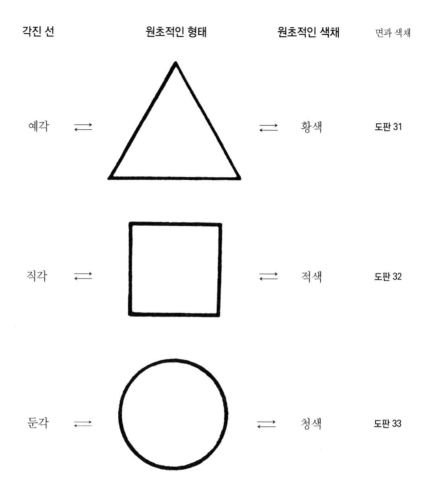

각진 선	원초적인 형태	원초적인 색채	면과 색채
예각 ⇄		⇄ 황색	도판 31
직각 ⇄		⇄ 적색	도판 32
둔각 ⇄		⇄ 청색	도판 33

도 상이하다. 누구든지 자신의 능력에 따라서만 작업을 완수할 수 있기 때문에, 인정받고 있는 많은 작업 방향 중에서 그 하나의 방향은 특히 중요한 의미를 지닌다. 계획을 세워서 작업하고 있는 예술기관의 이념은 여기저기에서 나타나고 있다. 이것은 곧 여러 나라에서 실현하게 될 이념이기도 하다. 광범 위한 기본바탕 위에 세워진 예술학이 국제적인 성격을 띠지 않을 수 없다는

국제적인
예술기관

10. 원의 시작은 곡선을 분석하는 가운데 기술될 것이다. ―공격과 느슨해지는 주장. 아무튼
 원은 세 가지 초보적인 형태들 중에서 가장 특별한 경우이다. ―직선들은 원을 구성할 수
 없는 상태에 있다.

점은 지나치게 과장하지 않고 주장할 수 있을 것이다. 오직 유럽적인 예술이 론만을 세운다는 것은 흥미있는 일일지는 모르지만, 이것으론 충분하지 않다. 이러한 유대관계에서 지리적인 또는 다른 피상적인 조건들을 가장 중요한 조건이라고(아무튼 유일한 조건은 아니다) 볼 수는 없고, 오히려 '국가들'의 내적 내용에 담긴 상이성들이 바로 예술영역에서 일차적이고 결정적인 것이다. 이에 대한 좋은 예는 서구인들이 검은 상복으로 슬픔을 표시하고, 중국인들은 흰 상복으로 슬픔을 표시하는 데서 찾아볼 수 있을 것이다.[11] 색채 감각에서 드러나는 이보다 더 뚜렷한 대립은 있을 수 없을 것이다. —양쪽 다 침묵이며, 동시에 중국인과 유럽인 간의 차이점은 아마도 이 예에서 볼 수 있듯이 그들의 내적 내용에서 특히 잘 조명되어 드러나는 것 같다. 우리 기독교인들은 기독교가 수천 년이 지난 후에도 죽음을 최후의 침묵으로, 또는 나의 표현에 의하자면 '끝없는 구멍'으로 느낀다. 반면에 이교도적인 중국인들은 침묵을 새로운 언어의 준비단계로, 또는 나의 표현에 의하면 '탄생'으로 파악하고 있는 것이다.[12]

　'국가적인 것(das Nationale)'이란, 오늘날 과소평가되거나 단순히 외부적이며 피상적 경제적 입장에서 취급됨으로써 그것의 부정적인 측면만이 전

11. 만일 조사·연구가 정확하고 조직적으로 시도된다면 정확한 관찰을 요구하고 있는 차이점—즉 '국가'에만 관련해서가 아니라 종족에 관해서도—을 아마도 특별한 어려움 없이 확신할 수 있을 것이다. 한편 생각지도 않았던 중요성을 획득하게 되는 수가 있는 개별적인 부분에서는 극복할 수 없는 방해물들이 제거되지 않을 때도 있을 것이다. 흔히 볼 수 있듯이 한 문화의 초창기에 개별적으로 작용하고 있는 영향들은 몇몇 경우에서는 외적인 모방으로 이끌어짐으로써 그 계속적인 발전을 알아볼 수 없게 되기도 한다. 다른 한편, 어떤 통제된 작업에서 순수 외적인 현상들은 거의 관찰되지도 않고, 또 이런 방식의 이론적인 작업에서는 주의를 끌지 않은 채 있다. 이것은 물론 전혀 '실증주의적인' 입장에서는 불가능한지도 모른다. 역시 이런 '단순한' 경우에서도 일방적인 입장은 다만 일방적인 결과를 초래할 수밖에 없다. 한 민족이 그의 계속적인 발전 과정을 결정하는 어떤 특정한 지리적 위치에 '우연히' 처하게 된다고 생각하는 것은 아무래도 근시안적인 사고인 것 같다. 이와 마찬가지로, 민족 자체에서 결국 파생하고 있는 정치적 경제적 조건들이 그 민족의 창조력을 이끌어가고 형성한다고 주장하는 것 역시 충분한 설명일 수는 없을 것이다. 창조력의 목적은 내적인 데 있다. —그리고 이 내적인 것은 다만 외적인 것의 껍질을 벗겨낸다고 해서 생겨나는 것일 수는 없다.

12. 『예술에서의 정신적인 것에 대하여』, pp.95-96(한국어판으로는 pp.93-95) 참조.

면에 뚜렷이 대두되고, 다른 측면은 흔적도 없이 감추어져 버리는 그런 '문제'이다. 바로 이 다른 측면, 즉 내적인 것이 본질적인 것이다. 이 후자의 입장에서 볼 때 국가들의 총합은 불협화음을 이루는 것이 아니라 하나의 화음을 이루는 것이다. 외관상으로는 희망이 전혀 없어 보이는 이 경우에서도 예술은 아마도 —이번에는 학문적인 길을 통해서— 무의식적이거나 부지중에 조화를 이루면서 섞여들고 있는 것이다. 앞으로 조직해야 할 국제 예술기관의 이념을 실현함으로써 이에 대한 계기를 마련할 수 있을 것이다.

IB 2

각진 선의 가장 단순한 형태들은 두 개의 원천적인 선에, 그리고 이것을 이루고 있는 선에 또 몇 개의 다른 것을 합침으로써 복잡한 것이 된다. 이렇게 되면 점은 두 개의 충돌이 아니라 다수의 충돌을 받게 되는데, 이 충돌은 그 단순성 때문에 다수의 힘이 아니라 다만 두 개의 서로 풀려나는 힘으로부터 유도될 뿐이다. 이 많은 각을 가진 선의 도식적인 유형은, 서로 직각상태에 있는 동일한 길이의 여러 개로 잘려진 선으로부터 생겨난다. 이에 따라 수없이 많은 각을 가진 선들은 다음의 두 가지 조건에 따라 변형된다.

복잡하고
각진 선

1. 예각·직각·둔각과 자유로운 각 등의 조합에 의해서.

2. 서로 길이가 다른 선분들의 만남에 의해서.

이와 같이 **많은 각을 가진 선은** —단순한 선에서부터 점점 더 복잡해지는 선에 이르기까지— 아주 가지각색의 상이한 부분들로 이루어진다.

동일한 길이의 선분을 지닌 둔각.

동일하지 않은 길이의 선분을 지닌 둔각.

예각과 더불어 풀려나는, 동일한 또는 동일하지 않은 길이의 선분들을 지닌 둔각.

직각·예각과 더불어 풀려나고 있는 둔각 등의 총합.(도판 34)

이러한 선들을 **지그재그선**이라고도 부르며, 동일한 선분에서는 하나의 동적(動的)인 직선을 이룬다. 이 선은 뾰족한 형태로 높이를, 즉 수직선을 시사하며, 둔각의 형태로는 수평선에 대한 경향을 띠고 있지만, 이미 언급한 그런

곡선

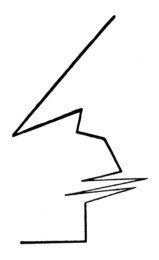

도판 34 **자유롭고 다각적인 선.**

형성과정에서는 직선이 지닌 무한한 운동 가능성을 간직하고 있다.

만일 둔각이 이루어질 때, 특히 하나의 힘이 시종일관 증가하게 되면, 이 형태는 평면에 대한, 특히 원에 대한 충동을 띠게 된다. 둔각의 선·곡선·원 등이 지닌 유사성은 이때 외적인 성질뿐 아니라 내적인 성질도 띠고 있다. 둔각의 수동성, 즉 주위에 대한 비(非)투쟁적인 태도는 이 둔각을 더욱더 심화시키고, 이것은 스스로 원의 상태에 이르기까지 심화된다.

II

만일 두 힘이 동시에 점에 작용하게 되면, 더 자세히 말해 하나의 힘을 억누름에 있어서 다른 힘을 계속해서 같은 정도로 능가할 경우 하나의 곡선이 생겨나는데, 그 기본유형은

1. **단순한 곡선**이다.

이 선은 원래 직선이지만, 측면의 계속적인 억누름에 의해서 자신의 길로부터 벗어나게 된 것이다. —이 억누름이 크면 클수록 직선으로부터 벗어나려는 이탈도 커지고, 이렇게 진행되는 과정에서 밖으로 향한 긴장은 점점 더 커져, 마지막에는 스스로를 폐쇄하려는(원이 되려는—역자) 경향을 나타내게 된다.

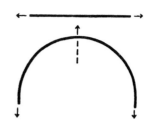

직선과 곡선의 긴장. 도판 35

직선과 구분되는 내적 차이는 긴장들의 수와 그 유형에 있다. 즉 직선은 두 가지 뚜렷한 원초적인 긴장을 지니고 있는데, 곡선에서 이 긴장은 별로 중요한 역할을 하지 않는다. ―이것의 주된 긴장은 궁형(弓形) 곡선 속에 들어 있다.(제삼의 긴장으로, 앞의 두 긴장에 대립하여 이들을 능가하여 울린다)(도판 35) 각의 찌르는 듯한 경향은 없어지는 반면에 오히려 더 많은 힘이, 즉 이 힘이 덜 공격적인 경우라 할지라도, 자체 내에 보다 큰 인내심을 간직하고 있는 힘을 내포하게 된다. 각에는 무언가 젊고 생기발랄한 것이 지배적이며, 궁형 곡선에는 성숙하고 당연한 자의식적인 에너지가 들어 있다.

이러한 성숙과 유연성을 지닌 곡선의 완숙된 울림(Vollklang)에서 우리는, 선 안에서의 대립 각진 선 안에서가 아니라 확실히 곡선 안에서 직선과의 대립을 찾아볼 수 있다고 생각하게 된다. 곡선의 성립과 이 성립과정에서 생겨나는 성격, 다시 말해 직선의 완벽한 부재(不在)는 다음과 같은 주장을 하게끔 한다.

직선과 곡선은 근본적으로 가장 대립되는 한 쌍의 선이다.(도판 36)

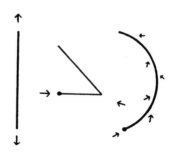

도판 36

이와 같이 볼 때 각진 선은 직선과 곡선 사이에 놓인 하나의 요소로서 관찰하지 않을 수 없다. 즉 탄생–젊음–성숙.

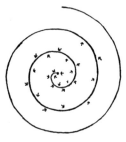

| 도판 37 | 생겨나고 있는 원. | 도판 38 생겨나고 있는 나선. |

면　　　직선이 평면의 완벽한 부정(否定)인 반면에, 곡선은 **평면의 핵심**을 자체 내에 담고 있다. 만일 이 양쪽 힘이 변화하지 않는 조건 아래 점을 계속 굴려 나간다면, 여기서 생겨나는 곡선은 조만간 다시 그것의 출발점에 도달하게 될 것이다. 시작과 끝은 상호 흡수되어, 한순간 흔적 없이 사라져 버린다. 여기에 가장 불안정하며, 동시에 가장 견고한 면―원―이 성립된다.(도판 37)[13]

면과 관련된 대립　　　직선들도 그의 다른 고유성 이외에 종국적으로는 면을 낳고자 하는 ―비록 깊이 감추어져 있기는 하지만― 욕망을 자체 내에 띠고 있다. 즉 이것은 보다 빈틈없이 꽉찬, 보다 더 자체 내에 폐쇄된 본질로 변하려는 욕망이다. 직선은 바로 이러한 가능성을 지니고 있다. 즉 여기에, 두 개의 힘에 의해 하나의 면을 이룰 수 있고, 또한 면의 구성을 위해서는 세 개의 충돌을 필요로 하는 곡선과의 차이가 있게 된다. 이 새로 생겨난 면에서 시작과 끝은 흔적 없이 사라져 버릴 수 없으며, 오히려 세 부분에서 확인할 수 있다는 점이 그렇다. 한편에서는 직선과 각진 선이 완전히 부재하고, 다른 한편에서는 세 개의 각을

13. 원으로부터 규칙적으로 벗어나면 나선(die Spirale)이 된다.(도판 38) ―안으로부터 작용하는 힘은 균일한 정도로 바깥 힘을 능가한다. 따라서 나선은 균일하게 선을 이탈하고 있는 원인 셈이다. 한편 회화에서는 이러한 차이 이외에 훨씬 더 본질적인 차이를 관찰할 수 있다. 즉 원이 하나의 평면인 반면에 나선은 선이라는 점이다. 회화에서 아주 중요한 이러한 차이를 기하학에서는 전혀 구분하고 있지 않다. 즉 기하학에서는 원 이외에 원추곡선(Ellipse), 고도의 질서를 띤 수학적인 커브(∞, Lemniskate)와 이에 유사한 평면형태를 선(커브)으로 표시하고 있다. 여기서 사용되었던 표시 '곡선(Gebogene)'은 보다 정확한 기하학적 용어에는 해당되지 않는다. 이 기하학적 용어는 기하학적 입장에서 볼 때 공식 때문에 불가피하게 분류를 하지 않을 수 없으나 이러한 분류, 즉 포물선·쌍곡선 등 회화에서는 고려될 수 없는 것이다.

긴 세 개의 직선이 있다. ─바로 이것이 상호 최대한으로 대립된 두 개의 원초적인 면의 특징이다. 다시 말해 이 양쪽 면들은 **근본적으로 대립되는 한 쌍의 평면**이다.

여기서 우리는 실제로는 서로 융합하고 있지만, 이론적으로는 구분되는 회화적 조형요소들의 세 가지 부분인 선-면-색채의 몇 가지 연관성을 확인하게 된다.

세 쌍의 요소들

직선. 삼각형. 노랑.

곡선. 원. 파랑.

첫째 쌍. 둘째 쌍. 셋째 쌍.

원천적으로 대립된 요소의 세 가지 쌍.

하나의 예술에 고유의 이러한 추상적인 법칙성은 예술에 있어서 자연 내에서의 법칙성과 병행하지 않으면 안 되는 것으로, 지속적이고 어느 정도 의식적으로 이 예술 내에서 적용되고 있으며, 또한 예술과 자연, 이 양쪽 경우에서 내적인 인간에게 전적으로 특수한 어떤 만족을 제공하고 있다. 근본적으로 볼 때 이와 같은 추상적인 법칙성은 확실히 다른 예술에서도 고유한 것이다. 조각과 건축술[14]에서는 공간요소가, 음악에서는 음향요소가, 무용에서는 운동요소가, 문학에서는 언어요소가,[15] 내가 울림이라고 부르는 내적이며 외적인 고유성과 관련해 볼 때 이와 유사한 기본적인 종합 및 이에 유사한 분석을 요구하고 있다.

그밖의 예술

여기 잠정적으로 제시된 도판들은 나중에 세밀히 관찰하지 않으면 안 된다. 이들 개개의 도판이 근본적으로는 어렵지 않게 **하나의** 종합적인 도해로

원천적으로 대립된 평면의 쌍. 도판 39

표시될 수 있을 것이다.

원천적으로는 확실히 직관적인 체험에 근거하고 있는 감정에 따른 주장은, 이러한 유혹적인 길에 그 첫 발걸음을 내딛기를 강요하고 있다. 그러나 이 경우 감정에 따른 것만으로는 자칫하면 궤도를 벗어나 엉뚱한 길에 이르게 될지도 모르며, 이것은 정확한 분석적인 작업을 끌어들임으로써만 모면할 수 있을 것이다. 한편 올바른[16] 방법을 택하고 있을 때는 그릇된 길로부터 멀리 떨어져 있는 셈이다.

사전 　체계적인 연구작업으로 얻어진 발전은 조형요소 사전(ein Elementenwörter-buch)을 낳을 것이며, 이 사전은 그 계속적인 발전과정에서 '문법'에 이르게 될 것이다. 마지막에 이 진보는 개개 예술의 경계를 넘어서 '예술' 전반에 관련되는 콤포지션 이론에 이르게 될 것이다.[17]

살아 있는 언어로 이루어진 사전은 석화(石化)한 것이 아니다. 왜냐하면 이것은 끊임없는 수정과 변화를 체험하고 있기 때문이다. 단어들이 침잠하고 죽어 없어지면, 또 단어들이 생겨나고 새로이 탄생하게 되며, 혹은 몇몇 단어는 '이질적인 것(외국어—역자)'으로부터 빠져 나와 경계를 넘어서 자기 고유의 말이 된다. 한편 이상하게도 예술에서의 문법은 오늘날까지도 많은 사람들에게 어쩔 수 없이 위험한 것으로 여겨지고 있다.

면 　교체하고 있는 힘이 점에서 더 많이 작용하면 할수록 그 방향은 더욱더 달라질 것이며, 각진 선에서 절단된 개개의 선들은 그 길이가 서로 다르면 다를수록 더욱더 복잡하기 짝이 없는 면들이 생겨날 것이다. 이 변형은 무궁무진

14. 조각과 건축술에서 요소들의 일치는, 조각이 건축술 때문에 오늘날 완전히 제거되고 있는 현상을 부분적으로 해명해 주고 있다.

15. 여러 가지 다른 예술들의 기본요소들에 대해 여기 사용된 명칭은 임시적인 것으로 보아 주기 바란다. 또한 다른 나머지 개념도 불분명한 것들이다.

16. 이것은 직관과 수리적 계산(Berechnung)의 필수적이며 동시적인 적용을 잘 나타내 주는 예이다.

17. 이에 대한 분명한 시사는 『예술에서의 정신적인 것에 대하여』와 『청색 기사(Der Blaue Reiter)』에 수록된 나의 논문 「무대 콤포지션에 관하여(Über Bhünenkomposition)」(Verlag Piper, München, 1912) 참조.

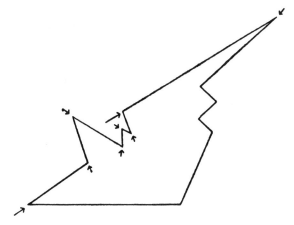

도판 40

하다.(도판 40)

여기서 이것은 각진 선과 곡선 간의 차이점을 밝히기 위해서 언급되고 있다.

곡선에 근거하여 생겨난 면들의 변형도 역시 무궁무진한 것으로, 이것은 비록 무척 소원하긴 하지만, 원과 어떤 유대성을 결코 상실하지 않는다. 왜냐하면 이 변형들은 그 자체 내에 원의 긴장을 지니고 있기 때문이다.(도판 41)

곡선의 가능한 변형에 관해 몇 가지 더 언급해야겠다.

II 2

복잡한 곡선 또는 물결 모양의 **파상선(波狀線)**은

파상선

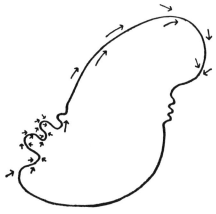

도판 41

1. 기하학적인 원의 여러 부분으로, 또는

2. 자유로운 원의 여러 부분으로, 또는

3. 위의 두 가지의 여러 가지 콤비네이션으로 성립된다.

이 세 가지 유형은 곡선의 모든 형태와 일치한다. 몇 가지 예가 이러한 규칙을 입증해 줄 것이다.

곡선―기하학적 파상선:

중심으로부터 동일한 간격을 지닌 반경. ―긍정적 압축과 부정적 압축의 균등한 교체. 긴장과 이완이 상호 교체하는 수평적인 진행.(도판 42)

도판 42

곡선―자유로운 파상선:

동일한 수평방향으로 연장 가능성을 지닌, 앞의 파상선이 밀쳐진 것.

1. 기하학적인 면모가 사라진다.

2. 긍정적 압축과 부정적 압축이 불균형을 이루면서 교체되는 가운데, 전자가 후자를 넘어서 강렬한 주도권을 쥐게 된다.(도판 43)

도판 43

곡선―자유로운 파상선:

앞의 밀쳐짐이 상승됨. 특히 격렬한 두 힘 사이의 갈등. 긍정적인 압축은 최고도에 달한다.(도판 44)

곡선―자유로운 파상선:

앞의 예의 변형:

1. 정점은 왼쪽으로 향해 있음. ―부정적인 압력의 줄기찬 공격으로부터 물러난다.

도판 44

도판 45

2. 선이 굵어지면서 정점이 강조됨. —재강조.(도판 45)

곡선—자유로운 파상선:

왼쪽을 향한 첫번째 상승 후 곧장 위와 오른쪽으로 향하는, 여유있게 큰 특정한 긴장. 왼쪽을 향해 원의 형태로 풀리는 긴장. 네 개의 파도는 기운차게 왼쪽 아래에서 오른쪽 위 방향으로 정리되고 있다.(도판 46)[18]

도판 46

곡선―기하학적 파상선:

앞의 기하학적 파상선(도판 42)과 대립해 있음. ―눈에 띄지 않을 정도로 조금씩 방향을 바꾸면서 왼쪽과 오른쪽으로 향해 나가는 순수한 상승. 파도가 갑작스럽게 약해지면 수직선의 고조된 긴장을 초래한다. 아래로부터 위로 향한 반경(半徑). ―4, 4, 4, 2, 1.(도판 47)

도판 47

지금까지 제시된 예에서 두 가지 유형의 상황이 결과로 나타난다.

효과 1. 능동적인 압력과 수동적인 압력의 콤비네이션.

2. 여러 방향의 울림이 함께 작용하는 효과.

이 두 가지의 울림 요소에

3. 선 자체 내에서의 악센트가 부가될 수 있다.

악센트 이러한 선의 악센트에는 그 강도에 있어서 하나의 점차적인 또는 순간적인

18. '오른쪽' '왼쪽'의 울림과 그들의 긴장에 관해서는 다음 「기초평면」 단원에서 자세히 다루기로 한다.
오른쪽과 왼쪽의 효과작용은 이 책을 거울 앞에 비춰 보며 실험해 볼 수 있을 것이다. 위와 아래의 효과는 이 책을 한바퀴 돌려 거꾸로 세움으로써 실험해 볼 수 있다.
'거울에 비친 영상'과 '거꾸로 세워 놓은 상' 등은, 콤포지션 이론에서는 아주 중요한 의미를 지닌 사실이며, 아직도 매우 신비로운 사실이기도 하다.

증가나 감소가 있다. 다음에서 간단한 예를 제시함으로써 상세한 설명을 생략하기로 한다.

도판 48 상승하고 있는 기하학적 곡선.

악센트가 규칙적으로 줄어들고 있는 도판 49
상태의, 도판 48과 동일한 선. 이를 통해
상승의 긴장이 이루어진다.

굵게 하기, 특히 짧은 직선을 굵게 하는 것은 점점 자라나고 있는 점과 연 선과 면
관성을 맺는다. 여기서 "선은 언제 그 자체로서 죽어 없어지며, 어떤 순간에
면이 탄생하게 되는가"라는 문제가 정확한 대답을 얻지 못한 채 남아 있다.
"강물은 어디서 끝나고, 바다는 어디서 시작되는가" 하는 질문에 어떻게 대
답해야 할 것인가.

경계는 불분명하고 부동적(不動的)이다. 여기서 모든 것은, 역시 점에서도
그렇듯이, 비례관계(Proportion)에 달려 있다. ─절대적인 것은 상대적인 것
으로부터 불분명한 감소된 울림으로 변화한다. 경계를 알아본다는 것(das
An-die-Grenze-Gehen)은 순수 이론적인 것보다는 실제에 있어서 훨씬 더 정
확하게 표현되고 있다.[19] 경계에 이른다는 것은 대단한 표현 가능성으로, 콤
포지션상의 목적을 위한 강력한 수단(궁극적으로는 하나의 요소)이다.

이러한 수단은, 하나의 콤포지션을 구성하는 주된 요소들이 지나치게 무미

19. 이 책 뒤에 제시된 전면(全面)을 꽉 채운 몇 가지 그림들은 이를 위한 구체적인 예들이다.
 (부록 참조)

도판 50 자유로운 곡선의 자발적인 악센트.

건조한 경우, 이 요소들 가운데 어떤 일정한 진동(Vibration)을 초래하고, 전체적으로 딱딱한 분위기 속에 좀더 유연성있는 어떤 느슨함을 가져온다. 하지만 이 수단이 과장될 정도로 지나치게 적용되면 거의 거부감을 불러일으킬 정도의 식도락가풍의 상태에 이르게 된다. 아무튼 여기서 우리는 전적으로 감정에만 의존하고 있다.

일반적으로 인정받는 선과 면의 구분은 일단 불가능한 것으로 보아야겠다. ―만일 이 구분이 이러한 예술의 속성에 의해서 규정되어 있지 않다면,[20] 이 사실은 아마 아직도 진보되지 못한 회화의 상태와, 오늘날도 유아기적 상태를 면치 못한 회화의 본질과 관련되어 있을 것이다.

외적인 경계 선에 있어서 특수한 울림요소는 부분적으로 방금 언급한 악센트에 의해서 이루어지는,

4. 선의 외적인 가장자리들이다.

이 경우 선의 양쪽 가장자리는 두 개의 자립적인 외적인 선이라고 평가할 수 있다. 그러나 이것은 실제적인 가치보다는 오히려 이론적인 가치를 지니고 있다.

선의 외적인 형상화(Gestaltung)의 문제에서 우리는, 점에서 볼 수 있었던

동일한 문제점을 생각해 볼 수 있다. ―그 고유성은 매끄럽고 지그재그형이고 짓찢어지고 둥그런 표현 등으로, 이것은 상상할 때 이미 어떤 촉감적인 느낌을 불러일으키는 것이며, 때문에 선의 외적인 경계는 실제적인 면에서 과소평가되어서는 안 될 것이다. 선에서는 점보다도 더욱 촉감적인 느낌이 전달되고, 그러한 콤비네이션의 가능성도 점에서보다 훨씬 더 다양하다. 예를 들어 지그재그한 선의 매끄러운 가장자리, 매끄럽고 둥그런 선의 지그재그한 모서리, 지그재그한 선의 짓찢어진 가장자리 등등. 이 모든 고유성은 선의 세 가지 유형―직선, 각진 선, 곡선―에서 적용될 수 있으며, 선의 양쪽 가장자리의 어느 쪽이든지 특수 처리를 견뎌낼 수 있는 성질의 것이다.

III

선의 제삼의, 즉 마지막 기본형은 앞에 지시한 두 가지 유형의 콤비네이션에서 생겨난 결과이다. 따라서 이것은 콤비네이션을 이룬 선

콤비네이션을 이룬 선이라고 불러야겠다. 이 선의 개개 부분의 성질에 따라 다음과 같은 특수한 성격이 결정된다.

1. 이 선을 합성하고 있는 부분들이 오직 기하학적인 경우, 이 선은 기하학적으로 콤비네이션이 된 선이다.
2. 자유로운 선이 기하학적인 부분에 연결되는 경우, 이 선은 **혼합하여 콤비네이션된 선**이다.
3. 오직 자유로운 선들만이 모여 이 선을 이루면, 이것은 **자유롭게 콤비네이션된 선**이다.

내적 긴장에 의해서 결정되는 성격의 상이성은 물론, 또 그 생성과정을 고려하든 안 하든 모든 선의 원천은 동일한 것, 즉 힘이다. 힘

20. 경계를 인식하는 수단은, 물론 선·면 등의 문제가 지닌 경계를 훨씬 넘어서 회화와 회화적으로 적용되는 모든 조형요소들에게까지 미치고 있다. 예를 들어 색채는 훨씬 더 광범위한 정도로 이 수단을 사용함으로써 수없이 많은 가능성을 제공해 주고 있다. 역시 기초평면도 이 수단으로 작업해 나가고 있으며, 이것은 다른 표현수단과 함께 콤포지션 이론의 규칙과 법칙에 전체적으로 소속되는 것이다.

주어진 재료에 가해진 힘은 **생기발랄함(das Lebendige)**을 재료 속으로 불어넣어 주며, 이것은 긴장상태로 표현된다. 긴장은 그 자체로부터 요소의 **내적인 것**이 표현되게끔 한다. 조형요소는 재료에 작용하는 힘의 실제적인 결과이다. 선은 이러한 형상화의 가장 뚜렷한, 그리고 가장 단순한 경우로, 이 형상화는 언제나 정확하게 ―법칙에 따라 일어나며, 그렇기 때문에 정확하게― 법칙에 따른 적용을 허락하고 또한 요청하고 있다. 이와 같이 볼 때, **콤포지션**이란 긴장된 채 모든 조형요소 속에 포함되어 있는 생기발랄한 **힘을 정확하게 법칙에 따라 조직화하는 것**일 뿐이다.

어떤 힘이든지 종국적으로는 수(數)로 표현할 수 있고, 일반적으로 이것을 **수리적 표현(Zahlenausdruck)**이라 부른다. 오늘날 예술에서 이것은 무엇보다도 이론적인 주장에 머무는 것이지만, 그럼에도 불구하고 도외시해서는 안 될 점이다. 오늘날 우리에게는 그런 측정 가능성이 결여되어 있긴 하지만, 조만간 언젠가는 유토피아적인 것을 넘어서는 발견을 할 수 있을 것이다. 이 순간부터는 어떤 콤포지션이든지 수리적으로 표현할 수 있다. 그러나 이러한 수리적인 표현은 콤포지션의 '스케치' 또는 콤포지션의 보다 큰 복합체에서만 가능하다. 그 밖의 것은 주로 보다 큰 복합체를 점점 더 작은 종속적인 복합체로 세분해 정리할 수 있는 인내심의 문제이다. 수리적 표현이 완전히 가능해진 후에야 비로소 오늘날 우리가 시작하고 있는 정확한 콤포지션 이론도 완전히 실현될 것이다. 단순한 비례관계들은 그 수리적 표현과 연관되어 있으며, 아마도 이미 수천 년 전에 건축술에서, 음악에서, 그리고 부분적으로는 문학에서 그 적용이 이루어졌을 것이다.(예를 들어 솔로몬의 사원) 반면에 보다 복잡한 비례관계들은 수리적 표현을 하지 않았다. 단순한 수리적 관계로 작업해 나간다는 것은 아주 유혹적인 것으로, 이 사실은 예술에, 특히 오늘날의 경향에 상응함은 당연한 일이기도 하다. 한편 이러한 단계를 극복한 다음에는 수리적 비례관계가 복잡해지는 것도 마찬가지로 유혹적이며(또는 훨씬 유혹적일지도 모르며), 그러한 적용이 가능해질 것이다.[21]

수리적 표현에 대한 관심은 두 가지 방향―이론적인 방향과 실제적인 방향―을 향하고 있다. 전자에서는 법칙적인 것이 중요한 역할을 하고, 후자에

서는 합목적적인 것이 중요하다. 여기서 법칙은 목적에 종속되어 있으며, 그렇기 때문에 작품은 최고도의 질(質), 즉 자연스러움(Natürlichkeit)에 도달하게 된다.

지금까지는 개개의 선들을 분류함과 동시에 그 고유성에 따라 검토해 왔다. 여러 가지 선이 적용되는 상이한 유형 또는 그들 유형의 상호적인 효과 작용, 개개 선들을 어떤 선의 그룹 또는 어떤 **선의 복합체(Linienkomplex)**에 소속 정리시키는 것 등은 콤포지션의 문제이며, 따라서 현재 내가 의도하는 목적의 한계를 넘어서고 있다. 그럼에도 불구하고 예를 듦으로써 바로 이 예술에서 개개 선의 성질이 조명될 수 있는 한, 몇 가지 특징적인 예들이 더욱 필요할 것이다. 여기서는 몇 가지 합성된 선의 예를, 특히 빠짐없이 다 제시하는 식으로가 아니라, 다만 복잡한 구조물(Gebilde)에 이르는 길을 시사하는 것으로 제시해 본다.

선의 복합체

몇 가지 단순한 리듬의 예:

도판 51
무게가
교체되는 직선.

도판 52
각진 선의 반복.

도판 53
각진 선의 상반된
반복, 평면구성.

도판 54
곡선의 반복.

도판 55
곡선의 상반된 반복,
반복된 평면구성.

도판 56
중심에서 리드미컬하게
반복된 직선.

도판 57
중심에서 리드미컬하게
반복된 곡선.

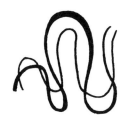

도판 58
병행하는 선을 통해서
강조된 곡선의 반복.

도판 59
곡선의 대칭된 반복.

반복　가장 단순한 경우에는 하나의 직선이 동일한 간격으로 정확하게 **반복**—단순한 리듬—되거나(도판 60),

균일하게 증가하는 간격으로(도판 61),

또는 동일하지 않은 간격으로(도판 62),

반복되는 것 등이 있다.

첫째 유형은, 예를 들어 음악에서 볼 수 있듯이, 바이올린의 한 울림이 수많은 바이올린의 합주를 통해서 더욱 강해지는 경우처럼, 일차적으로 **양적(量的)인 강화**를 목적으로 하는 반복을 보여주고 있다.

둘째 유형에서는 양적인 강화 외에 **질적(質的)**인 배음(陪音, Beiklang)이 부가되는데, 이것은 음악에서 얼마 동안 중단된 후에 동일한 박자가 반복되거나 또는 악장(樂章)을 질적으로 변조시키는 결과를 낳는 '약하게(piano)'로 반복될 때 나타나는 것과 같다.[22]

셋째 유형은 가장 복잡한 것으로, 여기에서는 보다 더 복잡한 리듬이 적용

도판 60

도판 61

도판 62

되고 있다.

각진 선에서는, 특히 곡선에서는 아주 복잡한 콤비네이션이 가능하다.

양쪽 경우(도판 64·65)에는 양적인 상승과 질적인 상승이 전제되어 있지만, 이 상승은 그럼에도 불구하고 빌로드와 같은 무언가 부드럽고 연약한 것을 자체 내에 담고 있기 때문에, 이를 통해 서정적인 것이 극적인 것을 능가해 울리고 있다. 이런 식의 이행과정으로는 그 반대 경우에 이르기에 불충분할 것이다. 대립이 완전한 울림에까지 도달할 수 없기 때문이다.

이와 같은 ─사실은 자립적인─ 선의 복합체는 물론 그 밖의 다른, 보다 더 큰 복합체에 종속될 수 있으며, 이 경우 보다 더 큰 이 복합체 역시 전체 콤포지션의 한 부분만을 구성하고 있다. 이것은 마치 우리의 태양계가 우주 전체의 한 점을 이루고 있을 뿐이라는 사실과도 같다.

하나의 **콤포지션**이 지닌 일반적인 조화가 이와 같이 최고도의 대립으로 상승하고 있는 몇 개의 복합체로 성립될 수도 있다. 이러한 대립들은 심지어 부조화적인 성격을 지니고 있는데, 그럼에도 불구하고 이것을 올바르게 적용하면 총체적인 조화에 부정적인 작용이 아니라 오히려 긍정적인 작용이 이루어

<div style="text-align:right">콤포지선</div>

<div style="text-align:center">하나의 곡선이 하나의 각진 선과 함께 서로 상반되면서 병행한다. 도판 63
두 선의 속성은 더욱 강한 울림을 얻는다.</div>

21. 『예술에서의 정신적인 것에 대하여』, p.130(한국어판으로는 pp.123-124) 참조.
22. 음의 높이에 있어서 등가적인, 다른 악기들에 의한 반복은 하나의 색채적 질적인 반복으로 간주되어야 할 것이다.

도판 64 곡선의 함께 달리기.

져, 작품을 최고도로 조화된 본질로 고양시킬 것이다.

시간 일반적으로 시간의 요소는 점에서 볼 수 있었던 경우보다도 선에서 훨씬 더 뚜렷이 인식될 수 있다. —길이는 이미 하나의 시간개념이다. 손가락으로 직선을 더듬어 따라가는 것과, 한 곡선을 따라가는 것은, 비록 그 길이들이 동일하다 할지라도 시간적으로 서로 상이하며, 곡선이 동적이면 동적일수록 더욱더 이것은 점점 시간적으로 연장된다. 이와 같이 선에서는 시간 적용의 가능성이 매우 다양하다. 수평선이나 수직선에서 시간의 적용은, 길이가 같은 경우일지라도 내적으로는 다른 색채를 띠고 있다. 또한 실제에 있어서도 아마 그 다른 길이가 문제되고 있을지도 모르지만, 아무튼 이것은 심리학적으로 설명할 수 있을 것이다. 따라서 시간요소는 순수 선적인 콤포지션에서 간과되어서는 안 되며, 콤포지션 이론에서 정확하게 검토되어야만 한다.

도판 65 서로 떨어져 달리기.

84

점과 마찬가지로 선은 회화 이외에 다른 예술에서도 적용된다. 선은 다른 그 밖의
예술분야
예술분야의 수단으로 옮겨 가는, 어느 정도 정확한 표현을 가능하게 하는 본
질을 지니고 있다.

음악적인 선이 어떤 것인가는 잘 알려진 사실이다.(도판 11 참조)[23] 대부분 음악
의 악기들은 선의 성격을 갖고 있으며, 상이한 악기들의 고유한 음높이는 선
의 폭과 일치한다. 즉 바이올린, 플루트, 피콜로에서는 매우 가느다란 선이
생겨난다. 그리고 비올라, 클라리넷은 좀더 굵은 선을 제공한다. 우리는 저음
의 악기를 거쳐 점점 더 폭이 넓은 선에, 즉 콘트라베이스나 튜바의 가장 낮
은 소리에까지 도달할 수 있다.

선은 그 폭에서뿐 아니라 색조에서도 상이한 악기들이 지닌 그 다양한 유
형의 여러 음색에 의해 생겨나고 있다.

피아노를 점의 악기라고 본다면, 마찬가지로 파이프 오르간은 전형적인 선
의 악기이다.

음악에서 선은 가장 풍부한 표현수단을 제공하고 있다는 사실을 주장할 수
있겠다. 여기서도 선은 회화에서와 마찬가지로 시간적 공간적으로 작용하고
있다.[24] 이 두 가지 예술에서 시간과 공간이 서로 어떤 관계를 맺고 있는가는
그 자체로도 하나의 문제가 된다. 이 문제는 그 상호간의 차이점으로 지나친
불안감을 자아냈을지도 모르며, 이로 인해 시간–공간, 공간–시간이라는 식
으로 두 가지 개념 구분이 너무 극단적으로 분리되었다.

피아니시모(Pianissimo)에서 포르티시모(Fortissimo)에 이르기까지의 음의
강도(強度)는 증가하거나 감소하는 선의 예리함 내지는 농담(濃淡)의 정도로
표현할 수 있다. 손으로 현악기의 활을 누르는 압력은 그림 그릴 때 연필을
누르는 손의 압력과 완전히 일치한다. 특히 흥미있고 특기할 사실은, 오늘날

23. 선은 점들로부터 유기적으로 자라난다.
24. 소리의 높이를 측정함에 있어서 물리학은 특수한 기구를 사용한다. 이 기구는 진동하는
 소리를 메커니즘적으로 한 면 위에 투사해낸다. 이와 같이 이것은 음악적인 소리를 정확한
 그래픽 형태로 옮겨 놓을 수 있다. 색채에서도 이와 유사한 것이 이루어진다. 오늘날 예술
 학은 이 정확한 그래픽을 통한 표현을, 종합적인 방법의 자료로 사용하고 있다.

통상적인 모든 음악적 그래픽적 표현―악보―은 점과 선의 다양한 콤비네이션에 지나지 않는다는 점이다. 여기서 시간은 점(음표 머리―역자)의 색채(아무튼 흰색과 검정색으로 수단이 제한되어 있기는 하지만)와 음표 꼬리(선)의 수에서 알아볼 수 있다. 마찬가지로 음의 높낮이도 선적으로 측정되며, 이때 다섯 개의 수평선이 기본바탕을 이루게 된다. 복잡하기 짝이 없는 청각적인 울림의 현상을 분명한 언어로 우리 눈에(간접적으로 귀에) 전달하는 이 표현수단이 지닌 단순성과 간결성은 많은 가르침을 주고 있다. 이 두 가지 속성이 지닌 매력은 다른 예술분야에서도 지대하고, 회화나 무용이 각각 고유한 '악보'를 추구하고 있다는 사실도 이 점에서 이해될 수 있겠다. 그러나 여기서도 마침내 고유한 그래픽적인 표현에 도달하기 위해서는 오직 하나의 길, 즉 기본요소들을 분석하고 구분하는 길이 있을 뿐이다.[25]

무용

무용에서는 몸 전체가, 특히 새로운 무용에서는 손가락 하나하나까지도 아주 분명한 표현을 지닌 선을 그려내고 있다. '현대' 무용가는 무대 위에서 정확한 선을 기초로 하여 움직인다. 그는 스스로의 무용의 콤포지션 속에 본질적인 요소로서 선을 끌어들이고 있다.(Sacharoff) 그 밖에, 무용가의 몸 전체는 손가락 끝이나 발가락 끝에 이르기까지 매순간 끊임없는 선의 콤포지션을 이루고 있다.(Palucca) 선을 적용하게 된 것은 성공적인 새로운 성과이긴 하지만, '현대' 무용의 창안은 물론 아니다. 고전발레는 별도로 치더라도, 아무튼 모든 민족은 그들의 개개 '발전' 단계에서 볼 수 있듯이 무용에서 선을 가지고 작업하고 있다.

조각 · 건축

조각과 **건축**에서 선의 역할과 의미는 어떠한 것인가에 관해서 더 이상 입증

25. 다른 예술분야가 지닌 수단이나 다른 '세계'의 현상들과 회화적인 수단 사이의 유대관계는, 여기서 오직 피상적으로만 시사될 수밖에 없다. 특히 '번역'과 그 가능성―아무튼 여러 가지 상이한 현상들을 그에 상응하는 선적인('그래픽적인') 그리고 색채적인('회화적인') 형태로 옮겨 놓는 것―은 선적인 표현과 색채적인 표현에 대한 연구를 요한다. 어떤 세계든지 그 세계의 모든 현상들은 그러한 표현―그 내적 본질의 표현―을, 그것이 비록 소나기라든가 바흐, 불안이나 우주의 현상, 라파엘로나 치통(齒痛)에 이르기까지, 또는 하나의 '지고한' 현상이든 '비천한' 현상이든, '지고한' 체험이든 '비천한' 체험이든 간에 허용하고 있다는 사실은 의심할 여지가 없다. 다만 유일하게 위험한 점이 있다면, 그것은 외적인 형태에 머물러 그 내용을 소홀히 하게 되는 점일 것이다.

자료를 찾을 필요가 없겠다. ─공간에서의 구성(Aufbau)은 동시에 선의 구성이기 때문이다.

예술학적인 연구의 중요한 과제는 건축술에서 선의 운명(Linienschicksale)을 분석하는 것, 다시 말해 적어도 상이한 여러 민족과 각 시대의 전형적인 작품들에 나타난 선의 운명을 분석하고, 이 작품들을 이와 관련해 순수 그래픽으로 표현하는 것일 것이다. 이러한 작업에서 철학적인 기초는, 그래픽적인 공식과 그 시대의 정신적인 분위기 사이의 관계를 확신하는 작업일 것이다. 이 연구의 마지막 장(章)은 오늘날에 있어서는 논리적이며 불가피한 제한으로, 앞으로 튀어나온 건물의 윗부분을 통해서 대기권을 장악하고 있는 수평·수직선의 관찰로 제한해야 할 것이다. 이에 대해서 오늘날의 건축자료와 오늘날의 건축기술은 보다 크고 확실한 가능성을 제공하고 있다. 여기 기술된 건축원칙은 ─수평선 또는 수직선을 강조하느냐 안 하느냐에 따라─ 나의 용어를 사용해 본다면, 차고 따뜻한 것 또는 따뜻하고 찬 것이라고 표시할 만한 것이다. 이 원칙은 최근에 수많은 중요한 저서를 낳게 했다.〔독일의 그로피우스

범선(帆船)의 도식. 움직임을 목적으로 하는 선의 구성.
(선체와 밧줄·쇠사슬 등의 장비)　도판 66

87

도판 67　화물선의 골조.

(Gropius), 네덜란드의 오우드(Oud), 프랑스의 르 코르뷔지에(Le Corbusier), 러시아의 멜르니코프(Melnikoff) 등〕

문학　　**시구(詩句, Vers)**의 리드미컬한 형상화는 직선이나 곡선의 형태로 표현되며, 이때 이들의 규칙적인 교체―운율―는 그래픽으로 정확하게 표시된다. 시구는 이렇듯 리듬에 따라 정확한 운각(韻脚)을 측정하는 것 외에, 또한 낭송될 때 일종의 음악적이고 멜로디적인 선을 발전시킨다. 이 선은 상승과 하락, 긴장과 긴장해소 등을 거의 항상 지속적이며 변화무쌍한 형태로 표현해 낸다. 이 선은 근본적으로 법칙적인 것이다. 왜냐하면 이것이 시의 문학적 내용과 연결되어 있기 때문이다. ―이때에 긴장과 긴장해소는 내용적인 성질의 것이다. 법칙적인 선에서 이탈한 변형은, 음악에서 울림의 변조(포르테와 피아노)가 연주가의 재량에 달려 있듯이, 마찬가지로(그리고 아주 자유롭게) 낭독하는 사람에게 달려 있다. 음악적이고 멜로디적인 선이 지닌 엄밀하지 못한 성격(Unpräzisität)은 '문학적인' 시구에서는 그렇게 위험하지 않다. 이 점은 추상적인 시에서는 불가피하다. 왜냐하면 여기서는 음의 높낮이의 가치를 지닌 선이 본질적이며 규정적인 요소이기 때문이다. 이런 유의 문학을 위

해서 음악의 보표(譜表)에서 볼 수 있는 것과 똑같은 고저선(高低線, Höhen-linie)을 제시하는 어떤 보표가 발견되어야 할 것이다. 추상적인 문학이 지닌 그 가능성과 한계에 대한 문제점은 복잡하기 그지없다. 여기서 다만 언급해야 할 것은, 추상예술이 구상예술보다 더 정확한 형태를 추산하지 않을 수 없다는 점과, 순수 형태상의 문제가 추상예술에서는 본질적인 데 반해, 구상예술에서는 부수적이라는 점이다. 이와 똑같은 차이점을 나는 점의 적용에서 설명한 바 있다. 이미 언급했듯이 점은 침묵이다.

예술과 인접한 분야에서는 ―**공학술(Ingenieurkunst)**과 이에 관련된 테크닉― 선이 점점 더 큰 중요성을 획득한다.(도판 66 · 67) 기술

내가 아는 범주에서 파리의 에펠탑은 어떤 특별한 고층건물을 선으로 이루고자 한 최초의 가장 중요한 시도였다. ―선이 면을 몰아내고 있다.[26]

이러한 선으로 얽혀 짜인 구성(Linienkonstruktion)에서 연결점과 나사(螺絲)는 점들이다. 이들은 면 위에서가 아니라 공간 안에서 이루어지는 선-점-구성이다.(도판 69)[27]

지난 몇 해 동안의 대부분의 '구성주의적인' 작품들은 특히 그 원천적인 구성주의 형태에서, 실제적이고 합목적적인 응용이 없는 공간적인 '순수한' 또는 추상적인 구성들이다. 바로 이 점이 이 작품들을 공학예술과 구분하고 있으며, 또한 우리로 하여금 이 작품들을 '순수' 예술의 영역에 소속시키게끔 강요하기

26. 테크닉에서 특수하고 아주 중요한 경우는 그래픽적인 수리적 표현으로 선을 적용하는 것이다. 자동적인 선 긋기(Linienzichen, 기상학적 관찰에서도 적용되고 있듯이)는 증가하거나 감소하는 힘의 정확한 그래픽적인 표현이다. 이러한 표현은 수의 적용을 최소한으로 경감하는 것을 가능하게 한다. ―선은 부분적으로 수(數)를 보충하고 있다. 이렇게 그려진 모사화(模寫畵)들은 일목요연하게 개괄적이며 역시 문외한도 이해할 수 있다.(도판 68) 동일한 방법―선의 상승으로 하나의 발전이나 어떤 순간적인 상태를 표현하는 것―이 여러 해 전부터 통계학에서도 사용되고 있다. 여기서 모사화(도해)는 손으로 작성되어야 하며, 이것은 아주 어렵고 꼼꼼하게 진행되는 작업의 결실이다. 이 방법은 다른 학문에서도 적용된다.(예를 들어 천문학에서의 '광도 곡선')

27. 특수한 테크닉적인 구성은 많은 것을 가르쳐 준다. ―원거리 송전용(送電用)으로 세워진 전신주(Maste)의 경우(도판 70), 여기서 우리는 오프셋 인쇄의 야자수나 전나무로 이루어진 '자연림'에 유사하게 보이는 '기술적인 숲'의 인상을 받게 된다. 이러한 전신주의 기호적인 구성은 오직 두 가지 기호적인 기본요소들―선과 점―만을 적용하고 있다.

도판 68 펠릭스 아우어바흐(Felix Auerbach)의 그래픽적 표현으로 이루어진,
물리학에서 비롯된 전류곡선의 변형.

도판 69 아래서 본 송신탑.(사진 모홀리-나기)

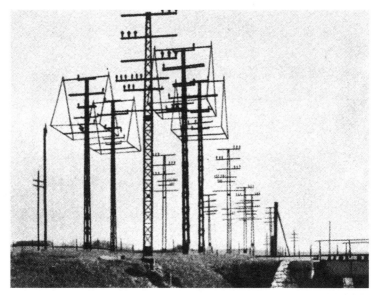

전신주의 숲. 도판 70

도 한다. 접합점(Punktknoten)을 지닌 선들을 강하게 강조하고, 또 활동적으로 적용하고 있는 것이 이러한 작품들에서 눈에 띄는 점이다.(도판 71)

　　자연 내에서의 선의 적용은 헤아릴 수 없이 많다. 특수한 실험·조사에 기여 　자연
할 이러한 주제를 다룰 수 있는 경우는 종합적인 자연연구가뿐일 것이다. 예
술가에게 특히 중요한 문제는, 자연이라는 자립적인 영역이 어떻게 기본요소
들을 적용하는가, 즉 어떤 요소들을 중요하게 고려하며, 그들은 어떤 고유성
을 지니고 있고, 어떤 방식으로 함께 모여서 구조물(Gebilde)을 이루게 되는가
등을 관찰하는 일일 것이다. 자연의 콤포지션 법칙(Kompositionsgesetz)은 예
술가에게 외적인 모방―여기서 예술가는 자연법칙의 주목적만을 보고 있는
셈이다―의 가능성을 개방해 주는 것이 아니라, 이 자연법칙에 예술의 법칙을
대립시킬 수 있는 가능성을 열어 주는 것이다. 추상예술 분야에서 아주 중요
한 점이지만, 이 점에서도 우리는 이미 병행시키거나 대립시키는 법칙을 발견
하고 있는 셈이다. 즉 이 법칙은, 선의 합성에서 볼 수 있듯이, 두 가지 원칙―
평행의 원칙과 대립의 원칙―을 세우고 있다. 예술과 자연이라는 두 개의 거

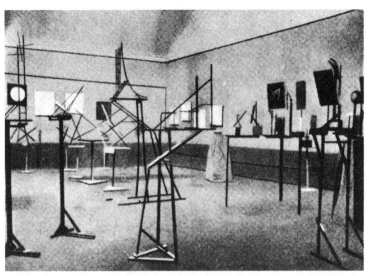

도판 71　　1921년 모스크바에서 개최된 구성주의자 전시회장.

대한 영역이 지닌 법칙은 이와 같이 구분되어 있으며 동시에 상호 자립적으로 존재하지만, 마침내 이들은 세계를 이루는 콤포지션의 전체적인 법칙에 대한 이해를 낳고, 양쪽의 영역이 보다 높은 종합적인 질서―외적인 것+내적인 것―에서 상호 자립적으로 작용하고 있는 사실도 해명해 줄 것이다.

　이러한 입장은 오늘날까지도 오직 **추상**예술에서만, 다시 말해 자신의 권리와 의무를 인식하고, 더 이상 자연현상의 외적인 껍질에 의존하지 않는 추상예술에서만 분명해졌다. 이에 반해 이런 외피(外皮)가 '대상적인' 예술에서는 내적 목적에 기여할 수 있다는 사실을 여기서는 구체적으로 논하지 않겠다. ―어떤 영역의 내적인 것을 다른 한 영역의 외적인 것으로 남김없이 완전히 이입(移入)시킨다는 것은 불가능한 일이다. 선은 자연계에서 헤아릴 수 없이 많은 현상으로 나타나고 있다. 즉 광물세계나 식물세계・동물세계에서 그렇다. 결정체(Kristalle)의 도식적인 구성(도판 72)은 하나의 순수한 선 구성(Linienbildung)이다.(예를 들어 면 형태인 얼음의 결정체 등이 그것이다)

　씨앗이 뿌리를 내리고(아래로 향하는), 그리고 싹이 터서 자라나기 시작해 줄기가 되기까지의(위로 향한)[28] 전체적인 성장과정에서 식물은 점으로부터

선으로 이행하고 있는데(도판 74), 앞으로 전진하는 이 과정에서 이것은 마치 잎의 조직이나 침엽수의 중심에서 벗어나는 구성(도판 75)에서 볼 수 있듯이, 보다 더 복잡한 선복합체에, 그리고 마침내는 자립적인 선 구성에까지 이르게 된다.

나뭇가지의 유기적인 선의 진행은 항상 동일한 기본원칙으로부터 시작하지만, 동시에 서로 상이한 선의 합성을 보여준다.〔예를 들어 나무에서 전나무·무화과나무·대추야자나무 등, 또는 열대성 덩굴식물(Liane)이 지닌 아주 복잡하게 얽힌 복합체나 그와는 다른 형태의 여러 가지 뱀처럼 휘감기는 식물들〕 동시에 대부분의 복합체들은 분명하고 정확하며 기하학적인 유형이며, 예를 들어 거미줄에서 볼 수 있는 경탄할 만한 구조물과도 같이 동물에 의해서 만들어지는 기하학적인 구성을 생생하게 연상시킨다. 이에 반해 다른

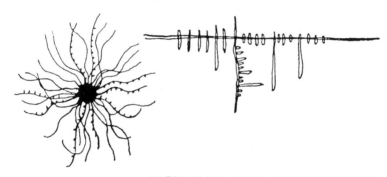

선모충(旋毛蟲) 병균—머리카락 모양의 결정. '결정체의 골격.'　도판 72
(Dr. O. Lehmann, *Die neue Welt der flüssigen Kristalle*, Leipzig, 1911)

잎의 생성점의 도식화.(싹으로부터 차례차례 생겨나는 잎새의 단계적인 위치)　도판 73
'기본 나선.' (K.d.G., *Botan.Teil*, T.Ⅲ, Abt. Ⅳ/2)

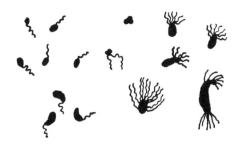

도판 74 　 '편모(鞭毛)'에 의한 식물의 부유운동.

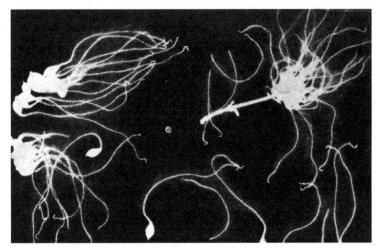

도판 75 　 클레마티스의 만개.(사진 카트 보트, 바우하우스)

기하학적인
구성과
자유로운 구성

것들은 '자유로운' 성질을 띠고 있으며, 따라서 자유로운 선으로 이루어진
다. 이 경우에 유연성있는 구성은 어떤 정확한 기하학적인 구성을 전혀 보여
주지 않는다. 한편 이 경우에도 물론 확고한 것이나 정확한 것이 배제되어 있
지는 않다. 다만 다른 어떤 방식으로 처리 표현되어 있는 것이다.(도판 77)
마찬가지로 추상적인 회화에서도 이 두 가지 구성방식이 전제되어 있다.[29]

28. 싹이 트면서부터 주변에 잎사귀가 자라는 모습은 수학적인 공식으로 표현—수리적 표
　　현—할 수 있을 만큼, 그리고 식물학에서는 나선형 모습으로 도식화했던(도판 73) 것처럼
　　아주 정확한 방식으로 이루어진다. 도판 38의 기하학적 나선형 참조.

이러한 유사성—아마 '동일성(Identität)'이라고 불러도 좋을 것이다—은 예술법칙과 자연법칙 사이의 유대관계를 나타내 주는 대단히 중요한 예이다. 그러나 유사한 경우들에서, 예술과 자연의 상이성은 기본법칙에 있지 않고 이 법칙을 따르는 재료에 있다는 그릇된 결론을 끌어내서는 안 될 것이다. 이 두 가지 경우에서 서로 상이한 재료의 기본적인 고유성도 또한 고려되지 않으면 안 된다. 오늘날 누구나 다 알고 있는 자연의 원천적인 요소—세포—는 지속적이며 실제적인 움직임 상태에 있는 반면에, 회화의 원천적인 요소—점—는 어떠한 움직임도 없이 정지해 있기 때문이다.

여러 동물의 골격은 오늘날 누구나 다 알고 있듯이 최고의 형태—인간에게서 볼 수 있는—에 이르기까지 그 상승되어 나가는 발전단계에서 서로 상이한 선의 구성을 보여준다. 이 변형들은 물론 '아름다움'을 보여주고 있으며, 또한 그 다양성은 끊임없이 새로운 놀라움을 자아내고 있다. 여기서 가장 놀라운 사실은 기린에서 두꺼비, 인간에서 물고기, 코끼리에서 쥐에 이르기까

주제적인 구조

29. 지난 몇 해 동안에 회화에서 예술가들이 특히 정확한 기하학적 구성을 매우 중요하게 여기는 데는 두 가지 이유가 있다. 1. '갑자기' 깨어난 건축술에서는 추상적인 색채를 필수적이고 자연스럽게 적용하기에 이르렀는데, 이 건축술에서 색채는 전체적인 목적에 종속적인 역할을 하고, '순수' 회화는 알지 못하는 사이에 이러한 건축술을 '수평적 수직적' 상태로 준비를 하고 있었다. 2. 회화분야를 휩쓴 자연스럽게 생겨난 필수성을 기본적인 것(das Elementare)으로 되돌려 시작하고자 하는, 그리고 이 기본적인 것을 기본적인 것 자체 내에서만 찾는 것이 아니라, 그것의 구성 내에서도 찾고자 하는 것. 이러한 추구는 예술분야 이외에 '새로운' 인간의 총체적인 각성에서 어느 정도 모든 영역에 걸쳐 주지할 수 있는 것으로, 이것은 원천적인 것(das Primäre)으로부터 복잡한 것으로 넘어가는 이행과정(Übergang)이며, 이것은 어느 정도 시간이 지나면 언젠가는 확실히 이루어질 것이다. 자율화한 추상예술도 이 점에서는 '자연법칙'에 종속되어 있으며, 예로부터 자연이 겸손하게 원형질(Protoplasma)과 세포에서 시작하여 점차 복잡해지는 유기체로 자라나듯이, 추상예술도 마찬가지로 이와 같이 진행되어 가는 것을 강요받고 있다. 추상예술 역시 오늘날 원천적인, 다시 말해 어느 정도 일차적이라고 볼 수 있는 예술 유기체들(Kunstorganismen)을 창조하고 있는데, 오늘날의 예술가는 이들 유기체의 계속적인 발전을 다만 그 부정확한 윤곽 정도로 예감할 수 있으며, 이 예술 유기체들은 예술가를 유혹하고 자극하기도 하지만, 또한 예술가가 그 앞에 놓인 미래의 전망을 내다보는 경우에는 그를 안심시키기도 한다. 여기선 다음 사실이 본보기로 주지되어야겠다. 추상예술의 미래에 회의를 품는 사람은 진화된 척추동물과는 거리가 먼 양서류의 진화단계를, 즉 창조의 마지막 결실이 아니라 그 '시작'을 표현하는 양서류의 발전단계를 생각하고 있다는 점이다.

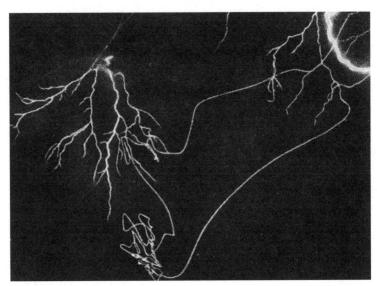

도판 76 번갯불의 선 구성.

지 이러한 발전상의 모든 비약이 기실 **하나의** 주제에 대한 변형(Variation)에 불과하다는 점이며, 이 무한한 가능성들이 오직 핵심적인 구조라는 **하나의** 원칙으로부터 비롯되고 있다는 사실이다. 창조력은 여기서, 중심에서 벗어난 기이한 것(das Exzentrische)을 배제하고 있는 특정한 자연법칙을 지켜야만 한

도판 77 들쥐가 얽어짠 '성긴' 직조물.(K.d.G., T.III, Abt. IV, S.75)

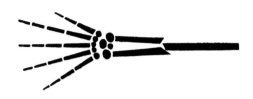

척추동물의 말단부를 표시한 도식.(중심적인 구성의 종착점) 　도판 78

다. 하지만 예술에서 이런 유형의 자연법칙은 결정적인 것이 아니며, 탈중심적으로 나가는 궤도는 완전히 자유롭고 개방되어 있다.

　마치 하나의 나뭇가지가 나무둥걸에서 자라나듯이, 중심으로부터 점차적으로 발전되어 나가는 원칙에 따라 손가락은 손바닥으로부터 자라난다.(도판 78) 회화에서 하나의 선은, 외적으로 그 총체적인 것에 종속됨이 없이, 즉 중심에 대해 어떤 **외적인 유대관계**를 맺음이 없이, '자유롭게' 놓여 있을 수 있다. ―이 종속관계는 여기서 **내적인 성질의 것**이기 때문이다. 이와 같은 단순한 사실도 역시 예술과 자연의 유대관계를 분석하는 데 소홀하게 다루어서는 안 된다.[30]

예술과 자연

　근본적인 차이는 목적에 있거나 ―더 자세히 말해― 목적에 이르는 수단에 있다. 목적이란 인간과 관련해서 볼 때 예술에서나 자연에서 결국 동일하지 않을 수 없기 때문이다.

　아무튼 예술이나 자연 그 어느 쪽에서든지, 호두껍질을 호두로 간주하는 것은 현명하지 않다.

　수단에 관해서 언급해 보자면, 예술과 자연은 그 양쪽이 모두 **하나의** 점을 추구하고 있다 할지라도, 인간과 관련해서 볼 때 서로 멀리 떨어져 있는 다른 길을 가고 있다. 이 차이점은 언급할 필요도 없이 명백한 것이기도 하다.

30. 이 책의 아주 제한된 한계에서 이와 같이 중요한 문제들은 다만 피상적으로 취급될 수밖에 없다. 이 문제점들은 콤포지션 이론에 속하기 때문이다. 다만 여기서 강조되어야 할 점은, 조형요소들이란 서로 상이한 창조영역에서도 동일한 것이며, 그 차이점은 구조(Aufbau)에서 비로소 나타나게 된다는 것이다. 여기에 제시된 예문들도 다만 앞서 언급한 뜻에서 관찰해야 한다.

어떤 유형의 선이든지 그에 적합한 외적인 수단을 추구하고 있으며, 이 수단은 그때그때 필요한 형상화를 가능하게 하는데, 자세히 설명하자면 경제학 일반의 바탕에 입각해, 최소한의 노력으로 최대의 결과를 얻고자 한다.

점에 관한 단원에서 이미 언급한 '**그래픽**' 재료의 고유성은 마찬가지로 점의 최초의 자연스러운 결과인 선에도 일반적으로 관련된다. 즉 선을 깊이 파는 작업을 할 때 동판화(특히 에칭에서)에서 이루어지는 손쉬운 제작이나, 목판화에서 이루어지는 조심스럽고 힘든 작업, 석판화에서 손쉽게 석판 표면 위에 칠하는(Auf-der-Fläche-Liegen) 작업 등이다.

이 세 가지 기술적인 절차에 관해, 그리고 그들 각각의 즐겨 사용되는 용이성의 정도에 관해서 몇 가지 관찰을 해 보는 것은 흥미있는 일이다.

그 순서는 다음과 같다.

1. 목판화—가장 손쉽게 이뤄지는 결과로서, 면.

2. 동판화—점·선.

3. 석판화—점·선·면.

요소들과 그 표현에 상응하는 방법에 대한 예술적인 관심도 대략 위와 같은 순서로 구분할 수 있다.

1. 붓으로 그리는 회화에 대한 오랫동안 계속된 관심과, 이에 연관하여 그래픽적인 수단을 경시하는(수많은 경우에서 경시되고 있다) 경향이 있었는데, 갑자기 망각되었던 **목판화**의 가치인식이 특히 독일에서 깨어났다. 목판화는 처음에 예술의 단순한 양식으로서 그저 부수적으로 행해졌지만, 이것은 계속해서 압도적으로 파급되어 드디어 독일 그래픽 화가의 특수한 예술가의 전형을 이루게 되었다. 다른 여러 가지 이유도 있겠지만, 이러한 사실은 그 당시에 아주 지대한 주의력을 끌었던 평면—예술의 평면시대 또는 평면미술(Flächenkunst)—과 내적으로 밀접한 관계를 맺고 있었다. 그 당시 회화의 주된 표현수단인 평면은, 그후 곧 조각 분야를 장악했고 평면조각(Flächenplas-tik)을 낳기에 이르렀던 것이다. 회화에서 그리고 그와 거의 동시에 조각에서 나타난 이러한 —대략 삼십여 년 전에 생겨났던— 발전단계가 그 당시는 아직 인식되지 못한 채 건축술을 위한 준비과정이 되었다는 사실은 오늘날에

와서 볼 때 분명하다. 이미 언급된 건축예술의 '갑작스러운' 깨어남도 이러한 이유에서다.[31]

회화가 다른 주요 수단―선―에 다시 치중하지 않으면 안 되었다는 사실은 자명하다. 이것은 표현수단의 정상적인 발전, 즉 서서히 진행하는 진화의 형태로 일어났으며(지금도 일어나고 있다), 이 진화는 처음엔 혁명적인 것으로 간주되었는데, 이러한 견해는 오늘날도 수많은 이론가들 사이에서 그렇게 받아들여지고 있다. 특히 회화에서 **추상적인** 선을 사용한 점을 고려해 볼 때 더욱 그렇다. 추상예술이 이들 이론가에 의해서 인정받은 점을 고려해 본다면 그들은 그래픽에서의 선의 적용을 호의적으로 평가하는 반면에, 회화에서의 선의 적용은 회화적인 성질에 반대되는 것으로 판단하고, 또 그렇기 때문에 허용할 수 없는 것이라고 판단하고 있다. 역시 이러한 경우도 뒤죽박죽 되어 있는 개념을 밝혀 주는 특성있는 예이다. 즉 쉽게 서로 분리되고 서로 구분되어 정리되어야 할 것이 뒤섞여 혼돈되어 있으며(예술과 자연), 이와 반대로 함께 소속되는 것(이 경우 회화와 그래픽)이 세심하게 상호 구분되어 있는 셈이다. 여기서 선은 '그래픽적인' 요소로서 평가되고 있는데, 사실 이 요소는 비록 '그래픽'과 '회화' 양자간의 본질적인 차이를 찾아볼 수 없고, 마찬가지로 이미 언급한 이론가들이 이 차이점을 제기할 수 없었다 할지라도, '회화적인' 의도에서 적용되어서는 안 된다.

2. 재료에 단단하게 새겨져 있는 선, 특히 아주 가느다란 선을 만들어내는 것은 지금까지 주어진 기법들 중에서도 특히 **동판화**가 가장 정확하게 해낼 수 있다. 때문에 동판화는 저장고 속에 오래 처박혀 있다가 다시 활용할 수 있게 되었다. 기본요소적인 형태를 찾기 시작한 작업은 무조건 가장 가느다란 선, 즉 모든 선들 가운데서 추상적으로 보아 '절대적인' 울림인 가느다란 선으로 향하지 않을 수 없었다.

한편 원천적인 것에 대한 동일한 경향은 또 다른 하나의 결과를 초래하고

회화에서의 선

동판화

31. 회화가 다른 예술에 미친 풍부한 영향에 대한 한 가지 예. 이 주제를 다루면 전체적인 예술의 발달사에서 필히 예기치 않은 발견에 이르게 될 것이다.

있다. ─즉 형태 전체를 이등분할 경우 그 절반을[32] 배제하고 다른 절반을 가능한 한 있는 그대로 적용하는 것이다. 특히 동판화에서는 색채의 적용이 난해하기 때문에, 순수 '기호적인' 형태만으로 제한하는 것은 자연스럽다면 자연스러운 일이다. 그 때문에 바로 동판화법은 흑백으로 이루어지는 하나의 특수한 테크닉인 것이다.

석판화 **3. 석판화**─그래픽적인 방법이 발명되어 나온 순서에서 볼 때 가장 최근의 발명─는 그 작업방법에 있어서 최고도의 유연성과 융통성을 보장하고 있다.

특히 생산·제작의 신속성과, 판화가 거의 손상되지 않고 오래 가는 견고성을 지니고 있다는 점으로 볼 때 '우리 시대의 정신'에 완전히 일치하고 있다. 점, 선, 면, 흑백, 색채적인 작품, 이 모든 것이 극히 경제적으로 이루어지고 있다. 석판화에서 돌을 취급하는 과정에서의 그 유연성, 다시 말해 어떤 연장을 가지고도 쉽게 처리할 수 있고 거의 무제한적으로 교정이 가능함, ─특히 목판화에서나 동판화에서도 그냥 내버려 둘 수 없는 잘못된 부분을 없애는 작업─ 그리고 이와 같은 장점 때문에 처음부터 아주 자세히 작성된 계획이 없이도(예를 들면 습작과 같은) 작업을 해 나갈 수 있는 손쉬움 등이 오늘날의 필수적인 요구에, 물론 외적인 필수성뿐만 아니라 내적인 필수성에까지도 최고도로 상응하고 있다.

이 책에서는 시종일관 원초적인 요소들을 찾아 나가는 과정에서 그 부분적인 목적으로서 점의 특별한 고유성을 찾아내어 밝혀 보지 않을 수 없었다. 여

32. 예를 들어 색채의 배제, 또는 큐비즘적인 몇몇 작품에서 볼 수 있듯이 색채를 최소한의 울림으로 축소시키는 것 등이다.

33. 이 세 가지 방법은 사회적인 가치를 지니고 있고, 또 사회적 형태들과 관련되어 있다는 점을 언급해 두고자 한다. 동판화는 확실히 귀족적인 성격의 것이다. 즉 동판화는 다만 몇 개의 좋은 복제를 제공할 수 있을 뿐이며, 이 복제들이 만들어질 때마다 다르게 나올 수 있기 때문에 개개의 복제는 그 하나하나가 독특한 것(Unikum)이다. 목판화는 보다 더 풍성하고 동일한 가치의 것이지만 다만 불편한 과정을 거쳐야만이 색채를 적용할 수 있다. 이에 반해 석판화는 가장 신속한 템포로 순수 메카니즘적인 방식을 통해 거의 무제한적으로 수많은 복제를 생산할 수 있으며, 개발된 방법으로 색채를 적용함으로써 손으로 그린 그림과 거의 유사할 정도에 이른다. 이와 같이 석판화는 아무튼 그림을 위해 어떤 특정한 보완을 생산해내고 있다. 이로써 석판화의 민주주의적인 성격이 분명히 드러나고 있다.

기서도 석판화는 그 풍부한 수단을 제공하고 있다.[33]

점―정지. 선―내적으로 움직이는 긴장, 운동에서 생겨남. 이 양쪽의 요소들―말로는 이룰 수 없는 하나의 고유한 '언어'를 형성하고 있는 교차와 합성, 이러한 언어의 내적 울림을 증발시키고 흐르게 하는 '부가적인 것'을 배제하는 작업은 회화적인 표현에 최고도의 간결성과 최고도의 정밀성을 부여하고 있다. 그리고 이 순수한 형태는 스스로 살아 있는 내용과 혼연일체가 되고 있다.

Grundfläche 기초평면

기초평면(Grundfläche)이란 작품의 내용을 담는 물질적인 면(화면—역자)이 개념
라고 이해해야 할 것이다.

여기서 이 기초평면은 GF라고 표시하겠다.

도식적인 GF는 두 개의 수평선과 두 개의 수직선에 의해서 한계지어지고, 이렇게 구획됨으로써 그 주변 영역에서 자립적인 본질로 표현되고 있다.

수평선과 수직선의 속성에 관한 설명이 된 연후라 GF의 울림(기본성격— 쌍을 이룬 선
역자)도 저절로 분명해지게 되었다. 즉 차가운 안정감의 성격을 띤 두 요소와 따뜻한 안정감을 띤 두 요소는 상호 이중울림으로서, 곧 'GF의 안정된=객관적인 울림'을 만들어낸다.

이들 중의 한 쌍이 다른 한 쌍을 압도하거나, 다시 말해 GF의 폭(수평형— 역자)이나 높이(수직형—역자)의 정도에 따라 객관적인 울림의 차가움이나 따뜻함의 우열이 그때그때 결정되고 있다. 그러므로 각각의 조형요소들은 처음부터 하나의 한층 더 찬 분위기 또는 한층 더 따뜻한 분위기 속으로 들어서며, 이러한 상태는 나중에 이와 상반된 수많은 요소들에 의해서라도 완전히 제거될 수는 없는데, 이것은 절대 잊어서는 안 될 사실이다. 물론 이러한 사실이 콤포지션을 위한 많은 가능성을 제공하고 있음은 자명하다. 예를 들어 한층 더 찬 GF(폭이 넓은 형, 즉 수평형)에서 위쪽으로 향해 뻗치는 능동적인 긴장들이 차츰 고조되면, 이 긴장들은 점점 '극적인 상태가 된다.' 왜냐하면 GF의 저지는 특수한 힘을 지니고 있기 때문이다. 한계를 넘어선 이러한 상호 견제 상태는 심한 경우 고통스럽게 어색하고 견딜 수 없는 느낌을 자아내게 할 수도 있다.

도식적인 GF의 가장 객관적인 형태는 **정방형**이다. 한계를 이루고 있는 두 정방형

쌍의 선은 동일한 힘의 울림을 소유하고 있다. 따뜻함과 차가움은 상대적으로 균형을 이루고 있다.

가장 객관적인 GF를, 역시 최고도의 객관성을 지닌 유일한 조형요소와 결합시키면, 결과적으로는 죽음에 비견될 만한 차가움이 생겨난다. 이러한 차가움은 죽음의 상징으로서 간주될 수 있을 것이다. 바로 우리 시대가 이런 예들을 제공하는 것도 이유가 없는 것은 아니다.

그러나 '완전한' 객관적인 요소가 '완전한' 객관적인 GF와 함께 이루는 '완전한' 객관적인 조합(組合)은 다만 상대적으로 파악해야 할 것이다. 절대적인 객관성이란 획득할 수 없는 것이다.

GF의 속성 절대적 객관성에 도달할 수 없다는 사실은 개별 조형요소의 본질 때문이기도 하지만, 또한 **GF가 지닌 속성** 때문이기도 하다. 따라서 이 점은 대단히 중요한 것이며, 또한 예술가의 능력과는 별개의 것으로 이해해야 할 것이다.

한편 이러한 사실은 콤포지션을 위한 지대한 가능성의 원천─즉 목적에 이르는 수단─이다.

여기에는 다음과 같은 명백한 사실들이 기초를 이루고 있다.

여러 가지 울림 두 개의 수평선과 두 개의 수직선으로 생겨난 어떤 형태의 GF든지 간에 이것은 네 개의 변을 지니고 있다. 그리고 이 각각의 네 변은 따뜻한 안정감과 차가운 안정감의 한계를 넘어서 그 자신의 고유한 울림을 전개시킨다. 따라서 이 네 변 중의 어느 변이든 간에 따뜻한 안정감, 또는 차가운 안정감의 울림에 그때그때마다 제이의 울림, 즉 '선의 위치=경계'에 유기적으로 어쩔 수 없이 연결되어 있는 울림이 어울리게 된다.

두 개의 수평선은 **위쪽**과 **아래쪽**에 위치하며, 두 개의 수직선은 **오른쪽**과 **왼쪽**에 위치한다.

위와 아래 모든 살아 있는 생물체가 '위'와 '아래'에 대해서 영구적으로 고정된 관계를 맺고 있다는 명백한 사실은, 그 자체로서 하나의 살아 있는 본질인 GF에게도 역시 해당된다. 부분적으로 이것은 연상작용이나 또는 자신의 관찰을 GF에 전이시키는 것이라고도 해명할 수 있다. 한편 무조건적으로 받아들여야 할 점은, 이러한 사실이 한층 더 심오한 근원─즉 살아 있는 본질─을 전

제하고 있음이다. 비예술인에게 이러한 주장은 낯설게 들릴 수 있을 것이다. 그러나 생각해 보아야 할 분명한 사실은, 어떤 예술가든지 ―비록 무의식적 이라 할지라도― 아직 접촉하지 않은 GF의 '숨소리'를 느끼고, 살아 있는 본 질에 대해서 ―어느 정도 의식적으로도― 책임감을 느끼며, 또한 이것을 경 솔하게 잘못 취급하는 것은 무언가 살인행위와도 같다는 사실을 의식한다는 점이다. 예술가는 이 살아 있는 본질에 '수태를 시키며', 그는 GF가 얼마나 순종적이고 '행복하게' 적절한 조형요소를 질서있게 받아들이는가를 알고 있다. 원시적이지만 아무튼 살아 있는 유기체를 올바르게 다룸으로써, 하나 의 새로운 생동감있는 유기체, 즉 이젠 더 이상 원시적인 것이 아닌 발전된 유기체의 모든 고유성들을 나타내는 유기체로 변화한다.

'위'는 여유있는 유연성·경쾌감·해방감, 마침내는 자유의 느낌을 일깨우 고 있다. 서로 유사한 이 세 가지 성질 중에서 개개의 성질은 계속 다시 무언 가 다른 색채를 띠며 함께 울리고 있다. 위

'유연성(Lockersein)'은 긴밀하게 모여서 하나가 되는 상태이다. 따라서 가 장 작은 면들이 각기 GF의 위쪽 경계에 가까워질수록, 더욱더 분산되어 있는 것같이 보인다.

'경쾌감'은 이러한 내적 고유성을 계속 고조시키고 있다. 즉 하나하나의 조그만 면들은 각각 서로 떨어져 있을 뿐만 아니라 그들은 스스로 무게가 줄 어들고, 이로 인해서 무게를 견디는 하적성(荷積性)도 상실하게 된다. 그 결 과 모든 무거운 형태는 이로 인해 GF의 이 위쪽 부분에서 더 무거워 보인다. 무거운 것의 느낌은 한층 더 강한 울림을 얻게 된다.

'자유'는 한층 더 경쾌한 '움직임'[1]의 인상을 낳는다. 여기에서의 긴장은 한층 더 쉽게 연출될 수 있다. 이 상태에서 '상승' 아니면 '하강' 어느 한편의 긴장이 현저하게 나타나게 된다. **구속감은 최소한으로 줄어든다.**

'아래'는 완전히 위쪽에 마주서서 작용하고 있다. 따라서 농밀함, 무거운 아래

1. '움직임' '상승' '하강' 등과 같은 개념은 물질적인 세계에서 비롯된 것이다. 회화적인 GF 에서 이들은 조형요소 내에 살아 있는 긴장, 즉 GF의 긴장을 통해서 변형되는 긴장이라고 간주해야 할 것이다.

중량감, 묶여 있는 느낌을 불러일으킨다.

GF의 아래쪽 경계에 가까워질수록 분위기는 한층 더 밀집된 느낌을 준다. 가장 작은 면들이 모두 점점 더 가까이 연계되고, 그 결과 보다 더 크고 무거운 형태를 가볍게 지탱하고 있는 듯한 느낌을 준다. 이렇게 된 형태는 그 중량감을 상실하고, 이 중량감을 나타내는 악보의 울림은 감소한다. '상승'은 더욱 어렵게 되고, 이 형태들은 강제로 떨어져 나오는 것같이 보이며, 서로 부딪치는 소리가 마치 귀에 들리는 것 같다. 위로 향하려는 안간힘을 쓰는 태도와 '하강'이 억제된 상태. '움직임'의 자유는 계속 제한되고 있다. **억제된 분위기(느낌)는 최고도에 달하게 된다.**

위쪽 수평선과 아래쪽 수평선의 이러한 고유성은, 최고도에 달한 대립의 이중울림을 형성하며, '극적 효과'를 살리기 위해서는 더욱 강화될 수도 있다. 즉 비교적 무거운 형태들을 아래쪽에, 가벼운 형태들을 위쪽에 자연스럽게 배치함으로써 이루어진다. 이로 인해 압력, 다시 말해 위와 아래 양쪽으로 향해 나가는 긴장은 더욱 눈에 띄게 강해진다.

이 반대의 경우에서 이 고유성들은 부분적으로 볼 때 상호 균형을 이루어 더 완화될 수도 있다. ―이것은 물론 서로 상반된 수단을 적용함으로써, 즉 위쪽에는 보다 무거운 형태를, 아래쪽에는 보다 가벼운 형태를 놓음으로써 이루어진다. 또는 긴장의 방향이 주어져 있을 경우, 이들 긴장은 위쪽에서 아래쪽으로 또는 아래쪽에서 위쪽으로 향해 나갈 수 있다. 여기서도 마찬가지로 상대적인 균형이 생겨나게 된다.

이러한 가능성들은 다음과 같이 완전히 도식화할 수 있다.

1. **하강** ― '극적 느낌의 효과'

$$\text{위} \quad \begin{array}{l} \text{GF-무게} \quad 2 \\ \text{형태-무게} \quad \dfrac{2}{4} \end{array}$$

$$4:8$$

$$\text{아래} \quad \begin{array}{l} \text{GF-무게} \quad 4 \\ \text{형태-무게} \quad \dfrac{4}{8} \end{array}$$

2. 하강 — '균형'

$$
위 \quad
\begin{array}{l}
\text{GF-무게} \quad 2 \\
\text{형태-무게} \quad \underline{4} \\
\phantom{\text{형태-무게} \quad} 6
\end{array}
$$

$$6 : 6$$

$$
아래 \quad
\begin{array}{l}
\text{GF-무게} \quad 4 \\
\text{형태-무게} \quad \underline{2} \\
\phantom{\text{형태-무게} \quad} 6
\end{array}
$$

바로 앞서 언급한 방법에 의한 측정을 어느 정도 더욱 정확하게 실현하는 것이 언젠가는 실제로 가능하게 되리라고 생각한다. 이것이 가능해지면 내가 방금 제시한 대충의 도식적인 공식은, '균형'에서 수치로 제시된 비율이 아주 분명해질 수 있게끔 수정될 것이다. 그러나 우리가 자유롭게 사용하고 있는 측정 수단은 아직까지도 매우 원시적인 것이다. 예를 들어 거의 눈에 보이지 않을 정도의 한 점의 **무게**가 어떻게 정확한 숫자를 통해서 표현될 수 있는지는 오늘날에도 전혀 상상해 볼 수 없는 일이다. '무게'라는 개념이 물질적인 무게의 개념과 같지 않고, 오히려 내적 힘, 또는 우리가 다루고 있는 경우에서 보자면 내적 긴장의 표현이기 때문이다.

수직으로 한계짓고 있는 양쪽 선의 위치는 오른쪽과 왼쪽이다. 이것들은 오른쪽과 왼쪽
그 긴장의 내적인 울림이 따뜻한 안정감에 의해 결정되고, 또 우리의 상상 속에 떠오르는 그러한 긴장들은 상승과 연관되는 것이다.

따라서 서로 다른 느낌을 주는 차가운 두 가지 안정감에 원칙적으로 동일할 수 없는 두 개의 따뜻한 조형요소가 어울리게 된다.

여기서 곧장 GF의 어느 쪽이 오른쪽 변이고 어느 쪽이 왼쪽 변으로 간주될 수 있는가 하는 문제가 대두하게 된다. GF의 오른쪽 변은 원래 우리의 왼쪽에 마주선 그 변이어야 한다. 그리고 왼쪽 경우는 이 반대에 해당한다. —이것은 다른 모든 생물체의 경우에서도 마찬가지다. 만일 이것이 사실이라면, 우리는 우리 인간의 고유성을 그대로 쉽게 GF 위에 옮겨 놓을 수 있으며, 또한 그렇게 함으로써 문제시되고 있는 GF의 양변들도 규정할 수 있을 것이다. 많은 사람들의 경우에서 그렇듯이, 오른쪽이 더 발달되어 있다. 따라서 오른

쪽이 더 자연스러우며, 반면에 왼쪽은 발달이 느리며 더 부자연스럽고 억제되어 있다.

그러나 GF의 변에서는 그 경우가 상반되어 있다.

왼쪽

GF의 '왼쪽'은 한층 더 얽매이지 않은 유연성·경쾌감·해방감, 나아가서는 자유의 느낌을 불러일으키고 있다. 이렇게 볼 때 '위쪽'에 관한 성격 묘사가 완전히 반복되고 있는 셈이다. 주된 차이점은 다만 이 속성의 정도에 있을 뿐이다. '위'의 '유연성'은 아무튼 한층 높은 정도의 유연성을 가리킨다. '왼쪽'은 오히려 밀집해 있는 느낌의 요소들이다. 그러나 '아래'와의 차이는 마찬가지로 매우 크다. 경쾌감에 있어서, '왼쪽'은 '위'에 비해 저조한 편이나, 중량감에 있어서는 '왼쪽'이 '아래'에 비해 훨씬 더 적다. 해방감에서도 이와 비슷해 보이며, '자유'라는 점에서는 '왼쪽'이 '위'보다 더 구속되어 있는 느낌이다.

특히 중요한 점은, '왼쪽'이 지닌 세 가지 속성이 '왼쪽' 자체에서도 변화하는데, 더 자세히 말해, 이들의 정도는 중앙으로부터 위로 향한 방향에서는 상승하고, 아래로 향하는 경우엔 그 울림이 없어진다는 것이다. 여기서 '왼쪽'은 이를테면 '위'와 '아래'에 의해서 연결된 셈이며, 그 결과 한편으론 '왼쪽'을 통해서, 다른 한편으론 '위'와 '아래'를 통해서 이루어지고 있는 양쪽 모서리를 위한 특별한 의미가 생겨난다. 이 사실을 근거로 하여 인간과 비견되는 다른 사실들을 쉽게 유도할 수 있겠다. ―즉 아래로부터 위로 향함에 따라 점차 해방감이 증가해 가고, 오른쪽 변에서 특히 그렇다.

따라서 다음과 같은 사실을 유추해 볼 수 있다. 이것은 두 가지 유형의 생물체가 지닌 실제적인 평행관계이며, GF도 사실 이러한 유형의 본질로서 이해되고 취급되지 않으면 안 된다는 점이다. 한편 작업하는 동안에 GF는 완전히 예술가와 연결되어 있고, 아직은 예술가로부터 분리되어 나오지 않았기 때문에, 예술가와 마주선 이 GF는 일종의 거울(映像, Spiegelung)로 파악할 수 있을 것이다. 다만 이 거울에서는 왼쪽이 반대로 오른쪽이 된다. 그렇기 때문에 이미 내가 규정했던 개념표시에 머무를 수밖에 없다. 즉 여기서 GF는 완성된 작품의 일부분으로서가 아니라, 다만 그 위에 작품을 그릴 바탕(Grund)으로서

만 취급해야겠다.[2]

　GF의 '왼쪽'이 '위'와 내적으로 유사성을 지니고 있는 것과 마찬가지로, '**오른쪽**'은 어느 정도 '아래'의 연속, 즉 동일한 완화를 지닌 연속인 셈이다. 농밀함, 무거운 중량감, 묶여 있는 느낌은 줄어들지만, 그럼에도 불구하고 그러한 긴장들은 '왼쪽'으로부터 나오는 저항감보다 한층 크고 밀도있는, 격렬한 저항감에 부딪힌다.

오른쪽

　이러한 저항감은 '왼쪽'의 경우에서와 마찬가지로 두 부분으로 나누어진다. —이것은 중앙으로부터 아래로 향해 자라나고, 위로 향한 힘은 줄어든다. 왼쪽을 논할 때 주지되었던 바와 같이, 여기서도 생겨나고 있는 두 개의 모서리에 미치는 동일한 영향, 즉 위의 오른쪽 모서리, 그리고 아래의 오른쪽 모서리에 대한 영향을 확인할 수 있다.

　또한 앞에 기술한 고유성에 의해서 설명할 수 있는 독특한 감정이 좌우의 양쪽 변에서 생겨난다. 이러한 감정은 어떤 '문학적인' 맛을 풍기고 있는데, 이것은 장르가 다른 예술의 상호 밀접한 유사성을 나타내 주는 동시에, 또한 예술 일반의 공통된 근원을, 그리고 궁극적으로는 모든 정신적 영역 깊숙한 곳에 공통의 뿌리가 존재한다는 것을 예감하게끔 한다. 이러한 감정은 서로 상이한 콤비네이션에도 불구하고, 실제로는 다만 두 가지에 불과한, 즉 인간에게 두 가지밖에 허용되지 않는 움직임의 가능성에서 생겨난 결과이다.

문학적인

　'왼쪽'을 향한다는 것—밖으로 나감(Insfreiegehen, 자유 지향—역자)—은 **먼 곳을 향한** 움직임이다. 인간은 자신의 익숙한 주변으로부터 벗어나 멀어져 감으로써, 거의 변함없는 분위기 때문에 그의 움직임을 방해하지만 그를 짓누르고 있는 습관의 형태로부터는 해방된다. 그리고 그는 점점 더 많은 공기를 들이마시게 된다. 그는 '모험'을 향한 길을 떠나는 것이다. 그 긴장들의

멀리

2. 이러한 견해와 입장은 나중에 완성된 작품에 전이될 수도 있다. 예술가 자신을 위해서뿐 아니라, 예술가에 의해서 좌우되어서도 안 되는 객관적인 관찰자를 위해서도 마찬가지다. 즉 관찰자가 다른 예술가의 작품에 대해서 객관적인 관찰자의 입장을 취하는 경우가 그렇다. 한편 이러한 입장은 —내 앞의 오른쪽에 놓여 있는 것이 '오른쪽'이다— 작품에 대해 완전히 객관적인 태도를 취한다거나 주체적인 것을 완전히 제거해 버리는 것이 실제로 불가능하다는 점을 근거로 볼 때 저절로 해명될 것이다.

방향을 왼쪽으로 두고 있는 형태는, 이를 통해 '모험적인 것'을 지니게 되고, 이 형태의 '움직임'은 점차 그 강도와 속도를 증가시킨다.

집 '오른쪽'을 향한다는 것—안으로 들어 감(Insgebundengehen, 속박 지향—역자)—은 **집으로 향하는** 움직임이다. 이 움직임은 피곤함과 일맥상통한다. 이것의 목적은 휴식(Ruhe)이다. '오른쪽'에 가까워질수록, 이 움직임은 더욱 더 지치고 느려진다. 이와 동시에 오른쪽으로 나가는 형태들의 긴장은 점차 약해지고, 움직임의 가능성도 점점 더 제한된다.

'위'와 '아래'에 대한 이에 상응하는 '문학적' 표현이 필요하다면, 연상작용으로 곧 하늘과 땅의 관계를 생각하게 될 것이다.

그리하여 GF의 네 가지 한계는 다음과 같이 표현할 수 있다.

차례	긴장	'문학적' 풀이
1. 위	(으)로	하늘.
2. 왼쪽	으로	먼 곳.
3. 오른쪽	으로	집.
4. 아래	(으)로	땅.

도판 79 사각형의 네 변이 지닌 저항력.

우리는 이러한 관계를 글자 그대로 이해할 수 있다고 생각하지 않으며, 이것이 구도에 대한 발상(Kompositionsidee)을 결정할 수 있다고 특별히 믿지도 않는다. 이 관계들은 GF의 내적 긴장들을 분석적으로 기술하고, 이 긴장들을 의식하게끔 하려는 목적을 지니고 있다. 내가 알고 있는 바로는, 이것이 미래의 콤포지션 이론을 위해서 중요한 구성요소로 평가될 수 있는 것임에도 불

구하고, 지금까지 어떤 명확한 형태로 이루어지지 않았다. 여기서 다만 간략히 언급해 두고 싶은 것은, 우선 기초평면상 부분적인 면의 이 유기체적인 고유성들은 공간에도 계속 전이된다는 것이다. 다만 그때 인간 앞에 있는 공간이란 개념과 인간 주변에 있는 공간이란 개념—양쪽이 지닌 내적 유사성에도 불구하고—에서 몇 가지 차이점이 드러날 것이다. 이것은 그 내용 자체로 하나의 장(章)을 이룰 만한 것이다.

아무튼 GF를 한계짓는 네 개의 변 중에서 어느 것이든지 가까이 접근하는 경우 저항력이 두드러지는데, 이로 인해 GF의 일체감(Einheit)과 이것을 둘러싸고 있는 세계가 분명히 구분된다. 그렇기 때문에 한 형태가 GF의 경계에 접근하는 경우 그것은 특별한 영향하에 놓이게 된다. 이 점은 콤포지션에서 대단히 중요하다. 경계의 저항력은 저항의 정도에 의해서만 서로 구분된다. 이 점은 다음과 같이 도식화할 수 있다.(도판 79)

또는 저항력을 긴장의 형태로 번역할 수 있으며, 옆으로 삐쳐 나간 각에서 도식적으로 표현할 수도 있다.

사각형의 외적 표현. 각각 90도를 지닌 네 개의 각.　　도판 80

사각형의 내적인 표현. 예를 들어 60도·80도·90도·130도의 각.　　도판 81

111

　　　이 단원의 시작에서 사각형은 GF의 '가장 객관적인' 형태라고 정의되었다. 그러나 그후의 여러 가지 분석에서 객관성이란 역시 사각형의 경우에서도 상대적으로 이해해야 하며, 여기서도 '절대적인 것'에 도달할 수 없다는 사실 등이 분명하게 드러난다. 다른 말로 표현해 완전무결한 '안정감'을 제공하는 것은 점뿐이며, 게다가 점이 홀로 존재하고 있을 경우에 한해서뿐이다. 따뜻함과 차가움도 색상으로 이해될 수 있기 때문에, 분리되어 고립된 수평선이나 수직선은 소위 색깔을 띤 안정감을 지닌다. 따라서 사각형도 색깔이 없는 형태라고 표시해서는 안 될 것이다.[3]

　　　원은 평면 형태들 중에서도 색채를 띠지 않는 가장 순수한 안정감을 가지고 있다. 왜냐하면 원은 항상 상호 균형있게 작용하는 두 개의 힘으로부터 생겨난 것이며, 각의 어떤 강제적인 성질을 갖고 있지 않기 때문이다. 따라서 원 내에서의 중심점은 더 이상 고립되어 있지 않는 점이 지닌 가장 완전무결한 휴식이다.

이미 시사했던 바와 같이 GF는 조형요소들을 담을 수 있는 두 가지 전형적인 가능성을 제공한다.

1. 조형요소들이 GF 위에 비교적 물질적으로 놓여 있기 때문에 이들이 GF의 울림을 크게 강조하고 있거나,

2. 요소들이 GF와 아주 느슨하게 연결되어 있기 때문에 GF는 거의 함께 울리지 않으며, 그 음향은 사라져 버리고, 정확한 한계(특히 깊이에 있어서)가 없는 공간에 내재한 조형요소들은 '둥둥 떠 있다.'

위 두 가지 경우에 주장된 견해는 구성이론(Konstruktionslehre)과 콤포지션 이론에 속하는 것이다. 특히 두번째 경우—GF의 '소멸'—는 개개 요소의 내적 고유성과 관련되어서야 비로소 분명하게 해명될 수 있다. 즉 형태요소들이 뒤로 물러나거나 앞으로 다가옴으로써, GF는 앞으로(관찰자 쪽으로), 뒤로 즉 깊게(관찰자 쪽으로부터 멀어져) 확장된다. 따라서 GF는 마치 아코

3. 사각형이 적색과 유사성을 지니고 있다는 분명한 사실도 그렇다. 정사각형⇌적색.

디언처럼 양쪽 방향으로 잡아당겨지는 것이다. 바로 색채요소들이 이러한 힘을 지니고 있다.[4]

정사각형인 GF상에 하나의 대각선이 그어지는 경우, 이 대각선은 수평선 화면의 크기에 대하여 45도의 각으로 위치한다. 정사각형의 GF가 정사각형 이외의 직사각형으로 옮겨 가는 과정에서, 이 각은 45도보다 커지거나 줄어든다. 대각선은 수직선을 향해서, 또는 수평선을 향해서 점차 기울어지는 경향을 띠게 된다. 그렇기 때문에 대각선은 일종의 긴장도 측정선으로 이해할 수 있겠다.(도판 82)

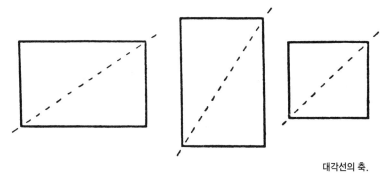

대각선의 축.　　도판 82

그리하여 소위 수직형과 수평형(Hoch- und Langformate)이 생겨나는데, 이들은 '구상적(gegenständlich)' 회화에서는 주로 순수하게 자연주의적인 의미를 지니고 있으며, 따라서 GF의 내적 긴장과는 무관한 상태에 있다. 이미 우리는 학창시절 미술시간에 수직형을 인물화형(Kopfformat)이라고 배웠으며, 수평형을 풍경화형이라는 식으로 배웠다.[5] 특히 이러한 표시는 파리에서 널리 사용되었던 것으로, 아마 파리에서 독일로 옮겨 온 것 같다.

대각선, 즉 긴장도를 나타내는 선이 수직선이나 수평선으로부터 조금이라 추상예술도 벗어나게 되면 이것은 콤포지션적 예술(kompositionelle Kunst), 특히 추상예술에서 어떤 결정적인 역할을 한다. 그러한 경우에 GF 위에 있는 개개 형태

4. 『예술에서의 정신적인 것에 대하여』 참조.
5. 나체화(裸體畵, der Akt)에서는 일반적으로 수직형의 긴 화면이 필요하다.

의 모든 긴장은 그때그때마다 다른 방향을 택하게 되고, 따라서 매번 다른 느낌의 색채를 띠게 된다. 역시 형태들이 쌓여 생겨나는 복합체(Formkomplexe)들도 위쪽으로 함께 눌려져 밀집되거나 길이가 늘어나게 된다. 그러므로 화면의 크기를 잘못 선택하게 되면, 비록 좋은 의도에서 이루어진 질서라 할지라도 거부감을 자아내는 그런 무질서가 되어 버릴 수도 있다. 물론 여기서 내가 '질서'라고 표현하고 있는 것은, 모든 조형요소가 명백히 추산된 후 정해진 방향으로 놓여 있는 그런 수학적인 '조화의 구성(Harmonieaufbau)' 만을 의미하는 것이 아니라, 대립의 원칙에 따른 구성도 가리키고 있는 것이다. 예를 들어, 위로 향해 나가려는 조형요소들이 수직형에 의해서 방해받는 요소로 들어서게 됨으로써 '극적 효과를 낳게' 된다. 그러나 이것은 다만 콤포지션 이론을 위한 지침으로 언급되었을 뿐이다.

구성

그밖의 다른 긴장들

두 개의 대각선이 서로 겹치는 교차점은 GF의 중심을 결정한다. 그리고 이 중심을 통과하도록 이끌어진 수평선과 마찬가지로 중심을 통과하는 수직선은 일차적으로 GF를 각기 특수한 면모를 지닌 **네 개의 평면**으로 나눈다. 이 네 개의 평면의 꼭지점들은 중심으로부터 대각선 방향으로 긴장이 풀려 나오며, 동시에 대각선 방향으로 긴장된 채 '등가를 이루며' 중심에서 만난다.(도판 83)

숫자 1·2·3·4는 경계의 저항력을 표시하고,

a·b·c·d는 네 개의 기본적인 평면들을 나타내고 있다.

여러 가지 대립

이러한 도형에서 다음과 같은 결과를 얻을 수 있다.

평면 a—1·2에 대한 긴장=가장 느슨한 연결,

평면 d—3·4에 대한 긴장=가장 큰 저항.

이와 같이 평면 a·d는 서로 **최고의 대립상태**에 놓여 있다.

평면 b—1·3에 대한 긴장=적절히 조정된 위로 향한 저항.

평면 c—2·4에 대한 긴장=적절히 조정된 아래로 향한 긴장.

이와 같이 평면 b·c는 서로 **적당한 대립상태**에 놓여 있으며, 이들 상호간의 유사성을 쉽게 알아볼 수 있게 한다.

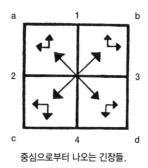

중심으로부터 나오는 긴장들. 도판 83

무게의 분담. 도판 84

면을 경계짓고 있는 각 변의 저항력과 이것을 조합시키면 무게를 표시하는 도형이 생겨난다.(도판84)

이상의 두 가지 사실의 종합은 결정적인 것으로서, 대각선의 어떤 쪽이— bc 또는 ad— '조화적인 선'인가, 또 어떤 선이 '비조화적인 선'인가 하는 문제를 해결해 준다.(도판 85)[6]

어떤 중압감을 띤 채 아래쪽에 중량을 갖고 있는 삼각형 abd보다 삼각형 abc는 훨씬 더 가볍게 아래쪽에 놓여 있다. 이 중압감은 특히 점 d에 완전히 쏠려 있으며, 이로 인해 대각선은 점 a로부터 위쪽으로 향하여 중심으로부터 벗어나려는 경향을 띠게 되는 것 같다. 조용히 정지된 긴장 cb에 비해, 긴장 da는 보다 더 복잡한 성질을 띠고 있다. 즉 순수하게 대각선적인 방향에서 위로 향하는 경향이 첨가된다. 따라서 양쪽 대각선은 다음과 같이 다르게 표시

무게

<hr />

6. 도판 81 —위쪽 오른편에서 모서리를 향해 벗어나는 주축— 참조.

도판 85 '조화적인' 대각선.

도판 86 '비조화적인' 대각선.

할 수 있겠다.

　cb— '서정적인' 긴장.

　da— '극적인' 긴장.

내용　　이러한 표시들은 당연히 내적인 내용을 향해 암시하고 있는 단순한 방향선 정도로 이해해야 할 것이다. 이들은 외적인 것으로부터 내적인 것에 이르는 교량 역할을 한다.[7]

　　　아무튼 반복해 두고 싶은 점은, GF의 어떤 부분이든지 각기 개성적으로 고유의 목소리와 내적인 색채를 가지고 있다는 것이다.

방법　　여기에 적용된 GF의 분석은 원칙적인 학문적 **방법**의 한 예로, 이 방법은 갓

7. 대각선적인 구성을 지닌 서로 상이한 여러 작품들을, 그 대각선의 유형과 이들 작품의 회화적 내용이 어떻게 맺어져 있는지 그 내적 관계를 고려하여 조사·연구해 보는 것은 중요한 과제일 것이다. 나는 대각선적인 구성을 여러 가지 적용했으며, 일부러 이 점을 이제 와서야 환기시켰다. 위에 제시된 공식(Formel)을 근거로, 예를 들어 〈콤포지션 I〉(1910)은 다음과 같이 규정할 수 있다. cb를 강하게 강조하는 da와 cb의 구성, 이것이 그 그림의 **뼈대**가 되고 있다.

116

시작된 예술학의 발전에 기여해야 할 것이다.(이것이 바로 이 방법이 지닌 이론적인 가치이다) 다음에 제시되는 단순한 예문들은 실제적인 적용을 위한 방법을 보여주고 있다.

선으로부터 면에 이르는 전개과정을 표현함으로써, 선과 면의 속성을 통일 **적용**
시키는 단순하고 뾰족한 형태를 앞에 언급한 각 방향에서 '가장 객관적인'
GF 위에 옮겨 놓아 본다. 어떤 결과가 생겨날 것인가.

두 쌍의 대립이 생겨난다. **대립**

첫번째 쌍(I)은 **극도의 대립**을 나타내는 예로, 이것은 왼쪽 형태가 가장 느슨한 저항을 향해 있고, 오른쪽 형태가 가장 견고한 저항을 향해 있기 때문이다.

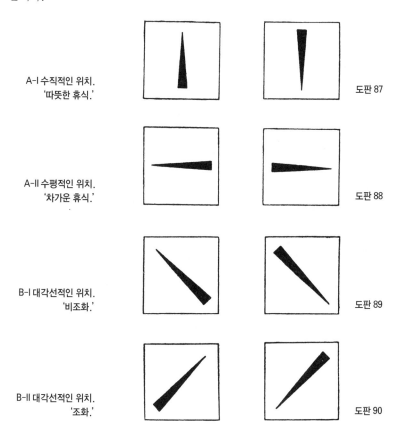

A-I 수직적인 위치.
'따뜻한 휴식.'　　　　　　　　　　　　　　　　　　도판 87

A-II 수평적인 위치.
'차가운 휴식.'　　　　　　　　　　　　　　　　　　도판 88

B-I 대각선적인 위치.
'비조화.'　　　　　　　　　　　　　　　　　　　　도판 89

B-II 대각선적인 위치.
'조화.'　　　　　　　　　　　　　　　　　　　　　도판 90

117

두번째 쌍(II)은 **부드러운 대립**을 나타내는 예로, 이것은 양쪽 형태들이 온화한 저항을 향해 있고, 이들 형태의 긴장이 상호 극히 미세하게 구분되어 있기 때문이다.

외적인 평행 이 두 가지 경우에서 여러 가지 형태는 GF에 대해서 평행관계로 존재하고 있으며, 이것은 **외적인 평행**이다. 왜냐하면 여기서 바탕을 이루고 있는 것은, GF의 내적인 긴장들이 아니라 GF의 외적인 경계들이기 때문이다.

내적인 긴장과의 기본적인 병행을 위해서는 대각선의 방향이 요청되고 있다. 이로 인해 두 쌍의 대립이 다시 생겨나게 된다.

대립 이들 두 쌍의 대립은 앞에 제시된 A에 속하는 두 쌍과 마찬가지로 상호 구분되고 있다.

위 { 왼쪽 형태는 가장 느슨한 각을 향해 있고, 오른쪽 형태는 가장 견고한 각을 향해 있기 때문에 이들은 서로 **최고도의 대립**을 표현한다.

아래 { 아래쪽 두 개의 형태들이 왜 **극미한 대립**을 이루고 있는가는 위와 같은 이유에서 명백해진다.

내적인 평행 그러나 A와 B의 경우에서 볼 수 있는 각각의 쌍들이 지닌 유사성은 이로써 사라져 버린다. 후자는 **내적인 평행**을 나타내는 예이다. 왜냐하면 여기서 그 형태들은 각각 GF의 내적인 긴장들과 같이 한 가지 방향으로 진행되고 있기 때문이다.[8]

콤포지션과 구성 이 네 개의 쌍 역시 콤포지션의 구성(kompositionellen Konstruktion)상 표면 위에 놓이거나 깊이 감춰져 위치하는 등 기초적인 바탕에서 여덟 가지 가능성을 제공한다. ─바로 이런 기초적인 바탕 위에 그 다음에 나타나는 형태들의 주된 방향이 쌓일 수 있는데, 이때 이 형태의 주된 방향은 중심에 그대로 머물러 있거나 아니면 중심으로부터 여러 다른 방향으로 멀어지게 되는 것 등이다. 반면에 맨 처음의 바탕 역시 물론 중심에서 멀어질 수도 있으며, 아무튼 중심을 회피할 수도, 즉 중심 자체를 필요로 하지 않을 수도 있다. ─이와 같이 구

8. I에서의 형태들은 표준적인 사각형의 긴장이 지닌 방향에서 움직이고, II에서의 형태들은 조화적인 대각선이 지닌 방향에서 움직이고 있다.

성의 가능성, 그 숫자는 무제한적이다. 시대와 국가의 내적 분위기, 그리고 이 두 가지에 전혀 무관하지 않은, 인품의 내적 내용조차도 콤포지션에 나타나는 여러 '경향'의 기본울림을 결정한다. 이러한 문제는 조형요소를 다루고 있는 이 소책자의 범주에 속하지는 않는다. ─따라서 다음과 같은 것을 언급하는 정도로 그쳐야겠다. 최근 이삼십 년 동안, 예를 들어 한때는 구도상 시점을 중심에 묶어 두는 중심집중적인(das Konzentrische) 조류가, 그 다음엔 다시 탈중심적인(das Exzentrische) 조류가 행해지다가 다시 잠잠해졌다. 이것은 부분적으로는 시간적인 현상들과 관련하지만, 역시 훨씬 더 심오한 어떤 필연성과 인과적으로 연관된 여러 가지 상이한 원인에 기인하고 있다. 특히 회화에서 본다면, '분위기(Stimmung)'에서의 변화들은 때로는 GF를 고려하지 않는 태도에서, 때로는 GF를 주장하려는 노력에서 생겨난 것이다.

'현대' 미술사가 자세히 다뤄야 할 주제는, 순수 회화적인 문제의 경계를 미술사 훨씬 넘어서 있는 것이다. 동시에 많은 문제점들은 문화사(文化史)의 연관성에서 해명될 수 있을 것이다. 이러한 견해에서 오늘날엔, 최근까지만 해도 비밀스러운 심연에 감추어져 있던 여러 가지 것이 분명하게 드러나고 있다.

미술사와 '문화사'(여기엔 비문화에 관한 장도 포함된다)의 연관성을 이 예술과 시대 루고 있는 기저는, 도식적으로 표현하면 다음과 같은 세 가지 경우가 있다.

1. 예술은 시대에 종속되어 있다.

 a) 시대는 강하며 중심집중적인 내용을 담고 있고, 마찬가지로 예술도 강하고 중심집중적이며 강요당함 없이 시대와 더불어 병행해 나아가거나,

 b) 시대는 강하지만, 내용적으로는 분산되어 있고, 섬약한 예술은 해체될 처지에 처해 있다.

2. 예술은 여러 가지 이유에서 시대에 맞서 있고, 이 시대와 대립된 가능성을 표현해내고 있다.

3. 예술은 시대가 예술을 억지로 밀어 넣으려는 그 한계를 넘어서며, 미래의 내용을 제시한다.

구성적인(Konstruktiv) 기초를 중시하는 우리 시대의 예술사조가 방금 언 몇 가지 예

여유가 있는 딱딱함. 유연한 곡선.
왼쪽으로부터는 저항이 거의 없음.
오른쪽으로부터 밀집된 층.

급된 원칙들과 일치하고 있다는 점을 간단히 지적해 두고자 한다. 정확한 형
태로 이루어진, 미국의 '탈중심적인(Exzentrik)' 무대예술은 두번째 원칙을
밝혀 주는 좋은 예이다. 이른바 '순수' 예술에 대한 오늘날의 반응〔예를 들어
화가회화(畵架繪畵, Staffeleimalerei)에 반대하는〕과, 이에 관련하여 근본적으
로 철저한 비판공격은 첫째 원칙의 b)항에 속한다. 추상예술은 오늘날의 분
위기가 지닌 억압으로부터 해방되고 있으며, 때문에 셋째 원칙에 속한다.

　처음엔 무언가 규정할 수 없는 것이거나, 어떤 경우에서는 전혀 무의미한
것으로 보이는 현상들도 이러한 방식으로 해명되고 있다. 즉 오직 수평적 수
직적인 선만을 적용한다는 것은, 우리에게는 그것이 어떤 것이라고 쉽게 개
념 규정될 수 없는 것으로 여겨지며, 이 경우를 다다이즘이라고 보기에도 합
당하지 않은 것 같다. 이 두 가지 현상이 거의 동시에 세상에 출현했음에도
불구하고, 상호 해결될 수 없이 대립하고 있다는 사실은 기이하게 느껴진다.
수평적이고 수직적인 선 이외의 모든 구성적인 기초를 회피하는 것은, '순
수' 예술에 대한 사형선고를 의미한다. 다만 '실제적이고 합목적적인 것' 만이
이 예술을 죽음으로부터 구제할 수 있을 것이다. 예를 들어 내적으로는 분산

딱딱한 긴장상태. 더욱 굳어진 곡선.
급격히 정지된 오른쪽의 저항.
왼쪽은 느슨하고 빈 '기분'.

도판 92

되어 있지만, 외적으로는 강한 시대는 예술을 그 시대의 목적에 굴복시키며 예술의 자립성을 부정한다. ─첫째 원칙의 b)항에 해당. 다다이즘은 시대의 내적인 분산을 반영하고자 하지만, 동시에 그 자신의 기초로서는 보충할 수 없는 예술적인 기초를 상실해 버린다. ─첫째 원칙의 b)항에 해당.

오직 우리 시대에서만 생겨난 몇 가지 예들이 여기서 거론되는 것은, 예술에서 나타나는 순수한 형태의 문제가 문화적인 형태 내지는 비문화적인 형태와 유기적으로, 때론 피할 수 없이 관련되어 있는 연관성을 밝히기 위한 것이다.[9] 그 밖에 이런 예를 거론하는 것은 지리적 경제적 정치적, 그 외의 순수하게 '실증적인' 조건들로부터 예술을 이끌어내려는 노력만으로 모든 것을 다 할 수는 없으며, 또한 이러한 방법으로 일방적인 것에 머무를 수밖에 없음을

형태의 문제와
문화

───────────────

9. '오늘날'이란 내용은 근본적으로 서로 다른 두 가지 부분─막다른 골목과 문턱─으로 이루어지는데, 특히 전자가 후자를 압도하고 있다. 즉 막다른 골목이라는 주제가 더 우월하게 되면 '문화'라는 표현은 배제될 것이다. ─시대는 예외 없이 철저하게 비문화적이 될 것이다. 그러나 이 경우 미래적인 문화의 싹들이 여기저기에서 발견될 수는 있다. 즉, 문턱의 주제. 이러한 주제상의 부조화가 '오늘날'을 표현하는 '기호'이며, 이것은 끊임없이 지속적인 관찰을 강요하고 있다.

지적하려는 것도 그 목적의 하나였다. 정신적인 내용의 기초에서, 방금 언급한 두 가지 영역에서 형태문제(Formfrage)가 지닌 연관성이 여기서 정확한 방향선을 지시할 수 있으며, 이때 '실증적인' 조건들은 종속적인 역할을 하고 있다. ―이들 조건 자체는 근본적으로 볼 때 규정적으로 작용하고 있는 어떤 것이 아니라 목적에 이르는 수단이다.

모든 것이 다 눈에 보이고 파악될 수 있는 것은 아니다. 보다 정확히 말해 보이는 것, 파악될 수 있는 것 뒤에는 보이지 않는 것과 파악될 수 없는 것이 있다. 오늘날 우리는 심연으로 우리를 이끌어 가는 한 계단―오직 하나의 계단만―이 점차로 뚜렷이 드러나는 시대의 문턱에 서 있다. 아무튼 오늘날 우리는 계속 우리의 발이 어느 방향으로 이 계단을 밟고 가야 할 것인가를 예감하고 있다. 이것이 바로 구제책이다.

얼핏 보아 이겨내기 힘들어 보이는 모든 모순에도 불구하고, 오늘날의 인간은 더 이상 외적인 것으로 만족하지는 못한다. 그의 시선은 예리해지고, 그의 귀는 쫑긋해지며, 외적인 것 속에서 내적인 것을 보고 들으려는 그의 욕구는 깨어 있다. 바로 이 때문에 우리는 마치 GF가 그렇듯이, 침묵하는 하잘것없는 어떤 본질이라 할지라도 그것의 내적인 고동소리를 느낄 수 있는 것이다.

상대적인 울림 GF의 이러한 고동소리는 이미 제시된 바와 같이, 아주 단순한 요소를 GF 위로 가져오면, 이중울림이나 다음(多音)의 울림으로 변화한다.

한 면을 향한 두 개의 파도, 또는 다른 한 면을 향한 세 개의 파도로 이루어져 자유자재로 굴곡된 하나의 선은 위쪽의 굵은 끝에 의해서 고집 센 '면모'를 보이며, 아래로 향한 채 점차 약해지는 파도로 끝난다. 이 선은 아래로부터 점차 모여들여 점점 더 강렬해지는 파도의 모습을 띠게 되고 마침내는 그

왼쪽·오른쪽 '완고함'이 최대한으로 이른다. 이 완고함이 한번은 왼쪽으로, 다음엔 오른쪽으로 방향을 잡게 되면, 여기선 어떤 느낌이 생겨날 것인가.

위·아래 '위'로부터와 '아래'로부터의 효과작용을 실험하기 위해서는 예의 그림(도판 91·92)을 거꾸로 세워 보는 것이 적합하다. 이것은 독자 스스로 해 볼 수도 있다. 선의 '내용'은 더 이상 이 선을 알아볼 수 없을 만큼 본질적으로

서정적인 울림의 내적 평행. '비조화적'인 내적 긴장과 병행.　도판 93

극적인 울림의 내적 평행. '조화적'인 내적 긴장에 대한 대립.　도판 94

변화한다. 즉 완고함은 흔적도 없이 사라지고 힘겨운 긴장을 통해서 보충된
다. 중심집중적인 면모는 더 이상 존재하지 않고 모든 것은 진행 중인 생성과
정에 있는 느낌이다. 왼쪽으로 구부러진 경우엔 생성되어 가고 있는 느낌이
뚜렷이 드러나고, 오른쪽으로 구부러진 경우에는 오히려 애써 노력하는 힘겨
움이 나타난다.[10]

　이제 여기서 나의 과제가 지닌 한계를 넘어서, 선이 아니라 하나의 면을 　면 위에 놓인 면
GF 위에 가져와 본다. 여기서 면이라 함은 GF의 긴장이 지닌 내적인 의미일
뿐이다.(도판 93·94)

　GF 위에 놓인 정상적으로 기울어진 사방형(斜方形).

　GF의 각 변과 형태가 맺고 있는 유대관계에 있어선 형태와 변의 **거리**가 특 　변과의
　　　　　　　　　　　　　　　　　　　　　　　　　　　　　　　　　　　유대관계

10. 이런 유의 실험에서 충고해야 할 점은, 첫번째 인상을 신뢰하는 것이 바람직하다는 것이
　다. 왜냐하면 감각은 곧 둔감해지고, 상상력은 제멋대로 피어나기 때문이다.

도판 95

도판 96

수한, 그리고 아주 중요한 역할을 한다. 길이의 변함이 없는 단순한 직선을 서로 상이한 두 가지 방식으로 GF 위에 가져와 본다.(도판 95・96)

첫째 경우, 이 직선은 자유롭게 놓여 있다. 이 선이 경계선 쪽으로 접근함으로써 선은 오른쪽 위로 향하는 긴장이 더해지고, 그것이 점차 현저하게 고조되어 감과 동시에 반대로 아래쪽 끝의 긴장은 약화된다.(도판 95)

둘째 경우, 이 선은 경계선에 부딪치며, 이로 인해 곧장 위로 향하는 긴장을 잃게 된다. 이때 아래로 향한 긴장은 확대되며, 무언가 병적이며 거의 절망적인 어떤 것이 표현된다.(도판 96)[11]

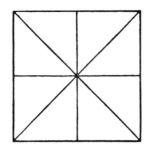

도판 97

네 개의 기본적인 선이 이루는
침묵의 서정시―굳어진 표현.

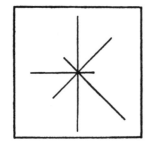

도판 98

위와 동일한 요소들이 이루는
드라마―복잡하게 약동하는 표현.

124

대각선은 중심적이다. 수평·수직적인 선은
비중심적이다. 최고도의 긴장에 싸인 대각선,
수평선과 수직선이 견제된 비슷한 긴장.

도판 99

모든 직선이 비중심적이다. 대각선은
그 반복을 통해서 더 강해진다.
위쪽 접촉점에서 극적인 울림이 억제됨.

도판 100

바꾸어 말하면, 하나의 형태는 GF의 경계선에 접근하면서 경계선에 닿는
순간 그 긴장이 갑자기 소멸되는데, 그때까지 이 형태의 긴장은 점점 고조된
다. 그리고 한 형태가 GF의 경계로부터 점점 더 멀리 놓이면 놓일수록, 이 형
태의 경계에 대한 긴장은 점점 줄어든다. 다른 경우로는, GF의 경계에 가까
이 놓여 있는 형태들은 구성의 '극적'인 울림을 고조시킨다. 이에 반해 경계
로부터 멀리 떨어져 있고, 중심으로 모여들고 있는 형태들은 '서정적'인 울
림을 띤 구성을 이룬다. 이것은 물론 도식적인 규칙들로, 다른 수단을 통해서
완전히 효력을 발휘할 수 있지만, 또한 전혀 들리지 않는 울림으로 증발해 버
릴 수도 있다. 아무튼 이 규칙들은 크든 작든 계속 작용하고 있으며, 이 점이
그 이론적인 가치를 강조하고 있는 셈이다.

몇 가지 예를 들어 이러한 규칙의 전형적인 경우를 단순한 형태로 설명해 서정적인 것과
극적인 것
본다.(도판 97-100)

11. 이와 같이 긴장이 고조되고 선이 상단에 붙어 버림으로써, 둘째 경우의 선은 첫째 경우의
 선보다 길어 보인다.

여기서 비중심적 구성은 극적인 울림을 고조시키려는 의도에 도움이 된다.

울림의 증가 예컨대 위에 사용된 예에서 직선 대신에 단순한 곡선을 적용한다면, 울림의 총량은 세 배로 늘어날 것이다. ─모든 단순한 곡선은 선에 관한 단원에서 언급했듯이, 제삼의 긴장을 낳는 두 개의 긴장으로 이루어지기 때문이다. 만일 단순한 곡선이 파장을 이루는 곡선으로 보강되는 경우, 파장은 각각 세 가지 긴장을 지닌 단순한 하나의 굴곡선이 된다. 이에 상응해 긴장의 총량도 계속 증가할 것이다. 그 밖에 개개 파장이 GF의 경계와 맺고 있는 유대관계는 크게 또는 약하게 울려 퍼지는 가운데 그 전체적인 울림을 더욱 복잡하게 만들 것이다.[12]

법칙성 GF에 대한 평면의 관계는 그 자체로서 하나의 주제가 된다. 여기 주어진 법칙성과 규칙들은 충분히 타당성을 지니며, 이 특수한 주제가 어떤 방향으로 다루어져야 할 것인가에 대해서 방향 제시를 하고 있다.

그 밖의 GF의 형태들 지금까지 여기서는 정사각형의 GF만이 관찰되었다. 그 밖의 다른 직사각형의 형태들은 어느 한편이 더 우세한 경우에 생겨나는데, 즉 수평으로 경계를 이루고 있는 두 변이나, 또는 수직으로 경계를 이루고 있는 두 변의 어느 한쪽이 더 길거나 더 무거운 경우에 생겨난 결과이다. 첫번째 경우에서는 차가운 안정감이 우위를 차지할 것이며, 두번째 경우에서는 따뜻한 안정감이 우위를 차지할 것이다. 이것은 물론 GF의 기본울림을 처음부터 결정하고 있는 것이다. 위로 향해 나가는 것과 옆으로 길게 뻗어나가는 경향은 정반대(Antipode)이다. 정사각형이 지닌 가장 객관적인 것은 사라지고, 그 대신 전체적인 GF의 일방적인 긴장이 이를 보충한다. 이 긴장은 ─다소간 차이가 있지만 어느 정도 감지되는데─ GF 위에 있는 모든 조형요소에 영향을 미칠 것이다.

이 두 가지 유형들이 정사각형에 비해 훨씬 더 복잡한 성질을 띠고 있다는 점은 반드시 언급해 둘 필요가 있다. 예를 들어 옆으로 길게 뻗어나간 수평형(Langformat)에서는 위쪽 경계선이 양쪽 변의 경계선보다 길다. 따라서 이 요소들은 '자유'를 향한 더 많은 가능성을 얻게 되는 반면에, 양쪽 변의 길이는

12. 이 책의 부록에 제시된 콤포지션의 도해는 이 경우를 구체적으로 드러내 주고 있다.

유도하는 GF와
저지하는 GF.(점선으로 표시된 것)

도판 101

짧아지기 때문에 그 가능성은 곧바로 다시 억제된다. 이러한 현상은 수직형 (Hochformat)에서는 반대이다. 바꾸어 말하면, 이 경우에 경계선들은 정사각 형에서보다 훨씬 더 상호 의존적이다. GF의 주위는 함께 작용하며, 또 밖으 로부터 압력이 미치고 있는 것 같은 인상을 준다. 이와 같이 수직형에서, 위 를 향한 자유자재한 움직임(Sichausspielen)은, 위로 향하는 방향에 대해 밖으 로부터 오는 주변의 압박이 거의 없고, 주로 양변에 집중되어 있으므로 더욱 경쾌해진다.

기타 GF의 다른 변용은 둔각과 예각을 극히 다양한 콤비네이션으로 응용 함으로써 생겨난다. 새로운 가능성들은, 예를 들어 GF가 오른쪽 위에 있는 각을, 유도하는 듯 또는 반대로 저지하는 듯한 상태로 세워 놓을 수 있게끔 GF를 구성하는 그런 경우에 생겨난다.(도판 101)

서로 다른
여러 가지 각

그 밖에 또 다른 다각형의 GF가 있을 수 있는데, 이것은 **하나의** 기본형태에 속하기 때문에 주어진 기본형태를 단지 조금 더 복잡하게 한 것에 불과하다.

복잡한 다각형의 GF.

도판 102

도판 103

따라서 이 경우 우리는 이것에 더 오래 지체할 필요가 없겠다.(도판 102)

원의 형태　　한편 각을 이루는 모서리는 점점 더 늘어날 수 있으며, 이로 인해 각각의 각이 점점 더 둔해진다. —마침내 각은 완전히 사라져 면이 원으로 될 때까지 계속된다.

이렇게 해서 생긴 원은 아주 단순하고 동시에 매우 복잡한 경우로, 나는 이에 대해서 자세히 언급해 볼 계획이다. 우선 여기서는 단순성과 마찬가지로 복잡성도 각이 없기 때문에 생겨난다는 점을 주지해야 할 것이다. 원은 단순하다. 왜냐하면 원의 경계가 지닌 압력이 직사각형의 형태들에 비해 고르기 때문이다. —즉 차이가 그렇게 현저하지 않다. 반면에 원이 복잡한 이유는 윗부분이 왼쪽과 오른쪽을 향해 넘쳐 흐르고, 마찬가지로 왼쪽과 오른쪽의 여분이 아래를 향해 흐르기 때문이다. 네 면의 뚜렷한 울림을 간직하고 있는 것은 다만 네 개의 점뿐이다. 이것은 감각적으로도 아주 분명한 것이다.

이 점들은 1·2·3·4이다. 이 대립들은 직사각형의 경우에서와 같이, 즉 1-4와 2-3에서 인정된다.(도판 103)

호(弧) 1-2는 위쪽에서 왼쪽으로 향하면서 최대한의 '자유'가 차츰차츰 제한되어 가는 것으로, 이것은 호 2-4를 지나는 동안에는 딱딱하게 이행되는 등, 원의 순환이 완성될 때까지 계속된다. 이 네 부분이 지닌 긴장에 대해서는 사각형 내의 긴장을 기술할 때 확인되었던 사실이 다시 여기에서도 해당된다. 이와 같이 근본적으로 볼 때 원은 사각형에서 볼 수 있는 것과 같은 동일한 내적 긴장을 간직하고 있다.

이 세 가지 GF—삼각형·정사각형·원—는 규칙적으로 움직인 점이 자연

128

스럽게 만들어낸 형태들이다. 만일 두 개의 대각선이 원의 중심을 통과하고, 이 대각선이 수평선과 수직선이 부딪치는 꼭지점과 연결된다면 푸슈킨(A. S. Puschkin)이 주장한 바와 같이 아라비아 숫자와 로마 숫자의 기초(도판 104)가 이루어질 것이다.

따라서 여기서는

1. 두 개의 숫자 체계를 지닌 근원이,

2. 예술형태의 근원과 들어맞는다.

만일 이 심오한 유사성이 실제로 이와 같은 관계에 있다면, 표면상 근본적으로 상이하고, 서로 완전히 분리되어 있는 것처럼 보이는 현상들이 지닌 통일적인 근원에 대한 우리의 예감이 어떤 확신을 얻을 수 있을 것이다. 특히 오늘날 우리는 공통적인 근원을 발견한다는 필연성을 피할 수 없는 것으로 여긴다. 이러한 필연성은 내적인 근거 없이 이 세상에 나타나는 것은 아니지만, 우리가 마침내 그 근거를 충분히 밝힐 수 있을 때까지 수많은 끈질긴 시도를 요구하고 있는 것이다. 필연성들은 직관적인 성질의 것이다. 역시 만족의 길도 직관적으로 선택된다. 그 다음의 작업은 직관과 수리적 계산을 조화시키는 데 있다. ―그러나 이 중의 어느 한쪽만으로는 이 길을 계속해 나가는 과정에서 결코 충족될 수 없을 것이다.

균등하게 응축된 원, 즉 타원형(das Oval)을 생각해 본 다음에 자유로운 GF 타원형,
자유로운 형태

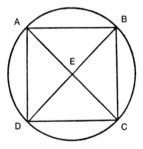

도판 104

아라비아 숫자와 로마 숫자,
즉 숫자의 원천으로서 원 안에 있는
삼각형과 사각형.(A.S.Puschkin,
Werke, Petersburg, Verlag
Annenkoff, 1855, B.V, S.16)

AD=1
ABDC=2
ABECD=3
ABD+AE=4
등등

를 다뤄 보고자 한다. 이 자유로운 GF는, 각은 없지만 각진 형태들에서 가능한 것처럼 기하학적인 형태의 한계를 넘어서고 있다. 역시 여기서도 기본원칙은 변함없이 남아 있으며, 가장 복잡한 형태라 할지라도 그 이면에는 기본원칙이 있다.

여기서 GF에 관해 아주 일반적으로 언급되었던 모든 것은 철저하게 도식화하려는 작업으로 이해해야 할 것이며, 평면적으로 작용하고 있는 그 내적인 긴장을 이해하는 하나의 접근방식으로 이해해야겠다.

바탕의 질감 GF는 물질적인 것이고, 순수하게 물질적인 제작과정에서 생겨나며, 이 제작방식에 의해서 GF의 다양한 표면성이 결정된다. 이미 앞에서 언급한 바와 같이, 제작에서 여러 가지 질감(Faktur)의 가능성들이 제공되고 있다. 즉 표면이 매끄러운 것, 거칠거칠한 것, 단단한 것, 보숭보숭한 것, 반짝거리는 것, 윤이 안 나는 무광의 것 등이 있으며, (이와 같은 것을 화가가 선택할 때—역자) GF가 발휘하는 느낌인 내적 효과를

1. 분리·고립시키는 표면이거나

2. 조형요소들과 연관해 특히 강조하여 조형적으로 완벽하게 이루어진 표면도 있다.

물론 표면의 고유성은 재료(캔버스와 그 유형, 바탕에 칠하는 석회와 그 처리 유형, 종이·돌·유리 등등)의 고유성, 재료와 연관된 연장, 그 취급방법 및 사용 등에 달려 있다. 바탕의 질감에 관해서 여기서는 더 이상 상세히 언급할 수는 없지만, 아무튼 그것은 —다른 모든 수단과 마찬가지로— 정확하지만, 한편 탄력성과 유연성이 있는 가능성이며, 도식적으로 볼 때 다음 두 가지 방향으로 진행되고 있다.

1. 바탕의 질감은 조형요소들과 조화되어야 하며(즉 각각의 조형요소가 그 속성 나름대로 동등하게 가는 경우—역자), 그럼으로써 질감은 조형요소들을 외적으로 보조하고,

2. 또는 바탕의 질감이 대립의 원칙에서 적용된다면, 즉 질감과 조형요소가 외적으로 전혀 대립된 상태에 있는 경우, 바탕의 질감(바탕의 질감과 조형요소의 기본적인 속성의 차이에도 불구하고—역자)은 조형요소와 내적으로 밀

접하게 맺어진다.

이 두 가지 사이에는 변화의 가능성이 있다.

물질적인 GF를 제작해내기 위한 재료와 연장 이외에도, 물론 요소들의 물질적인 형태를 제작해내는 재료와 연장도 똑같이 관찰의 대상이 되어야 하지만, 이것은 오히려 상세한 콤포지션 이론의 영역에 속하는 것이다.

그러나 여기서도 이러한 유형의 가능성에 대한 지침은 중요하다. 왜냐하면 지금까지 언급된 그 나름대로 일관된 내적인 결과를 지닌 모든 유형의 제작은, 물질적인 면을 구성하는 것뿐 아니라 시각적으로 이 면이 보이지 않게 하는 작용도 가능하게 할 수 있기 때문이다.

요소들이 어느 정도 딱딱하고 눈으로 더듬어볼 수 있는 단단한 GF 위에 확 비물질화한 면
고하게 (물질적으로) 놓여 있는 것과, 이와 대조적으로 물질적으로 무게를 잴 수 없는 조형요소들이 GF를 벗어나 어떤 것이라고 규정할 수 없는 (비물질적인) 어느 공간 내에 '둥둥 떠 있음'은 서로 정반대되는 근본적으로 상이한 두 가지 현상이다. 물론 예술현상을 논하는 데까지 미치고 있는 이와 같은 일반적이며 유물론적인 입장은 이 입장의 당연한 귀결로, 물질적인 면이라는 것이 어떤 것인가를 평가하는 데 예외적인 현상을 낳게 할 뿐 아니라 면에 대한 개념도 확대하지 않을 수 없게 한다. 수공작업이나 기술적인 지식, 특히 '재료'의 철저한 조사에 대해 예술이 관심을 기울이는 것은 당연하고 필연적이지만, 사실은 일방적인 것(즉 유물론적 입장에서―역자)에 치우친 데서 생겨난 결과다. 특히 흥미있는 사실은, 이러한 치밀한 지식들은 이미 언급했듯이, GF를 물질적으로 제작하기 위한 목적에서뿐 아니라, 조형요소들과의 연관에서 평면을 비물질화하려는 목적에서도 반드시 필요하다는 것이다. ―곧 외적인 것으로부터 내적인 것에 이르는 길이다.

아무튼 분명히 강조해야 할 점은, '둥둥 뜨는 느낌(Schwebeempfindung)' 관찰자
은 앞에 언급한 조건들에만 의존하는 것이 아니라, 관찰자의 내적인 입장, 즉 그의 눈이 한 가지 방식으로 또는 다른 방식으로, 아니면 양쪽 방식으로 볼 수 있는 그 태도 여하에도 달려 있다. 예를 들어, 만일 제대로 훈련되지 못한 눈〔이것은 마음(Psyche)과도 유기적으로 연관되어 있다〕이 깊이를 느낄 수

없다면, 이 눈은 어떤 것이라고 규정할 수 없는 공간을 포착하기 위해서 스스로 물질적인 평면으로부터 해방될 수 없는 상태에 처하게 될 것이다. 이에 반해 올바르게 훈련된 눈은, 작품을 위해 필수적인 평면을 때로는 그 자체로 볼 수 있고, 동시에 평면이 공간형태를 취하는 경우에 그 평면으로부터 눈을 돌릴 수 있는 능력을 반드시 소유하고 있다. 단순한 선의 복합체도 결과적으로는 두 가지 유형—즉 그것이 GF와 하나가 되었거나, 공간 내에 자유롭게 놓여 있다—으로 취급될 수 있다. 평면 속으로 먹혀들어 가는 점도, 역시 평면으로부터 해방되어 공간 내에 '둥둥 떠 있을' 수 있다.[13]

복잡한 GF의 형태에서 볼 수 있는, 지금까지 묘사된 GF의 내적인 긴장과 꼭 마찬가지로, 이러한 긴장들도 비물질화한 면으로부터 규정할 수 없는 공간으로 그대로 전이될 수 있다. 법칙은 그 자신의 효과를 상실하지 않는다.

만일 출발점이 올바르고 시작되는 방향이 잘 선택되어 있다면, 목적이 이루어지지 않는 일은 없을 것이다.

이론의 목적 이론적인 조사 연구의 목적은 다음과 같다.

1. 살아 있는 것을 찾아내고,

2. 그것의 맥박이 들릴 수 있게 하며,

3. 살아 있는 것 속에서 작용하는 법칙적인 것을 확신하는 것.

이와 같은 방식으로 하여 살아 있는 사실들—개개 현상으로서 그리고 그 연관성에서—이 수집된다. 이러한 재료를 근거로 결론을 내리는 것은 철학의

13. 물질적인 평면의 변화, 그리고 이와 관련하여 평면과 조합되는 조형요소들의 일반적인 성격이 여러 가지 유대관계에서 아주 중요한 결과를 낳고 있다는 사실은 명백한 일이다. 그 중에서도 가장 중요한 것은 시간감각에서의 변화이다. 공간은 깊이와, 다시 말해 이 깊이 속으로 들어가는 조형요소들과 일치하기 때문이다. 비물질화를 통해서 생겨난 공간을 내가 '규정할 수 없는' 것이라 표현한다 해도 이유가 없는 것은 아니다. —이것의 깊이란 결과적으로 착각에 의한 것이며, 때문에 정확히 측량할 수도 없다. 따라서 이 경우에 시간은 어떤 숫자로 표현될 수 없고, 다만 상대적으로만 함께 작용할 수 있을 뿐이다. 다른 한편, 이 착각된 깊이는 회화적인 입장에서 볼 때 하나의 실제적인 깊이이며, 그 결과 깊이 속으로 들어가는 형태요소들을 좇아 살펴보는 데는, 비록 측량할 수는 없지만 일종의 시간개념과도 같은 어떤 시간이 요청된다. 이와 같이, 물질적인 GF가 하나의 규정할 수 없는 공간으로 변화됨으로써, 그 결과 시간을 측량하는 척도를 확대시킬 수 있는 기회가 생겨나고 있다.

과제이며, 가장 지고한 의미에서의 종합적인 작업이다.

이러한 작업이야말로 ―이것이 어떤 시대든지 간에 개개 시대에 주어질 수 있는 한에서― 내면에서 이루어지는 현현(顯現, Offenbarungen im Inneren)에 이르는 길이다.

부록

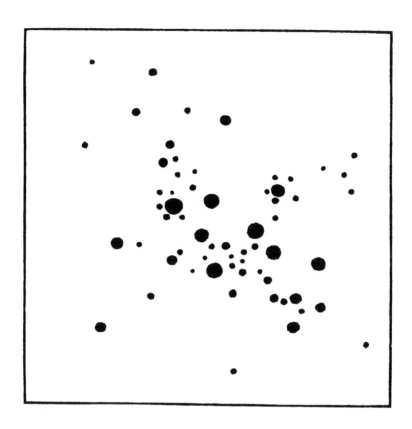

도판 1 〔점〕 중심으로 쏠리는 차가운 긴장.(긴장감의 응집)

도판 2 〔점〕 긴장감의 해소.(Auflösung, 시사된 대각선 d-a)

도판 3 〔점〕 상승 상태에 있는 아홉 개의 점들.(무게에 의한 대각선 d−a의 강조)

도판 4 〔점〕 수평–수직–대각선상의 점과 그 점을 임의의 선으로 연결한 구성.

도판 5 〔점〕 기본적인 색채적 가치로서의 검은 점과 흰 점.

도판 6 〔선〕 위와 동일하게 선의 형태로 표현한 것.

도판 7 〔선〕 면과 경계한 점.(1924)

도판 8 [선] 흑색−백색으로 강조된 무게.

도판 9 〔선〕 무거운 점 앞에 서 있을 수 있는 가느다란 선들.

도판 10 〔선〕 〈콤포지션 4〉(1911)의 한 부분. 기호적인 구성.

도판 11 〔선〕 〈콤포지션 4〉의 선으로 이루어진 구성. 수직−대각선적인 상승.

도판 12 〔선〕 중심을 벗어난 구성. 여기서 탈중심적인 것은
지금 막 생겨나고 있는 면에 의해서 강조되고 있음.

도판 13 〔선〕 한 직선에 대한 두 개의 곡선.

도판 14 〔선〕 수평형은 약간 긴장된 개개 형태들의 전체적 긴장을 북돋는다.

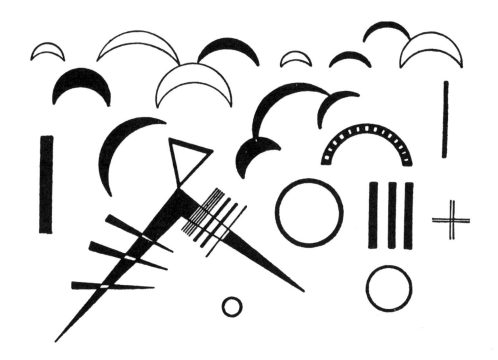

도판 15 〔선〕 점을 향해 자유로이 굽은 곡선—기하학적 곡선이 함께 울림.

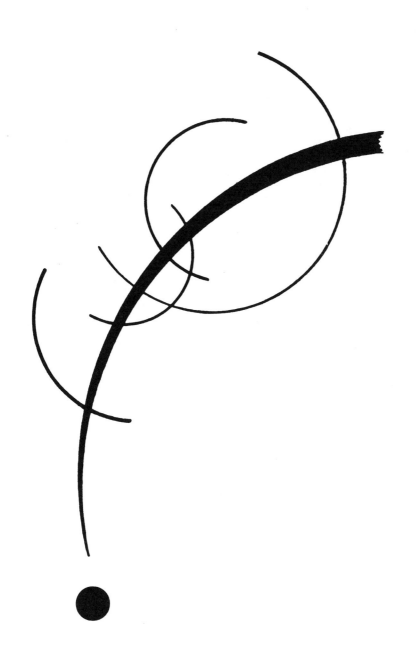

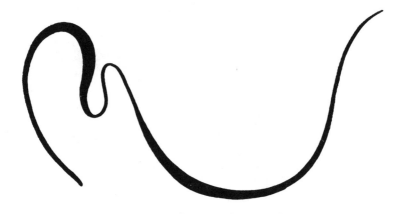

도판 16 〔선〕 악센트를 지닌 자유로운 파상선―수평적인 위치.

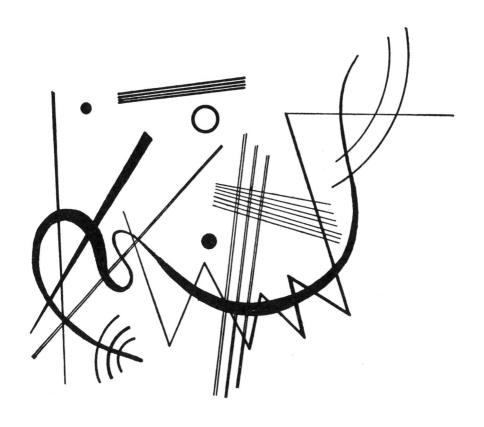

도판 17 〔선〕 기하학적 선을 동반하고 있는, 앞과 동일한 파상선.

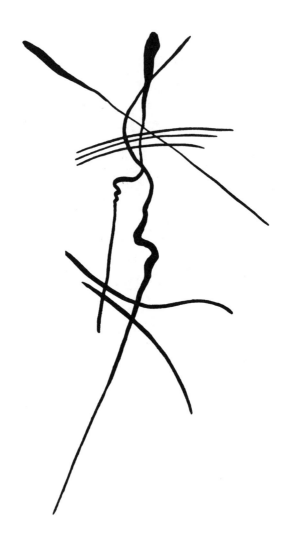

도판 18 〔선〕 몇 개의 자유로운 선의 단순하고 통일된 복합체.

도판 19 〔선〕 자유로운 나선형의 선을 통해 더욱 복잡해진, 앞과 동일한 복합체.

도판 20 〔선〕 대각선적인 긴장과, 외적 구성(Konstruktion)을
내적인 약동으로 변화시키는 하나의 점을 지닌 채 이에 맞서는 긴장.

도판 21 〔선〕 이중 울림—직선의 차가운 긴장감과 곡선의 따뜻한 긴장감,
유연함에 대한 뻣뻣함, 농밀함에 대한 이완.

도판 22 〔선〕 최소한의 검은색의 뉘앙스를 살려내 진동(Vibration)을 다양하게 도식화함.

도판 23 〔선〕 〈검은색 삼각형(*Schwarzes Dreieck*)〉(1925)에서,
곡선(좌-우)에 대한 복잡한 직선의 내적 관계.

도판 24 〔선〕 대립적인 대각선과 점의 긴장을 지닌 수평적–수직적인
구성.—〈은밀한 속삭임(*Intime Mitteilung*)〉(1925)의 도식.

도판 25 〔선〕 〈붉은색으로 그린 조그만 꿈(*Kleiner Traum in Rot*)〉(1925)의
선적인 구성.

막스 빌의 후기

이 책을 읽을 때 대부분의 독자들은, 특히 여기에 사용된 용어와 개념 규정에서 많은 부분이 시대에 맞지 않는다고 느꼈으리라 생각된다. 그 당시―삼십년 전―에는 모든 것이 아직 유동적인 상태에 있었고, 또 이것들이 나중에 가서야 비로소 이론적으로 작업되었기 때문에 이 책의 여러 사항들은 수십 년 동안 토론을 거쳐 이루어진 것이다. 따라서 오늘날 가능한 것과 같은 그런 방식으로 관찰되고 기술될 수 없었음은 확실한 사실이다. 또한 그 당시 여러 가지 개념들은 오늘날 사용되고 있는 그런 식으로는 아직 규정되지 않은 실정이었다.

칸딘스키 자신도 이 책이 출간된 후, 거의 이십 년이 지나는 동안 계속 자신의 이론을 몇 번인가 변형(Modifizierung)시켰으며, 또 다른 표현들을 사용하기도 했다. 1912년부터 1944년에 걸쳐 이루어진 이와 같은 변화는, 그의 『예술과 예술가에 관한 에세이』(벤텔리 출판사, 베른, 1963)를 읽을 때 뚜렷이 느낄 수 있다.

용어를 우리 시대에 맞게 쓰는 것도 이번에 이 책을 새로 출간하면서 가능해진 일이었을 것이다. 그러나 이러한 작업은, 비록 이로 인해 많은 것을 칸딘스키가 의미하는 바에서 더 잘 이해할 수 있게 ―또는 잘못 이해하는 것을 줄이게― 했을지도 모르지만, 역시 무언가 이 책을 위조하는 것 같은 행위라 생각되었다. 언어적인 표현양식에 관련된 이러한 문제에도 불구하고, 아무튼 이 책은 지대한 가치와 실제적인 가치를 지니고 있다. 가장 본질적인 중요한 확신들, 예를 들어 특히 면 안에서 무게의 분할(Gewichtsverteilung)에 대한 확고한 이론 등은 이 책에서처럼 설득력있게 연구 해명되었던 적은 없다.

형태 이론의 다른 많은 분야는 칸딘스키의 연구에서 취급되지 않았으며,

171

또한 많은 것이 그의 성격이나 욕구에 맞지 않았다. 그렇기 때문에 이 책 『점·선·면』을 위한 보충으로 형태화의 이론(Gestaltungstheorie)에 관한 다른 책들을 살펴보는 것이 좋을 것이다. 특히 추천할 만한 책은 천재적인 물리학자 빌헬름 오스트발트(Wilhelm Ostwald)의 저서 『형태들의 조화(*Die Harmonie der Formen*)』(라이프치히, 1922)로, 이 책은 기본적인 형태 이론을 다룬 가장 흥미있는 최초의 시도이다. 그 밖에 보충할 수 있는 다른 것으로는, 파울 클레(Paul Klee)의 『교육학적 스케치북(*Pädagogisches Skizzenbuch*)』인데, 이것은 바우하우스 총서 제2권으로 1925년에 출간되었다. 1956년 출간된, 위르그 슈필러(Jürg Spiller)가 편집한 파울 클레의 『조형예술적인 사고(*Das bildnerische Denken*)』는 오백 페이지가 넘는 양으로 형식 이론과 형태화 이론에 관한 가치있는 수많은 글을 담고 있다. 이 책은 칸딘스키의 글과 마찬가지로 회화의 이론과 실천에 몰두하는 사람이라면 누구에게나 없어서는 안될 책이다. 그 밖에 한스 카이저(Hans Kayser)의 『화성학의 교과서(*Lehrbuchs der Harmonik*)』가 많은 사람들에게 좋은 길잡이가 될 것이며, 게오르그 반톤겔루(Georges Vantongerloo)의 저서 『회화, 조각, 반영(*Paintings, Sculptures, Reflections*)』(뉴욕, 1948)은 새로운 문제점들에 대한 통찰을 가능하게 할 것이다. 이들 저서는 서로 다른 여러 가지 용어로 상이한 사고를 전달하고 있다. 이렇게 볼 때, 언어와 의도는 항상 일치하고 있지 않다는 제한적인 사실이 어느 정도 유효한 셈이다. 다시 말해 이 책에서 독자를 통해 이루어지는 긍정적인 의도의 심사숙고, 즉 지속적이며 비판적인 연구작업은 새로운 인식을 얻을 수 있게 하는 길로 이끌어 갈 것이다.

취리히 1955년, 1959년, 1964년
막스 빌

참고자료

이 참고자료는 칸딘스키가 추상이론의 이해를 돕기 위해 기본개념을 해설한 것으로, 1973년 9월 9일부터 11월 4일까지 빌레펠트 예술관(Kunsthalle Bielefeld)에서 열린 「칸딘스키 작품의 교육적인 전시회(Kandinsky, Didaktischer Ausstellungsteil)」의 카탈로그 일부를 발췌하여 실은 것이다.

기본개념

정신과 물질

이 세계에는 모든 개개 현상이 지닌 공통적인 근원이 있다. 세계는 정신적으로 작용하고 있는 본질의 우주(Kosmos)이다.

인간이 보는 것은 물질이다. 그러나 물질 속에는 추상적이며 창조적인 정신이 숨겨져 있다. 비록 정신의 작용을 경험하고 기술할 수 있다 할지라도 이 정신을 규정하는 것은 불가능한 일이다. 이 정신은 하나의 힘이다. 정신은 모든 것에 파고들어 스며드는 원리로서 물질적이고 정확한 형태로 구체화하려고 안간힘을 쓰고 있다. 정신과 형태, 즉 물질은 무언가 서로 상이한 것이지만, 이들은 너무나도 직접 상호 의존되어 있기 때문에, 모두가 물질인지 아니면 모두가 정신인지 어떤지를 결정할 수조차 없다. 우리가 물질과 정신에서 볼 수 있는 차이점 역시 물질의 단계적인 뉘앙스(Abstufung)로, 또는 정신의 단계적인 뉘앙스로 생각할 수밖에 없다. 결국 이 세계는 하나의 거대한 의문으로, 지식보다는 오히려 예감(豫感)의 길을 통해서만 풀 수 있을 것이다.

물질 속에 은폐되어 있는 정신은 물질을 통해서 가장 내면적인 것, 인간의 영혼에 호소하고 있다. 극소수의 사람만이 정신을 인식하는 데 민감한 감수성과 수용력을 지니고 있다.

물질주의적인 세계관에 대한 비판

물질은 죽은 것이 아니고 또한 영혼이 없는 것도 아니다. 핵물리학의 발견이 이를 증명해 주고 있다. 핵의 붕괴는 완전히 물질주의적인 세계상(世界像)의

붕괴와 같은 것이다.

　이 시대는 주로 물질주의적인 세계관에 의해서 지배되고 있다고 볼 수 있다. 이러한 세계관으로 말미암아 어둠 속을 헤매게 되고, 무지(無知)의 회의에 빠지게 되며, 정신적인 바탕도 흐려지게 된다.

　물질주의적인 세계관은 다음과 같다. 정신을 알아보지 못하고 물질 속에 내재하는 정신의 현존을 부정한다. 인간은 물질적인 부(富)와 육체에만 기여하는 기술적인 진보에 대해서만 관심을 갖고 있다. 그들의 삶은 오직 실제(Praxis)에만 관련되어 있다. 모든 것에 지배적인 경향은 물질적인 부를 쌓아 올리고, 최고도의 '복지(福祉)'에 도달하려는 것이다. 생(生)을 위해 비물질적인 부가 필수불가결하다는 사실은 점점 더 망각되어 가고 있다.

　물질주의적인 세계관의 결과는 다음과 같다. 어떤 참다운 실제적인 생도 없고, 다만 가상의 삶만이 존재할 뿐이다. 인간이 획득하고자 하는 기쁨이나 행복은 좀처럼 없다. 정신적인 부의 원천은 —종교, 학문 그리고 예술— 점점 더 인정받지 못하게 된다. 우리는 이것들이 물질적인 삶에 기여할 수 있도록 노력하고 있다. 참다운 예술은 문명화한 국가의 '생활' 속에는 결여되어 있다. 위기와 퇴폐가 지배적이다. 왜냐하면, 만일 모든 노력이 정신적인 문화 대신 영양가있는 만족스런 생활 조건에만 집중해 있다면, 인간은 음식을 씹어 소화시키는 기계에 불과할 것이기 때문이다. 인간은 완전한 존재가 아니며, 단지 단편적인 반존재(半存在)일 뿐이다.

　물질주의에서 최악의 결과는, 인간이 천지만물의 생을 목적과 방향이 없는 사악한 유희로 간주하게 되는 것이다. 그 결과는 무신앙(無信仰)이라는 절망 상태를 낳는다.

세계 발전

정신과 물질은 상호 대립되어 있다. 이 투쟁은 시간 속에서 이루어진다. 이 투쟁이 세계사(世界史)의 시대를 결정한다. 세계사는 자의로 진행되는 것이 아니며, 목적 없이, 계획 없이 진행되는 것도 아니다. 세계사는 항상 동일한 수준에 머물러 있지 않고, 세계사는 순환적으로 되돌아오지도 않는다. 세계사는 현재와 관련되어 있을 뿐만 아니라, 미래지향적으로 점차 더 확대되는 정신화의 단계를 거쳐 합리적으로 앞으로 나아간다. 진화, 즉 세계가 보다 더 높은 정신적인 고양을 향해 발전해 나가는 것이 세계 발전의 목적이며, 또한 모든 사람의 노력을 통해서 이루어야 할 인간의 가장 중요한 과제이기도 하다.

지속적인 변화, 계속적인 진보는 미래를 향해 상승하는 움직임의 역동성에 해당된다. 낮은 것은 교체되고 한계들은 극복되며, 가치들은 계속 변화하여 정신의 새로운 현현(顯現)들이 계속 일어난다. 하지만 하나의 진리가 다른 하나의 진리와 교체되는 것이 아니라, 하나의 진리는 다른 진리로부터 부단히 발전해 나가는 것이다. ─한 그루의 나무가 자라나듯이 이것은 진리의 유기체적인 성장이다. 마찬가지로 대상 없는 회화도 과거의 예술을 무가치하게 하지는 않는다.

투쟁과 대립은 긍정적으로 이해할 수 있다. 이들은 세계를 이루는 구성요소들이며 세계 진화의 전제이다. 서로 상이한 세계들이 충돌하는 데서, 또 상호간의 투쟁에서 새로운 세계가 이루어지고, 공간음악(Sphärenmusik)의 울림이 수반된다. 이 공간음악은 조화적이긴 하지만, 그러나 이 공간음악 내에서 불협화음이 지양되는 것은 아니며, 오히려 거기에는 극적인 요소가 포함되어 있다.

정신적인 전향

위대한 전향, 즉 물질주의의 사멸(死滅)과 정신적인 각성은, 물론 처음에는 몇몇 사람들에 의해서만 예감되고 감지되었기 때문에 조롱받았지만, 일반적

으로 지배적인 물질주의의 시대에 이미 예고되었다. 새로 시작된 시대는 물질주의의 시대를 극복한 위대한 정신적인 시대이다. 이러한 발전은 부단히 앞으로 나아간다. 정신적인 전환의 징조는 가장 민감한 지진계(地震計)인 문학 · 음악 · 미술에서 먼저 눈에 띄게 나타났다. 이러한 '부활'이 지닌 예비적인 힘들 중의 하나가 자유로운 예술이다.

정신적인 것의 시대는 19세기의 모든 현상과 개별 영역들이 분산된 후 모든 영역(자연 · 예술 · 학문 · 정치)의 거대한 우주적 연관성과 현상들 상호간의 모든 유대관계를 예감하게 했고, 또 밝혀 주었다. 이 시각은 자연이라는 물질적인 외면으로부터 정신적인 내면으로 전향하게 된다. 물질주의적인 분석의 시대 후에 종합의 시대가 뒤따르는 것이다.

내적인 생과 외적인 생

이원론적(二元論的)인 세계관으로부터 내적인 것과 외적인 것의 구분이 생겨난다. 내적인 생과 외적인 생은 자연 전체와 인간을 둘러싸고 있는 세계를 포함하고 있다. 세계의 사물을 처음 바라볼 때 우리는 다만 외적인 것만을 볼 뿐이다. 외적인 것은 물질에 고착되어 있으며, 우연성의 지배를 받고 있다. 오직 내적인 것만이 본질적인바, 이는 내적인 것이 사물의 본질을 현현하기 때문이다. 따라서 물질적인 부의 향유와 추구 및 당면한 현실의 생을 외적 합목적적으로 수행하는 데에 몰두함을 과소평가하게 되고, 추상적이고 학문적인 사고가 더 앞선다고 여기는 생에서는, 그 실질적인 면에 대해 거부하며 영혼이 박탈당한 삶의 내용을 무시하게 되는 결과가 생겨나게 된다.

내면성 · 영혼 등은 정신에, 외면성은 물질에 속하는 것이나, 인간의 영혼은 비물질적인 것을 갈망하며 추구한다.

정신적인 것은 분석적으로 연구될 수 없으며, 이것은 다만 예감되고 체험될 뿐이다.

내적인 울림

모든 사물의 비밀스러운 영혼을 체험하는 것을 내적인 시선이라 부른다. 이 시선은 딱딱한 껍질을 통해, 즉 외적인 형태를 통해 사물의 내적인 것으로 침투해들며, 모든 감각을 가지고 내적인 숨소리를 수용하게 된다. 이러한 고동이 물질의 삶을 위한 하나의 징표이다. '죽은' 물질이 살아서 몸을 떨게 되는 것이다. 세계가 전체적인 것으로 울려 퍼지듯이, 어떤 임의의 사물, 즉 그것이 점이건 선이건 담배꽁초이건 바지의 단춧구멍이건 그 무엇이건 간에, 그것은 그 자신의 고유한 내적인 울림을 지니고 있다. 왜냐하면 그것은 생명있는, 울리는 우주의 통일성에 소속되어 있기 때문이다. 개개 사물의 내적인 목소리는 고립되어 울리는 것이 아니라, 공간음악으로서 조화를 이루며 함께 울린다.

인간의 영혼은 내적인 울림을, 사물의 영혼을 감응할 수 있다. 이 울림을 들을 수 있으면, 그에겐 사물의 본질이 현현된다. 사물은 그에게 그들의 얼굴을 보여주고 인간 영혼의 마지막 목적으로, 즉 인식으로 그를 이끌어 간다. 사물의 내적인 울림은 영혼적인 진동(Vibration), 즉 심원(深遠)을 건드리는 정서의 동요를 생산해낸다. 여기서 연상을 통해서 자극이 어느 정도 정서의 동요와 관여해 있는가는 알 수 없다. 이 진동 상태는 무엇이라고 규정할 수는 없지만, 무언가 결정적인 것으로 체험된다. 이 진동의 울림은 대상들이 인간에 미치는 근본적인, 감정에 따른 초감각적인 작용의 원인이기도 하다. 동시에 이 진동은 대상과 관찰자 사이의 소통을 가능하게 하는 매개물이기도 하다. 순수한 내적 울림을 들을 수 있게 하는 전제조건은 인간의 드높은 발전단계이며, 또한 사물을 실용적이고 합목적적인 것으로부터 해방시키는 것이며, 그들이 지닌 연관성으로부터 그들을 풀어내는 것이다. 이렇게 볼 때 형태는 하나의 사물을 표시하고 있는 것이 아니라, 형태 자체가 현상계(現象界)에서 하나의 사물로 나타나고 있는 것이다.

예술가

예술가는 사물의 내적인 울림을 감지하고, 그것을 예술작품 속에 구현할 수

있는 특수한 능력을 지닌 사람이다. 예술가를 둘러싸고 있는 사물의 외적인 생과 내적인 생은 예술가가 구현하는 예술의 원천이다. 세계와 영혼, 현실과 꿈의 두 영역은 억압받아서는 안 된다. 예술가는 바깥 세계의 인상(印象)으로 영양을 섭취하고 그것들에 의해서 자극받고 동요되며, 사물의 내적인 울림을 듣고 그 울림을 구체적으로 나타낼 수 있다.

예술가는 외적인 것에서 내적인 것을 찾는 사람이며, 또한 비물질적인 분야를 탐구하는 사람이다. 아무런 불안이나 두려움 없이 그는 물질(Materie)을 실험해 본다. 그는 사물의 내적인 속성(Natur)에 파고들어 그것을 인식하기 위해 분투한다. 다만 그의 불행은 자신이 열망하는 것을 형태로 남김없이 완벽하게 표현할 수 없음을 실감하는 것이다. 그는 사물의 본질을 보고 그것을 인간에게 나타내 주며, 이렇게 함으로써 그는 인간의 영혼을 전율하게 한다. 그렇기 때문에 그는 진리의 예고자가 된다. 그는 정신적인 것에 굶주린 영혼에게 먹이를 공급해 주는 것이다.

예술가는 세계의 내적인 것을 인식하고 구체화함으로써, 정신적 미래지향적 세계의 구성 작업에 동참하며, 정신적인 고양을 갈구하는 작업에서, 즉 새롭고 정신적인 영역을 형성하는 데 중요한 역할을 한다. 예술은 자기 나름대로 작용하고 있지만, 당면한 실재의 생(das aktuelle Leben)에 이바지하지 않는다. 왜냐하면 예술은 이 실재적 삶의 위에 존재하기 때문이다. 예술가는 정신적인 고양을 위해 기여할 수 있기 전에, 그 스스로를 교육해야 하고, 자신의 영혼을 발전시키고 심화시켜야 한다. 예술가가 미치는 영향은 현재에 파급될 뿐만 아니라 특히 미래에 관여하기 때문에, 그는 현존하는 세계의 내적인 것을 표상화하며, 또한 세계의 원리를 인식함으로써 새로운 세계의 무한한 영역을 자신의 그림으로 창조해낼 수 있는 능력을 갖게 된다.

작품을 창작한다는 것은 세계의 창조이다.

예술

예술은 피상적인 향유와 오락적인 기분전환에 기여해서는 안 된다. 예술은 정신의 세계에 속한다. 작품의 원천은 정신이다. 작품은, 그것이 인간의 감각에 통용될 수 있게 구체적으로 형상화하기 이전에 이미 추상적으로 존재한다. 예술은 여러 가지 측면에서 종교와 유사하다. 왜냐하면 예술 속에서도 역시 정신이, 즉 진리가 반짝이고 있기 때문이다. 이러한 진리는 정적(靜的)인 것이 아니라 동적(動的)인 것이다.

모든 예술작품 하나하나는, 우주가 생성되듯이 경이로운 국면이나 서로 상이한 세계들이 요란하게 부딪침으로써 생성된다. 한 작품의 생성은 우주적인 성격을 지니고 있다. 예술작품은 실제로 살아 있는 조형적인 유기체(ein plastischer Organismus)이다. 생의 고동소리는 작품 속에서 울리고 있다. 작품은 그 자체에서 빛을 발하고 있고 ―이 세계의 모든 대상들과 마찬가지로― 고유한 내적 울림을 지니고 있지만, 이 울림은 대부분의 사람들에게는 은폐되어 있다. 작품은 참되고 위대하고 자유롭다. 작품은 예술가에 의해 신비로운 방식으로 생성된다. 작품은 고유한 자신의 생명을 얻어 개성적인 것(Persönlichkeit)이 되고, 자립적 정신적으로 호흡하는 주체(主體)가 되며, 물질적으로 실재하는 생을 영유(永有)하는 하나의 존재(Wesen)가 된다. 작품은 새로운 발견들을 현현시키며, 우리를 둘러싸고 있는 사물의 내적인 것을 통찰하게 할 뿐 아니라, 우주적인 법칙을 발견해서 보여주고, 지금까지 알려지지 않은 새로운 세계로 우리를 유혹해 간다.

예술은 부질없이 사라져 가는 사물을 아무런 목적 없이 창조하는 것이 아니라 목적이 있는 힘이며, 인간의 영혼을 발전시키고 심화시킨다. 곧 인간성을 정신화하고 정신적인 분위기를 창조하는 데 기여하는 힘이다.

우리는 다음과 같은 경우에 하나의 예술작품에 대해서 말할 수 있겠는데, 즉 그것은 내적으로 생명이 있어야 하고, 작품의 울림을 생산해내기 위해서

모든 구성요소와 그 형태가 필수적일 때, 그리고 이 작품이 내적으로 울려 퍼져야 할 때이다. 작품의 가치는 표현형식의 다양성, 즉 내용의 풍부함, 표현의 힘, 그리고 정확성에 있다.

색채와 형태의 아름다움만을 추구함으로써 예술이 충족될 수는 없다.

예술은 그 특유의 형식으로, 영혼을 위해 이 형식으로만 획득할 수 있는 매일의 양식이 되는, 그런 사물들에 관해 우리의 영혼을 향해 호소하는 언어이다. 예술의 언어는 그 어떤 것으로도 대치될 수 없다.

예술은 정신과 마찬가지로 무언가 절대적인 것이다. 정신과 마찬가지로 예술은 도처에 존재하며, 시간이나 공간에 지배되지 않는다. 예술은 모든 인류·민족·시대를 거쳐 간다. 순수하고 영원히 예술적인 것은 하나의 힘이다. 예술가의 주관적인 표현과 한 시대 또는 한 민족의 예술이 지닌 주관적인 표현의 배후에서 예술은 무언가 순수하고 객관적이며 절대적인 것으로 나타난다. 예를 들어 이집트의 조각이 오늘날까지도 우리에게 감동을 주는 것은, 그 밖에 어떻게 달리 설명될 수 없다. 순수한 예술적인 것은 앞으로 밀고 나가는 힘으로, 이것은 항상 동일하게 머무른 채 계속해서 다시 새로운 법칙을 창조하며, 낡은 법칙을 파기한다. 예술은 객관적인 어떤 것으로서, 그때그때 상이한 주관적인 형태로 스스로를 표현하려고 한다. 예술과 예술의 발전은 시대적 주관적인 것 내에서, 영원하고 객관적인 것을 지속적으로 표현하는 것이다. 그러나 예술의 지속적인 변화 과정에서 볼 때, 예술도 역시 객관적인 것이 주관적인 것에 대항하는 항구적인 투쟁임을 증명하고 있다. 현대 예술가의 목적은, 가능한 한 순수한 회화를 창조하는 것, 즉 가능한 한 현대에 맞게, 또 미래지향적으로 영원하고 예술가적인 것을 각인(刻印)할 수 있어야 하는 것이다. 이와 같이 순수하고 추상적이며 절대적인 예술은 현대의 예술일 뿐만 아니라 미래의 예술이기도 하다.

진보적인 예술의 적들

대부분의 인간은 예술가의 언어를 들을 수 없다. 문외한에게는 예술이나 학문에 대한 문제들이 낯설다. 이것들은 그들의 실제적인 삶의 밖에 있는 것이며, 그 결과 극단적인 특수화와 물질주의가 생겨난다. 물질주의적으로 사고하는 인간은 예술의 정신적인 것에 대해서는 무지하다. 그는 순간에만 집착하여 살고, 정신적인 미래를 위한 어떤 감각기관도 지니고 있지 않으며, 따라서 사실에 있어서는 시대에 뒤떨어진다. 그는 미래의 적(敵)이며, 진보를 무언가 나쁜 것이라 여겨 증오하고, 정신적인 고양을 제지하려고 한다. 이에 반해 참다운 예술은 진보적이다. 예술이 바로 이러한 것이기 때문에, 삶은 더이상 예술을 추종할 수 없다. 예술이 삶에 대한 유대관계를 상실해 버린 것이아니라, 전반적으로 인류가 그 유대성을 상실한 것이다.

그러나 새로운 방향의 예술은 스스로 자긍하는 '영원한' 기본법칙을 위협하고 파괴하기 때문에, 이 새로운 방향의 예술은 언제나 거부되고 무정부적이다. 예술가는 사기꾼이나 정신병원에 들어갈 사람으로 여겨진다. 일반적으로 사람들은 자유롭게 뻗어 나가는 정신의 궤도에, 그리고 정신의 자유에대해 불안을 지니고 있다. 따라서 정신에 대한 이러한 무감각으로 말미암아모든 새로운 가치는 적대시되고, 조소와 비방을 겪으면서도 쟁취하지 않으면안 되는 결과를 초래한다. 그렇기 때문에 예술의 새로운 형식들은 일반적으로 수용되지 않는다. 왜냐하면 인간의 눈은 새로운 예술형태에 시선을 돌리는 데 시간을 요하기 때문이다.〔'시각의 보수주의(Augenkonservatismus)'〕

예술작품의 감지

관찰자에게는 보고 느끼는 데에서 예술가와 유사한 섬세한 감수성이 요청된다. 이것은 시각적인 울림, 특히 가냘픈 울림을 들을 수 있으며, 이를 통해 동요될 수 있는 능력과 준비자세를 의미한다. 감정, 즉 체험능력은 예술을 이해하기 위해서 무조건 필수적이다. 내적인 울림이 감지될 때라야 비로소 객관적인 감상과 학문적인 분석에 이르는 과정이 이루어질 수 있다.

텅 빈 벽을 체험할 수 있는 사람이야말로 회화적인 작품을 체험하기 위한 준비가 가장 잘 되어 있다고 볼 수 있다. 이 텅 빈 벽이란 바로 이차원적인, 흠 잡을 데 없이 편편한, 수직적인, 균형 잡힌, '침묵하는', 숭고한, 자기주장을 하는, 자체 내에 돌아와 있는, 외부와 경계지어진, 외부로 빛을 뿜어내고 있는 벽이다.

회화는 모든 오감(五感)에 의해서 감지된다. [공감적인 표현(Synästhesie)] 감각기관이 반응하게 되면, 다른 것들도 함께 울리게 된다. 오늘날의 감상자는 진동(Vibration)의 능력이 거의 없다. 그는 예술작품 속에서 초상화와 같이 실질적인 목적에 기여하는 순수한 자연모방이나 예술가를 통해서 해설된, 또는 표현과 분위기를 목적으로 하는 자연모방을 찾는다. 물질주의적 시대는, 그림 자체의 내적 생을 느끼거나 그림 자체가 직접 스스로에게 작용하도록 하기 위해 그저 단순하게 그림을 대하는 감상자의 유형을 낳고 있지 않다.

대상과 회화를 동시에 본다는 것은 특히 어려운 일이다. 이것은 타고난 감정에서 흘러나오는 능력이다. 그렇기 때문에 비구상적(非具象的)인 예술은 순수하게 회화적인 형태의 내적 체험을 특히 더 많이 요청하고 있다.

형식과 내용

형식과 내용은, 이들이 비록 아주 밀접하게 상호 관련되고 또 의존되어 있다 할지라도 서로 구분되어 있다. 형식은 정신의 물질적인 구조이다. 그러나 가장 중요한 것은 형식(즉 물질)이 아니라, 내용(즉 정신)이다.

모든 외적인 것은 자체 내에 내적인 것을 담고 있다. 어떤 형식이든지 간에 어떤 내용을 지니고 있다. 비록 중요하지 않게 작용하고 있다 하더라도 무언가 아무것도 말하고 있지 않은 형식이란 없다. 어떤 형식이든지 말을 하고 있다. 예술가의 과제는 형태들을 분명한 언어가 되게 하고, 이로써 내용을 표현으로 가져오는 것이다.

내용이란, 스스로 나타날 수 있기 위해서 물질적인 수단을 사용하는, 무언가 추상적으로 미리 주어진 것이라고 파악할 수 있다. 내용들은 영원하고 절대적이며 예술가에 의해서 각인된다. 이에 반해 예술가에 연결된 형식들은 유한하며 상대적이다. 그렇기 때문에 형식들이 지닌 상이성은 각기 제 나름대로의 정당성을 지니고 있다.

형식은 규정이며, 한계짓기(Abrenzung)이다. 형식은 내용을 가장 풍성한 표현으로 나타낼 때, 그리고 내적인 필연성에서 비롯되었을 때 그지없이 합목적적이다.

자연과 예술

세계는 우주적인 법칙에 의해서 작용하는 전체(Ganzheit)이다. 눈에 보이는 자연과 그것의 대상(구조물—역자)은 총체적인 자연의 한 부분에 불과하다.

세계는 두 가지 영역, 즉 삶의 실재성(Realität)과 비실재성으로 성립된다. —물질과 정신, 일상적인 현실(Wirklichkeit)과 꿈, 눈에 보이는 것과 눈에 보이지 않는 것 등이 그것이다. 자연과 예술 또한 이러한 두 가지의 대립이다. 예술은 사실적이고 구체적인 세계로서 자연 곁에 나타난다. 자연과 예술은 동등하게 크고 똑같이 강한, 서로 경쟁하고 있는 두 개의 세계요소이며, 또한 이들은 양쪽 모두 동등한 권리를 지닌 것으로 인정되고 향유되어야 한다. 그러나 예술은 자연보다 더 상위에 위치한다.

외적인 세계 이외에 또 하나의 새로운 세계, 정신적인 자연의 예술세계가 창조된다. 이 외적 세계와 똑같이 새로운 세계 역시 실재적인 것이다. 그러나 이 양쪽 영역이 합쳐져야 비로소 전체를, 즉 세계를 이룬다. 생과 예술은 함께 소속된다. 생의 영역은 그 자체로만 유효성을 가져서는 안 된다.

예술가는 자연의 외적인 것을 모방하는 것이 아니라 조형예술적(bildner-

isch)인 수단으로 자연의 내적 가치를 다시 부여해야 한다. 정신적인 것의 원천인 자연과의 유대는 유지되어야만 하고, 이것은 회화에서 그저 단순히 장식적인 겉치레를 피하기 위해서라도 유지되어야 한다.

자연과 추상예술

자연에 대해서 스스로를 해방하는 것이 예술의 목적이다. 예술가는 대상 (Objekt)으로부터 해방된다. 왜냐하면 대상이 순수회화적인 방법만으로 표현하는 것을 방해하기 때문이다. 따라서 예술가는 아무것도 모방하지 않고, 또 어떤 목적에 기여하지도 않는 추상적인 형태를 찾아낸다. 자연주의적인 작품에서는 모든 부분들이 이미 실재하고 있는 세계를 통해 나타나고, 예술가적인 표현의 구속으로 변형되고 있다. 이에 반해 추상예술은 대상과 대상이 잘 나타나도록 다듬는 것을 거부하며, 스스로 표현양식을 만들어낸다. 이 형태들은, 물질적인 것에 의해 오염된 자연 형태보다 훨씬 더 분명하게 내적인 울림을 표현하는 데 적합하다. 이들은 자연이라는 외양 아래서 본질, 즉 사물의 내용을 느낄 수 있게 한다.

예술의 해방이란 자연으로부터 완전히 자유로워지는 것을 뜻하지는 않는다. 추상적인 예술에서는 자연과의 연관성이 오히려 지대하고 강렬하지만, 이 연관성은 사실 더 이면적으로 감추어져 있을 뿐이다. 추상적인 예술은 이른바 자연의 표피로부터 벗어나지만, 우주적인 법칙인 자연법칙을 떠나지는 않는다. 이들 법칙은 예술가에 의해서 바깥으로부터 인지되는 것이 아니라, 무의식적으로 체험되는 것이다. 이와 같이 예술과 자연은 상호 밀접하게 유대를 맺고 있으며, 내적으로 연결되어 있다. 추상예술은 자연 형태 없이 이루어질 수 있지만 역시 자연의 법칙 아래 놓여 있다. 예술은 스스로의 법칙에 기꺼이 순응하고 있다.

예술가에 의해서 발견된 우주를 지배하는 자연의 법칙은 추상적인 그림의 구조(Aufbau)를 결정한다. 이와 같이 예술은 자연과 마찬가지로 상반되는 대

립물을 가지고 작업해 나간다. 어떤 추상적인 그림이든지 간에 그 개개는 하나의 소우주이다. 따라서 예술은 자연법칙의 반사(Abglanz)일 뿐 아니라, 또한 어떤 예술작품이든지 간에 결코 존재하지 않았던 하나의 새로운 세계를 창조한다. 모든 예술작품은 하나의 새로운 발견이다. 이미 알려진 세계와 더불어 지금까지 알려지지 않았던 세계가 나타난다.

사실화와 추상화

예술가가 추구해야 하는 예술의 목적은, 전 세계를 보이는 그대로, 즉 그 내적 울림을 미화하거나 다르게 해설하지 않고, 또 약화시키거나 더럽히지 않고 이 울림을 그대로 감지하고 표현하는 것이다.

이것은 두 가지 형태로, 즉 사실화(寫實畵)와 추상화(抽象畵)의 형식으로 일어날 수 있다.(위대한 사실적인 것과 위대한 추상적인 것) 사실화에서는 대상적인 것(das Gegenständliche)이 전면에 대두되고, 추상화에서는 예술적인 것, 즉 예술적 수단이 전면에 대두된다. 사실화의 표현양식에서 예술가는 그림에서 표면상의 예술적 표현을 배제하고 구체적이고 사실적인 대상을 '비예술적'으로 단순히 재현함으로써 작품의 내용을 형상화하고자 한다. 이에 반해 추상화하는 표현양식에서는 예술가가 대상적인 것을 외관상으로 완전히 배제시키고, 작품의 내용을 비예술적인 형태로 형상화하기 위해서 형태와 색채를 일차적인 단순한 요소로 삼고자 노력한다. 여기선 대상의 외적인 표피가 아니라 그 생(본질—역자), 즉 그 내적인 울림이 오히려 더 중요하다.

사실화와 추상화의 양쪽 길은 모두 그 목적에 도달한다. 이들 양쪽 사이에는 추상적인 것과 사실적인 것이 서로 어울려 울리는 다양한 콤비네이션이 있다. 초창기 특히 이상주의에서는 양쪽이 서로 연결되어 있었지만, 이제 이들은 각기 독립적인 입장으로 자립적으로 존속한다. 추상적인 예술이 초창기의 예술을 무용한 것이라고 보지 않는 데서, 예술은 고유하고 자명한 하나의 분기점을 이루고 있다. 이 또 하나의 분기점은 구체적 예술과 마찬가지로 동

일한 근원에서 자라나고 있다.

'추상적'이란 개념의 적용은, 이것이 충분하게 무언가를 지적해 말하지 않고 불가시적(不可視的, unanschaulich)이며, 무언가 부정적인 울림을 지니고 있기 때문에 불분명하고 혼란스럽다. '절대적'이란 개념도 이보다 더 나을 것이 없다. '비구상적(gegenstandslos)'이란 개념의 적용 역시 세련되지 못하다. 왜냐하면 이 개념이 지나치게 부정형성(不定型性)에 의해서 규정되고 있기 때문이다. 대상이 말살되지만, 그렇다고 이 자리에 그 대신 나타나는 것은 아무것도 없다. 실제적으로 사용할 수 있고 더 적합하게 들어맞는 개념표시는 '사실적'인 그리고 '구체(konkret)'인 예술이다.

추상회화의 수단과 내용

형태요소들은 하나의 표현을 지니고 있다. 이것은 즐겁고 슬프고 합목적적이고 침잠하는, 또는 고집 센 것일 수 있다. 이것은 또한 무언가를 표시하는 형태들에도 해당된다. 이 형태들은 무언가를 표시하는데, 예를 들어 알파벳으로 표시하며, 동시에 하나의 특정한 소리를 표시하기 위한 그 목적과는 무관하게 하나의 표현을 지니고 있다. 이것은 부분적인 형태에서나 전체적인 형태에서나 다 마찬가지다. 형태의 본질은 그 효과작용에서 인식될 수 있다. 하나의 글자를 합목적적인 기호로 본다면 우리는 이것의 외적인 효과작용을 체험할 수 있고, 또 그것의 형태를 무언가 자립적인 다른 모든 것과 무관한 독립적인 것으로 간주한다면, 우리는 그 내적 효과, 즉 내적인 울림을 알아들을 수 있을 것이다.

엄격하고 단순하며 기하학적인 형태들 이외에도, 수학적인 연관성을 지니고 있지 않으나 그림에 적용할 수 있는 자유롭고 아주 복잡한 형태들도 수없이 많다. 이러한 형태들은 예술가에 의해서 발견되고 또한 창조된다. 예술가는 거대한 형태의 보고(寶庫)로부터 한 작품을 위해서 그때그때 필요한 형태를 자유롭게 선택한다.

형태의 고안이 예술가의 창조 행위인 것은 아니다. 오히려 형태들은 예술가에게서 스스로 생겨난다. 형태들은 예술가의 눈앞에 이미 완성되어 서 있다. 그의 과제는 자신의 상상력의 고삐를 늦췄다 풀었다 하면서 자신의 작업 과정에 의식(意識)의 요소를 부여하는 것이다.

적합한 형태와 부적합한 형태를 구분한다는 것은 있을 수 없다. 왜냐하면 모든 형태들은 근본적으로 동일한 가치를 지니고 있기 때문이다. 모든 형태들은 추상적인 국가의 동등한 권리를 지닌 시민이다. 모든 형태는 고유성을 지닌 정신적인 본질로서 특성이 있고 살아 있으며, 울림과 표현이 풍부하다. 다른 형태와 조합될 때 비록 그 핵심에는 아무런 변화가 없지만, 형태의 본질은 그때그때의 위치에 따라 구별되고 뉘앙스를 얻게 된다. 어떤 형태든지 연운(煙雲)처럼 민감하다. 이들 형태의 어느 한 부분이 눈에 띄지 않을 정도로 미세하게 이동한다 할지라도 그 형태는 본질적으로 변화한다.

자연에 의해서 또는 인간의 손에 의해서 생성되었든 어떻든 간에 모든 대상은 고유한 생명을 지닌 본질이기 때문에, 이들은 인간에게 영향을 미친다. 추상적인 형태들도 이와 마찬가지이다. 콤비네이션의 가능성은 수없이 다양하고, 따라서 그 효과작용도 다양하다. 형태들이 미치는 영향은 고정된 것이 아니라, 오히려 하나의 형태는 여러 사람들에게서 서로 상이하게 작용할 수 있다.

추상예술의 내용은 이야기하는 듯한 문학적인 유형도 아니고, 대상을 그대로 옮기는 듯한 재현예술도 아니다. 표현된 것과 표현하는 방식은 일치한다. 내용은 순수 회화적인 요소를 통해 일어난 자극의 총합이다. 즉 극적인 것, 폭발, 충돌, 실의(失意), 터져 나옴, 진동, 분산, 카타스트로프(catastrophe), 균형의 상실, 부활의 예감, 냉담함, 정지, 과열상태, 은폐성, 서늘함, 달콤함, 또는 외적인 분산에 의해서 생겨나는 내적인 견제 유지, 해소와 파괴에 의한 결합, 정중동(靜中動), 동중정(動中靜).

색채의 적용

색채는 인간의 육체 전체에 영향을 미치는 초인간적인 힘이다. 색채는 살아 있는 본질이다. 색채는 미(美)를 통해 우리의 눈을 매혹시킬 수 있다. 색채는 기쁨·만족·안정, 또한 자극을 전달할 수 있다. 색채는 심적(心的)인 효과와 체험을 불러일으키는 것이다. 색채는 인간의 영혼에 직접 영향을 미치는 수 단이다. 색채는 촉각이며, 작업하는 연장의 눈이며, 피아노의 영혼이다.

형태와 색채는 추상적인 그림을 만들어내는 두 가지 요소이다. 이들은 상 호 조건부적이다. 형태는 색채의 효과에 영향을 미치고, 색채는 형태의 효과 에 영향을 미친다. 형태는 색채의 효과를 상승시킬 수도 있지만, 또한 약화시 킬 수도 있다.(그 반대의 작용도 가능하다) 색채 덩어리(Farbfleck)는 외적인 확대와 상승을 통해서 그 강도를 상실할 수도 있다. 색채의 특히 큰 움직임 은, 이 움직임을 저지시킴으로써 생겨날 수도 있다. 이 힘은 대조에 의해서 강화될 수도 있다.

제삼차원

자연주의의 그림은 환영적인 공간에 시선을 돌리게끔 한다. 대상적인 것을 추상화하게 되면, 제삼차원이 기호적인 것(Zeichnerische)과 회화적인 것에서 배제되어 버리는 어쩔 수 없는 결과가 초래된다. 그러나 예술가는 '그림'을 회화로써 면 위에 담으려고 노력하지 않으면 안 된다.

따라서 추상화에 이르는 과정에서의 발전은 다음과 같은 불리한 결과를 낳 는다. 물질적인 화면의 사실적인 면이 채색된 면으로 보이게 되고, 그리하여 그림이 평면적으로 보이며, 어떤 장식적인 모습을 띠게 되는 위험이 생겨난 다. 그림을 물질적인 것으로부터 해방시키려는 예술가의 노력은, 결과적으로 채색된 화면이라는 물질적인 화면 앞에서 상상한 어떤 관념적인, 즉 비물질 적인 화면(eine ideelle Fläche)으로 그림을 옮겨 가게 하는 시도를 낳았다. 한 폭의 추상화에서 평면적이고 장식적인 인상이 나타나지 않게 하기 위해서,

관념적인 면에 삼차원적인 즉 환영적이지 않은(nicht-illusionistische) 공간성을 부여하는 것이 예술가의 목적이다. 이것을 실현할 수 있는 수단은 중복, 선의 굵기, 면 위에서의 형태들의 배치, 색채의 선택 등이다.

콤포지션

콤포지션은 한 작품의 모든 부분들이 지닌 표현의 내적 기능을 조직화한 총체이다. 이것은 내적인 필연성의 원리에 따른다. 즉 그림의 형태들과 그 조합 등이 감상자의 영혼에 접촉해 동요시킬 수 있는 위치에 처해 있을 때 이루어진다.

콤포지션을 관찰할 때 다음과 같은 두 가지 사항을 고려할 필요가 있다.
1. 전체적인 그림의 콤포지션.
2. 여러 가지 다양하게 조합된 형태들이 상호 관련되고, 전체적인 콤포지션에 어떤 식으로 소속되어 있는가 하는 그 유형.

관찰자 역시 작품을 분석할 때는 위 두 가지 사항을 염두에 두어야 할 것이다. 첫번째 분석에서는 그 스스로로부터 유출되고 구분되는 복잡한 일차적인 요소들을 정확히 규정하는 것이 중요한데, 이들 요소는 다른 요소들과 분리하여 관찰해야 할 것이다. 두번째 분석에서는 일단 분리하여 연구된 현상에서 그 상호간의 연관성을 감지하는 것, 한 작품 내에서 이러한 요소들을 정리해 주는 가능한 법칙을 확인하는 것이 중요하다.

콤포지션에는 단순한 것과 복잡한 것이 있다. 단순한 콤포지션에서는 형태들이 선명하게 드러난다. 이것은 멜로디적인 형태의 콤포지션이다. 이에 반해 복잡한 콤포지션은 보다 더 많은 형태로 이루어지는데, 이들 형태는 분명한 또는 은폐된 주된 형태에 지배되고 있다. 이것은 심포니적인 형태의 콤포지션이다. 추상적인 회화는 심포니 음악에 병행하는 유형이 되어야 할 것이다.

예술의 종합

모든 예술은 근원에서 비롯한다. 이것은 동일한 정신의 유출(Emanation)이다. 모든 예술은 그 근본에서는 하나이다. 그러나 예술은 19세기에 접어들면서 다양하게 분류되었고, 이제는 서로 어떠한 연결도 갖고 있지 않은 것 같다. 현재에는, 특히 미래에는 예술들의 종합—기념비적인 예술—에 이르고, 또한 더 나아가 예술과 학문의 종합에 도달해야 하는 과제가 주어져 있다. 예술가, 곧 이 증인은 모두가 갈망하는 종합의 출발선에 서 있으며, 힘을 합하여 이 과제에 협력해야 할 것이다.

이러한 종합에 선행하는 것은 현대예술의 자각(Selbstbesinnung)이며, 자기 고유의 목적과 탐구이자, 표현수단과 표현 가능성의 탐구이다. 동시에 이러한 목적에 대한 자연스럽고 활발한 관심은 다른 예술분야, 무엇보다도 특히 음악에서의 표현수단과 표현 가능성이 함께 어울려야 한다. 음악·연극·무용에서 볼 때, 어떤 하나의 의미(Sinn)만이 심금을 울리고 흥미를 일깨우지 않는다는 사실은 분명하기 때문이다.

음악과 추상적인 예술

관례적인 회화에 비해 음악은 직접적으로 표현하고, 정신적인 것을 직접 표상화하는 데 적합하다. 음악은 —무용과 마찬가지로— 일상적인 것이 아니며, 실용적인 것과 합목적적인 것에 지배되지 않는다. 음악은 자신의 수단을, 자연현상의 표현을 위해서가 아니라 예술가의 영혼의 삶을 표현하는 방법으로서, 음악적인 소리의 자립적인 생명을 창조하기 위해 사용한다. 음악가가 닭 울음소리를 사용하지 않고서도 해돋이에 대한 자신의 느낌을 재생할 수 있듯이, 화가도 자신이 느낀 아침에 대한 인상을 표현하기 위해 순수 회화적인 수단을 지니고 있어야 한다. 음악이 자연으로부터 완전히 해방되어 있듯이, 회화 역시 자연으로부터 해방되어야 하며, 리듬·반복·음색·가락과 같은 음악의 요소들이 구상화의 매개체로 사용되는 것처럼, 회화도 음악과 유사한 예술이 되어야 한다.

직관과 성찰

직관과 성찰은 예술가의 필수적인 두 가지 태도이다. 그러나 지금까지 성찰·이성·정신력에 지나치게 의미를 부여해 왔기 때문에, 이제는 그에 반해 직관·감정·마음의 중요성을 특히 강조하지 않으면 안 된다. 직관은 모든 예술가의 원천이다.

여러 가지 이유에서 직관은 창작과정에서 대단히 중요하다. 그렇기 때문에 특히 예술은 감정에서 비롯되지 않으면 안 된다. 지적(知的)인 작업만으로는 어떤 예술도 창조할 수 없다. 또한 직관 하나만으로도 안 된다는 사실을 우리의 경험이 가르쳐 주고 있다. 회화는 수리적(數理的)인 계산(Berechnung)으로부터 벗어나고 있다. 색채는 가장 미세한 부분, 그 궁극적인 차이점에 이르기까지 완벽하게 측정할 수는 없다. 왜냐하면 이것은 감정을 통해서만, 즉 직관을 통해서만 발견할 수 있기 때문이다.

머리(의식의 계기, 성찰)와 심장(무의식의 계기, 직관) 사이의 균형이 창조의 법칙이며, 따라서 이것이 예술작업의 바탕이 되어야 한다. 창작의 길은 종합(Synthese)의 길이다. 감정과 머리, 직관과 계산이 서로 견제하면서 작용하고 있기 때문이다. 예술가는 다른 모든 사람들과 마찬가지로 자신의 지식을 근거로, 자신의 사고력과 직관을 수단으로 창조하고 있다. 이 점에서 예술가는 다른 모든 창조적인 인간과 구분될 수 없다. 감정과 학문의 조합으로부터 참다운 형태가 생겨난다. 감정(역시 한계 감정 또는 예술가다운 재치라고 표시할 수 있는)은 두뇌를 바로잡는다. 이성(理性)은 이차적인 요소로서 작품의 생성에 관여하고 있다. '감정이 없는' 머리는 '머리 없는' 감정보다 더 나쁘다. 그렇기 때문에 예술가의 교육을 받지 않은 화가에게도, 심지어 어린이에게도, 내적인 울림의 무언가를 표현할 수 있는 능력이 있다고 볼 수 있다.

감정 영역에서 관찰과 경험을 확장하기 위해서는 실험이 필수적이다. 화가의 화면은 곧 이러한 실험의 장(場)이다. 반면에 '순수한' 예술은 정확한 학

문적인 기초를 필요로 한다. 왜냐하면 직관적인 요소를 일방적으로 강조하고 또 이와 관련해 생겨나는 '무목적성'은 진정한 예술을 충전시킬 수 없기 때문이다.

내적인 명령

하나의 형태는 하나의 내용을 적합하게 표현해야 한다. 내적인 목소리, 내적인 지시는 어떤 형태가 올바르고 어떤 형태가 그릇된 것인가를 결정해 준다. 예술가는 정언적(定言的)인 명령의 목소리에, 즉 예술가가 그 앞에 복종해야 하고 또 그의 종이 되어야 하는 주인의 목소리에 순종해야 한다.

일단 무의식적인 것에서 출발해 구체적으로 그림을 그려 나가는 과정에서 작품의 목적이 비로소 뚜렷이 나타나기 때문에, 예술가는 그의 손이 내적인 목소리에 따라 움직이도록 해야 한다. 이 내적인 목소리는 종종 이성에 반해 올바른 것을 스스로 만들어 나간다. 왜냐하면 참다운 예술작품은 설명할 수 없을 만큼 비밀스럽게 생성되기 때문이다. 예술적인 것이 살아 움직이면, 사고나 이론의 뒷받침을 필요로 하지 않는다.

예술에서는 실천이 결코 이론보다 선행해서는 안 되고, 실천이 이론을 야기시켜야 한다. 실천은 특히 예술적으로 올바른 것에 대한 감정에 의해서 규정된다. 자연의 목소리에 귀를 기울임, 그러한 순종이 예술가에는 최상의 행복이다.

예술의 자유와 한계

예술은 자유와 법칙에 의해 규정된 영역에서 살고 있다. 예술가는 자유롭다. 예술가는 자신의 수단을 선택함에 있어서 완전하고 무한한 자유를 지니고 있다. 그는 표현하는 데 어떤 형태든지 사용해도 된다. 그는 자신의 목적에 따라 필요한 대로 형태를 다룰 수도 있다. 그는 학문적인 이론의 형태규범을 위반해도 되며, 외적인 모방이나 모범적인 것의 강요로부터 벗어나도 된다. 만

일 그가 내적인 필연성에 따르고 있다면, 허용된 또는 금지된 어떤 수단이건 간에 취해도 된다. 모든 수단은 그것이 내적으로 필연적이면, 모두가 성스러운 것이다. 내적인 필연성은 규칙을 파기하고 한계를 밀쳐낸다. 점차 확산되는 예술가의 자유는 점차 확대되는 정신화를 위한 징표이다.

예술가는 자유롭지만, 이는 아주 확대시킨 어떤 특정한 한계 내에서만 그렇다. 이 한계는 한편으로는 내적인 필연성에 의해서, 다른 한편으로는 시간으로 정해지는 한계에 의해서 결정된다. 왜냐하면 어떤 시대든지 그 고유한 척도(Maß)의 자유를 지니고 있기 때문이다. 이러한 한계는 그때그때의 시대정신에 의해서 고정되고, 계속 변화되는 시대에 의해서 새로이 구획지어진다. 모든 것이 항상 가능한 것은 아니다. 자기 시대의 표현수단이 지닌 극단적인 한계를 찾고, 이 한계 내에서 개방되는 가능성을 보람있게 사용하는 것이 예술가의 임무이다.

이와 같이 예술가에게는 모든 것이 허용되어 있다. 왜냐하면 그는 어떤 한 시점에서 허용된 것을 넘어설 수 없기 때문이다. 그는 어떠한 한계도 고정시킬 필요는 없다. 왜냐하면 한계란 아무튼 존재하기 때문이다. 그는 오류에 빠질 수 없다. 하지만 이것은, 다만 그가 스스로를 자신의 감정에 맡겨야 하고, 내적인 필연성에 따른다는 조건하에서만 그렇다.

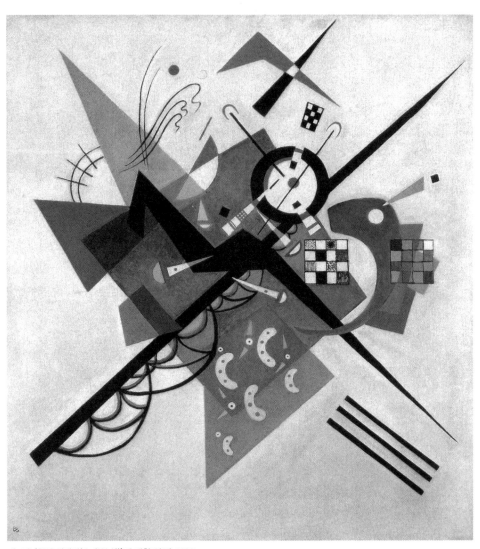

〈그림 '흰색 위에서(*Auf Weiß*)'에 대한 연구〉 1922.

칸딘스키 작품 감상의 예

〈그림 '흰색 위에서(*Auf Weiß*)'에 대한 연구〉 1922년작

대부분의 관람자들에게 이 그림은 무언가 말을 건네고 자극할 것이며, 어떤 사람들은 이해할 수 없는, 아무것도 전달하지 않는 것이라고 느낄 것이다. 그러나 무엇인가 하나의 사물을 참으로 알고자 한다면, 우리는 우선 그것을 보이는 그대로 받아들여야 할 것이다. 슬쩍 스쳐 지나가며 보는 것으로 끝나서는 안 되고, 다시 말해 인상만이 아니라 조형요소들을 의식하고 감지해야 한다. 우리의 눈은 첫눈에 탁 띄는 위치로부터 또는 고정된 출발점 없이 자유롭게 배회하면서 한 부분 한 부분을 구체적으로 파악하고 작품 전체를 재구성해 보아야 한다.

그림을 어느 정도 주의깊게 더듬어 보자. 그리고 무엇이 보이는지 하나하나 거듭 정리해 보도록 하자.
—흑색의 대각선.
—적색·황색의 삼각형.
—바둑판 무늬.
—작은 점들, 정사각형, 반원형, 뾰족한 끝, 들쑥날쑥하게 뻗어난 것….
여러분은 여기에 수많은 형태와 색들이 있다는 것을 보고 알게 될 것이다.

그러나 다만 하나의 흑색 대각선이 있다고 정리하는 것만으로 충분한가. 이 선은 위쪽으로 약해지고 있지는 않은가. 이 선은 오른쪽 위에서는 뾰족해지지만, 아랫부분 끝에서는 뭉툭하게 잘려 나가 있지 않은가. 한 개의 흑색 바둑판 무늬를 감지하는 것만으로 충분한가. 그와 같은 것은 많이 있지만 이

그림에서 볼 수 있는 것은 오직 한 개뿐이다. 왜냐하면 흑색 바탕 모두는 대부분 서로 다른 구조를 지니고 있고, 개개 바탕은 뚜렷이 구분되는 독특한 모습을 지니고 있기 때문이다.

다음과 같이 질문을 계속해 보도록 하자. 우리의 눈이 섬세한 것들을 잘 감지하고 예리하게 포착할 수 있다고 하지만, 이 형태들만을 감지하는 것으로 충분한가. 형태들은 고유성을 지니고 있으며, 이 고유성에는 특수한 표현이 결부되어 있다. 이러한 고유성을 시각과 머리로만 정리하지 말고, 그것을 있는 그대로 느낄 수 있도록 시도해 보자.
—대각선들의 날카로움, 반들거림, 역동성.
—황색 모서리 평면의 위를 향한 지시, 위로 향하는 추구성.
—평행선의 돋보임과 정밀함.
—하늘색 빛의 투명성.
—채찍 선의 비약.
— '빈' 공간에 둥둥 떠 있는 적색 점.

형태들은 개별적으로 존재하지 않고 서로 관계를 맺고 있다. 따라서 다음과 같은 점에 유의하여 더욱 예리하게 관찰해 보도록 하자.
—형태들은 함께 진행되고 있다.
—그들은 서로 상반되어 위치하고 있다.
—그들은 서로 만나서 겹치고, 서로 포용하고, 서로 쌓이고 있다.
—그들은 서로 맞물려 있거나, 떨어져 나가지 않도록 서로 스며들고 있다.

조형예술가(bildende Künstler)들은 형태와 색채에 대해 특히 민감하다. 그들이 작품을 다루는 작업 역시 관찰자의 감수성을 상승시킬 수 있다. 비교, 변용, 기이하게 보이도록 하는 효과(Verfremdung) 등은 감수성을 계발시키는 뛰어난 수단이다.

한 그림을 다음과 같이 변화시키는 이유는 여러분들이 이 그림을 실제로 스스로 보게 하려는 데 뜻이 있다.

―우리의 시각을 이동시키면, 한 형태의 표현은 어떻게 변화하는가.

―우리의 시각을 이동시키더라도 여러 부분들의 연관성이 변화하지 않은 채 유지된다면, 전체적인 형태의 복합체는 근본적으로 어떻게 변화하는가.

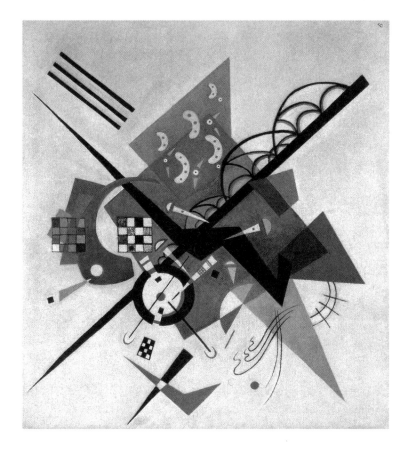

여러분은 〈그림 '흰색 위에서'에 대한 연구〉라는 제목의 작품을 복제한 것을 보고 있다. 조금 뒤로 물러나서 이것을 앞에 있는 그림과 비교해 보자. 둘 다 똑같은 그림이다. 다만 거꾸로 세워 놓았을 뿐이다. 모든 것들이 하나하나 세부적인 것에 이르기까지 똑같다 할지라도 이것을 정말 동일한 그림이라고

할 수 있을까.

우리는 한 폭의 추상화를 어떻게 세워 놓든지, 즉 똑바로 세우거나 거꾸로 세우거나 어떻든 간에 상관이 없다는 소리를 들어 왔다. 사실 추상화에는 위나 아래란 없다고도 할 수 있으니까. 그러나 우리가 아직 그 의미를 알지 못해 감추어진 어떠한 형태나 색의 덩어리가 어떻게 보이든지 간에 그것이 정말로 상관없는 일일 수 있겠는가.

잘 관찰해 보자. 그리고 스스로 자문해 보자. 백팔십 도로 돌릴 때 전체 인상은 어떻게 변하는가. 부분적인 형태들의 표현은 어떤 느낌으로 변화하는가. 이들의 상호관계는 어떻게 변화하는가. 이것을 비교해 보고 여러분의 눈이 실제로 경험하는 것만을 신뢰하는 것이다!

그렇게 되면 아마도 여러분은 다음과 같은 차이점에 동의하게 될 것이다. 제대로 걸린 그림은 둥둥 떠 있는 느낌과 역동성, 자기 의식과 서로 함께 뭉쳐짐. ─거꾸로 걸린 그림은 뒤죽박죽함, 추락, 아래로 곤두박질침. 위쪽에는 요청되는 빈 공간, 아래쪽에는 답답할 정도의 충만과 넘쳐흐를 듯 가득한 느낌. 아무튼 전혀 아무것도 변화하지 않고 다만 위와 아래가 바뀐 것에 불과할 뿐인데도, 이 그림의 비밀스러운 질서는 더 이상 알아볼 수 없게 된다.

결론: 동일한 형태들과 색채를 어떤 식으로 얽어 놓든지, 조그만 변화를 시도할 때는 그 효과와 결과적인 표현 등이 결정적으로 변한다. 어떠한 형태구조(Formgefüge)나 색채구조도 뚜렷한 의도 없이는 거꾸로 세워 놓는 것을 허용하지 않는다. 여러분의 가족 사진의 경우에서도 그렇지만, 심사숙고하여 제작된 칸딘스키의 추상화에서는 더더욱 그렇다.

두번째로 그림의 위치가 변했는데, 특히 이번에는 사십오 도 정도 시계방향으로 그림을 돌렸다. 그리고 그림의 크기는 더 작아졌다.

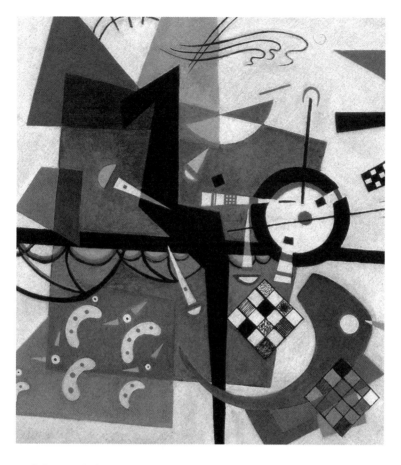

원화(原畵)의 흑백 사선은 이제 수직적인 선과 수평적인 선으로 변했다. 따라서 원화의 둥둥 뜨는 듯한 느낌과, 더욱이 백팔십 도 회전시킨 그림에서 급격히 서로 흩어져 나가는 느낌은 정적(靜的)인 인상을 상실하고 있다. 이러한 인상의 정착은 경쾌하고 유희적인 느낌, 울리는 듯하며 환상적인 느낌과, 원화에서 보여주었던 원천적인 구조(Aufbau)의 역동적이며 의식적인 느낌을 파괴하고 있다. 이 그림이 잘려져 크기가 작아졌기 때문에 어떤 부분도 더 이상 자유롭게 숨을 쉬고 있지 않으며, 모든 것이 꽉 죄는 듯한 효과를 내고 있다. 어떤 부분도 더 이상 자유롭게 쭉쭉 뻗어 나가지 않으며, 비활성적(非活性的)인 공간 내에서 둥둥 떠 있을 수 없게 되었다. 그러나 정적인 효과를 위

해서는 형태가 자리잡을 수 있는 바탕이 결여되어 있다. 올리브빛을 띤 갈색의 불규칙한 사각형은 이제(45도 회전시—역자) 지배적인 것이 되고, 원화에서 같은 위치에 놓였던 다른 형태들은 전보다 덜 선명해진 반면, 이제 그것들은 사각형에 얽매이는 것처럼 보인다. '눈(眼)' 모양을 지닌 바이올렛빛 형태와 그것을 중심에 두고 있는 두 개의 바둑판 무늬는 아래쪽을 향해 뒤로 넘어가려 한다. 어디에서도 이들의 움직임은 제어되지 않는다. 원화가 제대로 세워진 그림에서는, 형태들이 비록 기초선(Basislinie)이 없다 해도 상호간에 견제되어 있는 이유가 무엇인가를 연구해 보는 것은 중요하고 또한 해 볼 만한 일이다. 여러분 스스로가 이에 대한 답을 찾도록 시도해 보자.

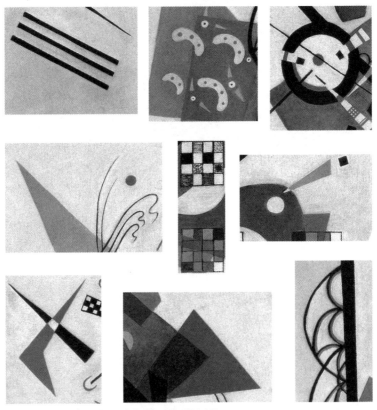

〈그림 '흰색 위에서'에 대한 연구〉의 아홉 개의 기본요소들.

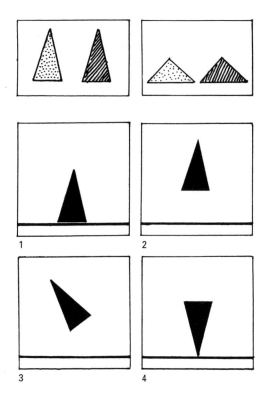

입문을 위한 몇 가지 연습:

여기에 모서리를 일부러 뾰족하게 강조해 놓은 밝은 삼각형이 있다. 이것이 어떻게 작용하는지, 그 각이 대략 같은, 다른 삼각형과 비교해 보자.

어떤 효과를 발휘하고 있는가.

이들 두 개의 삼각형은 이에 상응한 흑색 삼각형과 비교해 볼 때 어떤 효과를 나타내는가.

여기서 삼각형의 위치와 기초선과의 유대관계를 변화시켜 보자.

1. 삼각형은 서 있고 위쪽을 향한다.

2. 삼각형은 둥둥 떠 있고 위쪽을 향하고 있다.

3. 삼각형은 힘차게 비스듬히 위를 향해 나간다.

4. 삼각형은 균형을 취하고 있다.

〈위로(*Hinauf*)〉1925.

작품의 부분적인 분석

〈위로(*Hinauf*)〉 1925년작

보는 이는 이 그림에서 첫눈에 자신이 경험한 두 가지 표현가치를 다시 인식하게 될 것이다.

—기초평면의 아래쪽에 있는 수평적인 평행선과, 그 위에 쌓여 투명하게 겹쳐진 삼각형의 면들, 이들은 중량감 · 물질감 · 지면성(地面性)을 연상시킨다.

—아래 오른쪽으로부터 상승하고 있는 선과 면들의 형태, 이들은 바늘 모양의 뾰쪽함을 지닌 채 왼쪽의 상단 모퉁이에서 둥둥 떠 있는 듯한 원의 형태를 겨냥하고 있으며, 위로 향해 나가는 움직임 · 해방감 · 얽매이지 않은 자유로운 느낌을 띠고 있다.

칸딘스키는 특히 세 가지 조형예술적인 표현수단, 즉 **방향-위치-대조**를 적용함으로써 이러한 인상들을 분명한 표현으로 고정시키고 있다.

따라서 이 세 가지 조형예술적인 표현수단이 이 그림에서 어떤 역할을 하고 있는지 알아보자.

서로 상이한 **방향**들의 뚜렷한 대조로부터 서로 상이한 표현가치가 생겨나고 있다. 즉 우리는 수평적인 선을 무언가 수동적인 것으로 느끼며(그림 1 참조), 비스듬한 사선을 극적이며 불안정한 것으로 느낀다.(그림 2 참조)

방향들도 여러 가지 상이한 면이 어떻게 구성되는가에 따라 달리 해석할 수 있다. 즉 둔각을 지닌 삼각형 형태들은 무언가 안정된 육중한 느낌을 갖고 있

1 수동적.

2 능동적-극적.

3 물질적-안정적.

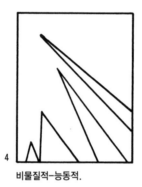

4 비물질적-능동적.

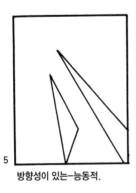

5 방향성이 있는-능동적.

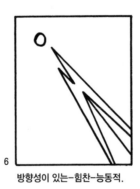

6 방향성이 있는-힘찬-능동적.

7 지면적-우주적.

으며(그림 3 참조), 예각으로 서로 겹치는 선들은 목적을 향해 나가는, 어떤 능동적인 느낌을 지니고 있다.(그림 4 참조)

기초평면에서 형태(Figur)들의 **위치**는 표현가치로부터 맺어지는 **유대관계**를 낳는다. 즉 사선이 겨냥하고 있는 방향이 원과 같은 평면에서 어떻게 그 목적에 도달하게 되는가 하는 유대관계가 생겨난다.(그림 5와 6 참조)

맨 아래쪽 그림 밑부분에 있는 물질적인 다양성의 긴장감은 '여백의 기초평면=우주적인 공간'으로 무한하게 형상화한 넓은 공간에서 자신의 대립물을 발견함으로써 상반된다.(그림 7 참조)

이 그림이 지닌 매력은 위치의 상호관계에서 생겨난 **대조(Kontrast)**에 의해 감응된다. 이 대조의 표현가치는 개개 인간의 원천적인 경험에 속하는 것이다. 즉 둥근–각진, 동적(動的)–부동적(不動的), 수동적–능동적, 정적(靜的)–역동적, 얽매인–자유로운, 유한한–무한한, 땅–하늘.

여러 가지 상이한 선과 점들은 부드럽고 부풀어 오르는 듯한, 길게 또는 짧게 울리는 소리처럼 이 그림–〈위로〉–의 기본적인 테마 위에 떠 있으며, 마치 꿈속에서 들리는 것 같은 멜로디적인 상상력으로 이 그림을 변화시키고 있다.

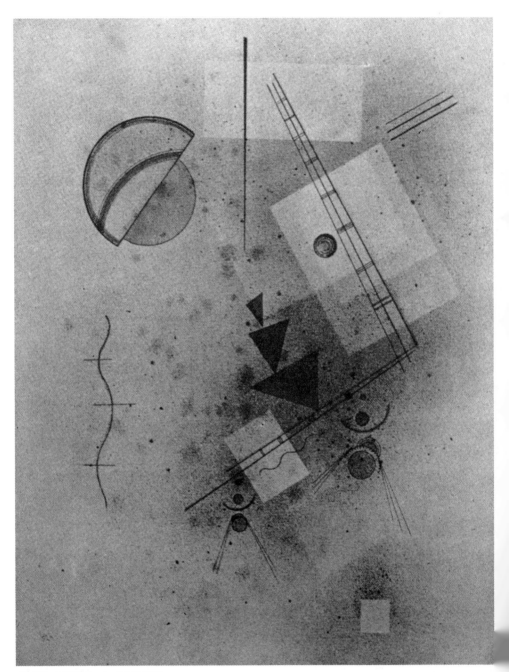

〈향기있는 녹색(*Duftendes Grün*)〉 1929.

〈향기있는 녹색(*Duftendes Grün*)〉 1929년작

〈향기있는 녹색〉이라는 이 제목은, 첫눈에는 이 그림의 의미에 어떤 암시를 주지는 않는다. '녹색'은 여기서 주된 색채이고, '향기있는'은 분무방식 (Spritztechnik)으로 이루어진 채색이다. 한편 향기의 개념은 이 그림의 핵심적인 개념에 이르는 교량 역할을 하고 있다. 향기란 무언가 가벼운, 중량감이 없는 것이다. 향기란 바로 그런 것이기 때문에 이것은 공간에서 자유롭게 확산될 수 있다. 이 그림의 내용은 대상에 얽매인 단정적인 의미에서의 '향기'에서가 아니라, 추상적인 것— '제한되지 않은 공간 내에서 중량감 없이 상승함'—에서 찾아야 할 것이다.

따라서 다음과 같은 몇 가지 질문을 해 보자.
1. 칸딘스키는 어떻게 공간을 표현하는가.
2. 칸딘스키는 중량감 없는 것을 어떻게 표현하고 있는가.
3. 칸딘스키는 상승감을 어떻게 표현하는가.

질문 1에 대해서: 공간 분무방식에 의해 색채가 살짝 뿌려진 면은 대기적(大氣的)인 어떤 먼 곳의 인상을 떠올리게 한다. 이것은 뿌려진 물감 밑으로 종이의 질감이 드러나 비치기 때문이다. 칸딘스키는 형판(型板, Schablone)을 가지고 작업하기 때문에, 정사각형과 장방형은 비물질적이고 투명한 면처럼 보인다. 이들은 서로 겹치고 있기 때문에, 서로 차례차례 뒤따르는 듯한, 깊게 차곡차곡 쌓이는 듯한 느낌이 생겨난다.

질문 2에 대해서: 무중량감 우리의 일상적인 경험은, 모든 사물이 중량감을 갖고 있다는 것을 가르쳐 준다. 침전현상(Ablagerung)에서 우리는 무거운 것은 아래에, 가벼운 것은 위에 위치한다는 것을 관찰할 수 있다. 그러나 이 그림은 바로 이러한 경험과 전혀 반대로 구성되어 있다. 커다란 형태의 복합체가 위에, 보다 작은 복합체들이 아래에 놓여 있는 것이 곧 눈에 띈다. 모든 조형요소들은 그들이 머물러 있는 어떤 기초선도 지니고 있지 않을 뿐만 아니

라 오히려 이 기초선들을 뒤엎어 동요시키고 있다. 오른쪽 아래 모퉁이에 있는 정사각형만이 유일하게 수평적이라고 볼 수 있는 바탕선(Grundlinie)을 지니고 있다. 세 개의 삼각형과 마찬가지로 다른 형태들도 우리의 경험에 반해 평형을 유지하고 있다. 이들은 측연선(測鉛線, Lotlinie)으로부터 아주 밀쳐져 있을 뿐 아니라, ─이 그림의 모든 요소들과 마찬가지로─ 서로 전혀 접촉하지 않고 또 확고하게 연결되어 있지도 않다.

질문 3에 대해서: 상승감 보다 더 큰, 즉 시각적으로 더 무거워 보이는 형태들이 이 그림의 위쪽 절반 부분에 모여 있게 되면, 머리가 무거운 듯한 느낌과 짓누르는 듯한 인상을 주지 않을 수 없을 것이다. 그러나 이 그림에서 이러한 인상은 생겨나지 않는다. 왜냐하면, 첫째 칸딘스키가 조형요소들을 무거운 요소들로만 표현하지 않았고, 둘째 구성(Konstruktion)에서는 위로 향해 나가는 어떤 기이한 움직임을 부여하고 있기 때문이다. 그 내용을 분명히 하기 위해서 이 개념을 분석해 보면, 우리는 곧 이 그림이 첫째 움직임과, 둘째 움직임의 방향을 '위를 향해서' 지니고 있다는 것을 알 수 있다. 또한 이 움직임은 아래쪽 두 개의 원에서 아래를 향해 '불똥이 튀어 나가는 듯한' 빛선 다발과 더불어 시작되고 있다. 위로 향하는 듯한 움직임의 인상은 하단의 밝은 오른쪽 모퉁이에서 계속되고, 여기에 움직임의 방향이 강렬하게 변하는 경향을 띤 '사다리 형태'와 접촉한다. 이것은 위쪽 수직의 흑색 측연선에서 자기 목적을 향해 나가는 최고도의 상승감을 이루며, 이 측연선은 오른쪽 모퉁이 면에서 시작되는데, 그 위에 놓여 있는 면을 통과하면서 이것을 넘어 뻗어 나가고 있다.

공간감 · 무중력감 · 상승감 등과 같은 추상적인 개념들은 이들이 한 그림의 내용이 되기 위해 어떤 작용을 하는가. 이들 개념이 여러분 자신의 생활체험 속에 용해될 수 있도록 시도해 보자. 무겁고 짓누르는 듯한 짐 덩어리를 볼 때나, 날아오르는 고무풍선을 보았을 때, 여러분이 느끼는 감정을 한번 구체적으로 표현해 보도록 하자. 이런 식의 느낌을 칸딘스키는 그대로 모방한 것이 아닌, 즉 추상적인 형태를 가지고 표현하고 있다.

〈연하늘색 위의 구아슈(*Gouache auf Hellblau*)〉 1941년작

칸딘스키의 이 그림은, 다른 그림에서도 마찬가지지만, 수많은 독특함을 지니고 있다. 이들 중에서 두 가지만 골라 그것을 근거로 이 그림을 설명해 보고자 한다. 즉 정적이지 않음—균형과 유회성—불규칙성.

1. **균형** 확고하게 서 있어야 하는 것은 그것이 서 있을 수 있는 바닥(Basis)을 필요로 한다. 그러나 '철탑 형태(Mastenformen)'는 전신주(Überlandleitung) 철탑처럼 단단히 서 있는 것이 아니라, 하나는 궁형(Kreissegment) 위에서 흔들거리고, 다른 하나는 원 형태의 면 위에서 균형을 취하고 있다.

이 그림에서는 어떤 중력감이 지배적인 것 같지는 않다. 왜냐하면 몇 개의 형태들은 매달려 있고, 다른 형태들은 둥둥 떠 있으며, 또 다른 것들은 뾰족한 첨단 위에서 다시 균형을 취하고 있고, 드디어 다른 모든 형태들은 부단히 이 그림의 빈 가장자리 면을 비스듬히 조심스럽게 더듬고 있기 때문이다. 정적이지 않은 느낌을 좀더 명백히 파악하기 위해 우선 이 그림의 연결점을 한번 훑어보도록 하자. '철탑 형태'들을 꽉 조인 사닥다리의 디딤판 형태는 견고하게 하거나, 단단히 조이는 긴장감에도 기여하지 않고, 이들은 대부분 이런 것에 무관하며, 오히려 자유로운 화면공간으로 뻗어 나가고 있다. 즉 어떤 것도 중지시키지 않고, 또 어떤 중지도 필요로 하지 않은 채 상호 연결됨이 없이 뒤덮여 있는 상태이다.

색채의 선택과 특히 바탕의 채색은 이 가볍고 부드럽게 나누어진 그림 구성의 자유로운 균형과 어울린다. 연한 하늘색과 연한 초록색 바탕은 분무방식으로 처리되어 있다. 가장 미세한 색채 분무입자일지라도 종이화면 위에 착색되는 것이다.

2. **불규칙성** 칸딘스키의 그림에 관해서 이야기할 때, 불규칙성은 규칙이 없음을 의미하는 것이 아니라, 우리에게 일상적으로 통하는 규칙성으로부터 벗

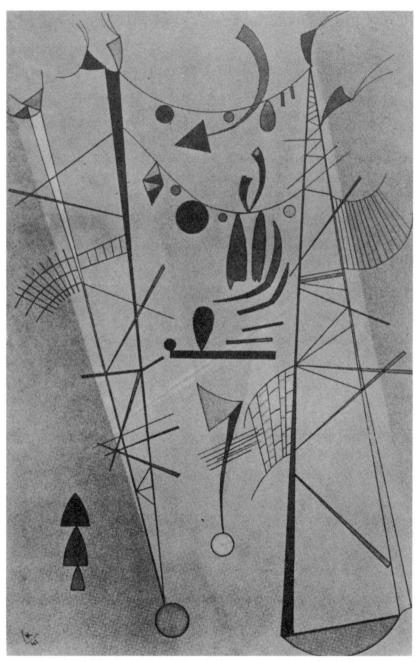

〈연하늘색 위의 구아슈(*Gouache auf Hellblau*)〉 1941.

어난 자유를 의미한다. 규칙성은 다음과 같은 뜻이다. 어떤 특정한 사건에는 그에 따른 특정한 규칙이 그 기초를 이루고 있다. 즉 눈에 익은 친숙한 형태의 반복을 생각해 볼 수 있겠다. 이 반복은 예견될 수 있는 것으로, 예를 들어 여러 부분들이 대칭적으로 정리될 때 어떤 갑작스러운 충격이 없는 것과 같다.

이 그림에서 규칙성을 발견하도록 시도해 보자. 아마 그것은 쉽지 않을 것이다. 왜냐하면 이 그림은 정적이지 않은, 예견할 수 없는 놀라운 충격으로 이루어져 있기 때문이다. 우리의 눈은 습관을 통해서 둔해지는 것이 아니라 계속 다시 새로운 것을 찾아 나서는 데 피곤해질 뿐이다.

철탑의 연결선에 매달려 있는, 둥둥 떠 있는, 또는 균형을 취하고 있는 일련의 형태들을 관찰해 보도록 하자. 외관에서, 변형(variation)에서, 또 독창성에서, 어떤 형태이든지 전혀 유일무이하며 상호 교체될 수 없다. 또는 오른쪽 '철탑 형태'의 위로 향하는 추구감(Verstrebung)을 관찰해 보자. 구성의 어떤 특정한 규칙성은 알아볼 수 없다. 이들은 자유로이 얽매임 없이 존재하고, 어

1 2

떤 목적과 역할에도 지배받지 않는다. 메커니즘이나 중력(重力)의 '물질주의적'인 법칙은 여기에 통용되지 않는다. 하나의 추구적인 지향에서 다른 지향으로 향하는, 또는 그들과 단단히 연결되어 있는 선들이 있으며, 그 밖에 이 지향들 중의 하나를 넘어서 멋대로 밖으로 뛰쳐나가는 선들도 있다. ─규칙과 관습을 벗어난 기발한 착상과 다양하게 구사된 유희성.

　우리가 어느 정도 이렇게 완성시킨 이 그림의 이해에서 만일 이 그림을 '안정성있게 확고히 하거나' (그림 1 참조), 자유·불규칙성·변형과 놀라운 충격을 배제한다면(그림 2 참조), 무언가 약간 변화된 것(또는 무언가 상실된 것!)같이 보일 것이다.

작품의 전체적인 분석

〈그림 '흰색 위에서'에 대한 연구〉 1922년작

이 그림은 「교육적인 전시회(Didaktischer Ausstellungsteil)」에서 이미 여러 차례 연구의 대상이 되어 왔다. 여러분은 지금까지 이 그림을 어느 정도 잘 재현한 복제품(Plakat)으로 보았을 뿐이겠지만, 이제 원화(原畵) 앞에 서 있다. 여러분의 눈이 색채 뉘앙스에 대해서 민감하게 반응할 수 있도록, 카탈로그나 재현하여 전시된 복제를 위의 색채와 원화의 색감과 비교해 보자.

지금까지는 이 그림의 몇 가지 견해에 대해서만 지적했을 뿐이다. 그리고 우리는 이 그림에 대해 적합한 해설을 아직 시도하지 않았다. 따라서 다음의 암시는 여러분에게 이에 대한 계기를 제공할 것이다.

여러 가지 형태와 색채가 다양한 모습으로 뒤섞여 하나가 된 것(Ineinander)을 포괄적으로 동시에 파악한다는 것은 어려운 일이다. 또한 이 작업은, 그림이라는 것을 완전히 개념으로 풀이할 수 없는 '울림'이라고 역설해 온 칸딘스키의 입장에도 맞지 않을 것이다. 때문에 다음의 몇 가지 힌트는 감상자의 느낌을 해체하여 섬세하게 하는 데 도움이 되는 일련의 내용적인 진술이 형태로서 존재하는 내용으로부터 어떻게 추출될 수 있는가 예를 들어 보는 것에 국한될 것이다.

다양성 부분적인 형태들의 다양성을 구체화시켜 보자. 즉 점·선·면 들을. 이들은 역시 그때그때 상호 분명히 구분되고 있으며, 그 개체적 속성의 확산은 무궁무진하고 어떠한 비교도 불가능하다 할 것이다.

대조 대조를 사용하는 것은, 이 그림에서뿐 아니라 칸딘스키의 거의 모든 그림에 나타난 주요 특징이다. 대조, 그것은 대립·긴장·투쟁과 비조화(非調和)를 의미한다. 대조는, 선들이 교차하고 서로 반대로 뻗어 나가고 형태들은 상반되고 색채가 서로 대립되어 놓일 때에 선명히 드러나게 된다. 이것은 또한 추상적 기하학적 그리고 '유기체적' 형태들을 조합하는 데서도 볼 수 있다. 두 개의 흑색 대각선의 방향 대조와 형태 대조가 이 그림의 주요 모티프이다.

정확성과 자율성 어떤 개개 형태든지 개별적인 요소로서 분명히 인식될 수 있고, 그 자체로서 분명히 드러나고 있으며, 비록 그 형태가 아주 조그맣다고 할지라도 그 나름대로의 뚜렷한 속성을 지니고 있다. 어떤 형태든지 스스로의 독자성(Individuum)을 갖고 있다. 형태들이 서로 겹쳐져 쌓여 있을 때에도 그것들이 합쳐져서 하나의 형태로 되는 일은 결코 일어나지 않는다.

중심화 이 그림은 분명히 뚜렷한 중심을 지니고 있다. 모든 형태들은 엄격하게 어떤 체계에 따라서가 아니라 자유롭고 리드미컬하게 중앙으로 몰려들고 있다. 이 밀집된 중앙 부근에는 대각선적인 방향으로 뚜렷하게 선이 그어져 있으며, 이 사선은 서로 상이한 사건을 지닌, 툭 터진 네 개의 장(場)으로 기초평면을 구분하고 있다.

빛의 방사 이 그림은 사방으로 에너지를 뿜어내고 있다. 뾰족한 첨예화(尖銳化)는 형태구조물(Formengebilde)의 주변을 지적하고 있으며, 그리하여 상상의 공간과 둥둥 떠 있는 물질 사이의 연결을 표현해 주고 있다.

자유 부분들 상호간의 규칙적인 엄격한 질서는 눈에 띄지 않으며, 또한 이 그림 자체에도 들어 있지 않다. 모든 부분들은 자유롭고 유희적 자유의지적이며, 거의가 마치 우연히 나누어져 무리를 짓고 있는 것 같다. 이들 각 부분은 어떠한 전체적인 체제에 의해서도 지배받지 않는다.

유대관계 어떤 확고한 체계에 의해서 지배되지 않는다 할지라도 아무튼 수많은 형태들은 사실 분명히 상호 연관되어 있다. 평행·쏠림·대조·중복(Überlappung)·투시·개방성을 통해서나 또는 은폐된 상태에서 여러 소리가 하나의 울림으로 느껴지는 조화를 통해서, 조그만 것 속에서 이루어진 우주(Kosmos).

지향 칸딘스키의 관찰에 상응하여 이 그림을 살펴본다면, 작품 〈드로잉(*Zeichnung*) 2번〉(1923)과의 유사성이 선명히 드러난다. 즉 에너지와 긴장에 찬, 점차적인 고조와 위로 쏘아올리는 듯한, 조화를 이루는 듯한, 서로 반대로 뻗은 대각선에 의한 움직임의 교차. 점차 줄어드는 에너지와 더불어 가벼운 황색 삼각형 면이 이루어지고, 실제 제시되어 있지 않은(항상 보다 더 높은) 목적으로 향해 나가는 해방된 추구감을 띠고 있다.

이 그림은 복잡하게 서로 조합되어 있는 상태에서 자유롭게 창안되고 임의로 집어넣어진 형태들을 통해서 일반적인 내용을 구체화하고 있다. 예술관과 세계관을 고려하여 더 자세히 규정한다면 이것은 오히려 개개 관찰자 스스로의 체험 양식을 손상시킬 것이며, 관찰자 자신을 부당하게 작품으로부터 고립시켜 버릴 것이다. 그러나 칸딘스키의 글을 읽은 사람들에게는 내용은 더욱 분명해지고 더욱더 정확하게 이해될 것이다.

역자 후기

열화당의 권고로 역자는 1979년 파울 클레의 『조형예술적 사고(*Das bildner-ische Denken*)』를 번역하기 시작했으나 너무나 방대한 작업에 멈춰 섰다가, 역시 열화당의 권고로 추상이론을 소개할 수 있는 소책자인 칸딘스키의 『점·선·면』을 1981년 역자가 독일에 체재하는 동안 번역하게 되었다. 1982년 3월 귀국해, 미술이론 전공자가 아니기 때문에 여러 가지 미비점을 보완하기 위해 번역을 손질하는 데 거의 일 년이 지나 책이 나오게 되었다.

칸딘스키의 『점·선·면』은 오늘날의 현대적인 추상이론이 아니고, 추상화의 시도로 칸딘스키가 당시 자신의 생각을 언어적인 표현으로 전개해 나간 이론이기 때문에 우리말 표현 및 전문용어에서 많은 난해점이 있었다. 이 책을 이해하기 위해선 무엇보다도 먼저 우리가 지닌 추상화 이전의 점·선·면에 대한 고정관념으로부터 벗어나, 즉 추상적인 사고와 세계에 들어서는 것이 필수적이라고 생각한다. 때문에 여기에 전개된 모든 용어 및 단어 하나하나는 이중적인 의미에서, 즉 추상화 이전의 그리고 추상화 이후의 사고에서 이해해야 할 것이다.

예를 들어 점(Punkt)을 논할 때, 우리는 상식적으로 생각해 온, 즉 실제 눈에 보이는 구체적인 '점'이라는 존재(Sein)에 대한 우리의 이해에서 벗어나야 한다. 이러한 추상적인 사고에서의 '점'을 부각시키기 위해 점이라는 구체적인 것으로서의 'Sein'을 '존재'로, 비물질적이며 추상적인 어떤 본질적인 것으로서의 점, 즉 '(ein unmaterielles) Wesen'을 '본질'로 번역했다.

물론 '본질'이란 말 자체는 다른 맥락에서, 즉 예술요소의 원천적인 본질(Urwesen)·성질(Natur)·속성·고유성(Eigenschaft) 등을 나타내는 경우 상호 구분 또는 연관하여 이해해야 할 것이다.

이와 마찬가지로 '면(Fläche)'의 개념도 칸딘스키의 추상이론에서는 추상
화 이전의 면에 대한 개념과 구분해야겠다. 실질적으로 주어진 구체적인 면
과 구분해, 물질적인 화면 속에 담겨 있지만 평면적인 면의 개념을 떠난, 입
체적인, 즉 자유로운 공간에 처한 추상화에서의 '면'을 생각해야 한다. 추상
화에서의 면은 구체적으로 말해 사실세계(事實世界)에 존재하는 물질(형태)
과 상응하는 구체적인 상(像, 형태)이 들어 있지 않은 화면이다. 추상화 이전
의 풍경화 · 인물화 · 정물화 등에서 볼 수 있는 화면이 아니라 칸딘스키나 클
레 등의 기호적인 추상화에서처럼 점 · 선 · 면 등의 조형요소가 실재 사물의
모습을 그대로 전달하지 않은 채, 즉 사실세계의 구체적인 형태가 해체되어
점 · 선 · 면 등의 순수한 형태로 분해되어 나열된 창조적인 추상화의 화면이
다. 이런 의미에서 칸딘스키가 제시한 'dematerialisierte Fläche'를 '비물질화
(非物質化)된 면'으로 번역했으며, 이것은 곧 추상화한 화면, 즉 순수한 형태
들의 만남으로 이루어진, 예를 들어 창조적인 정신의 형성이나 음악과 같은
어떤 추상적인 면을 가리킨다. 이와 같은 추상화적인 면에 대한 개념을 근거
로 해서 'materielle Fläche(물질적인 면)' 'Oberfläche(화면의 표면)', 또한
'Grundfläche(기초평면)' 등을 구분하여 이해해야겠다. 특히 'GF'는 한 작
품이 표현되는, 그 내용을 담는 바탕인 면과 공간 양쪽 다 포함한다. 곧 작품
이 표현되기 전의 빈 공간, 아직 미성(未成)의 자유로운, 아무것도 담지 않은
빈 화면을 가리킨다. 이 의미에서 실질적으로 공간을 떠난, 즉 구체적으로 편
편한 면('flächenhaft'의 경우)은 '평면'으로 번역했으며, 화면이나 기초평면
안에서 여러 개의 면이 겹치는 경우의 'Fläche'는 '면'으로 번역했다.

마찬가지로 'Element(요소)'의 개념도 이중적으로 해석해야 한다. 추상화
이전의 작품을 이루는 색채, 선, 형태, 화면의 질 등등의 여러 가지 물질적인
요소는 추상화에서의 요소와 구분해야겠다. 칸딘스키도 이것을 '외적 요소'
와 '내적 요소'로 구분하고 있다. 추상화에서는 무엇보다도 구체적인 외적 형
태 속에 들어 있는 긴장, 울림, 아무튼 살아 움직이는 어떤 힘 등이 다 요소이기
때문이다. 이렇게 볼 때 추상이론에서 요소란 결국 모두가 다 추상적인 것이
고, '형태' 자체도 추상적인 것이다. 이런 추상적인 이념을 살려내기 위해 칸

딘스키 추상화에서의 점·선·면 등을 물질적인 요소의 개념에서 벗어난, 즉 순수한(곧 추상적인) 형태라는 의미에서 '조형요소'라고 번역했으며, 그 밖의 실재적인 물질적 요소는 '요소'라고 번역했다. 아무튼 이론전개에서 그때그때의 맥락에 따라 구분해야 할 것이며, 'Formelemente(형태요소)' 'Kunstelemente(예술요소)' 'Urelemente(원천적인 요소)' 'materielle Elemente(물질적인 요소)' 등에서 항상 추상화의 차원을 감안한 이중적인 해석을 요구한다.

이와 같이 칸딘스키의 추상이론에 근거하여 추상예술(추상화)에 대비되는 예술을 '사실예술(사실화)'이라고 명칭해야 했지만, 사실주의(Realismus)와의 구분 때문에 구상예술(구상화)로 번역했다. 이에 해당하는 것으로는 'konkrete Kunst(구체예술)' 'gegenständliche Kunst(대상예술)' 'realistische Kunst(사실주의 예술)' 등이 있다.

'Kunst(예술)'의 번역에 있어서도 미술·음악·문학 등 예술 전반을 가리킴에도 불구하고 'Kunstgeschichte'는 조각·회화·건축 전반을 가리키는 우리의 이해에 준해 '미술사(美術史)'로 번역했으며, 이에 반해 'Kunstwissenschaft'는 '예술학'으로 번역했다. 회화(Malerei)·조각(Plastik)·건축(Baukunst) 등을 다 포함한 포괄적인 대개념은 역시 'bildende Kunst(조형예술)'이며, 특히 회화분야에 속하는 'Zeichen' 및 'zeichnerisch'는 유화·수채화·그래픽, 또는 미국식 드로잉과 구분되는, 클레나 칸딘스키의 추상화에서 볼 수 있는 독특한 기호적인 형태를 살려내기 위해 '기호' 및 '기호적'이라고 번역했다.

그 밖에 구조·구성·구도 등의 경우 일반적으로 전체적인 구조를 나타내는 'Struktur'는 '구조'로, 면 위에서가 아니라 공간(Raum)에서의 'Konstruktion', 또는 건축예술에서의 'Aufbau' 등은 '구성'으로, 면 위에서의 구조 즉 작품 내에서의 색채와 형태 등의 구도를 나타내는 'Komposition'은 '콤포지션'으로 번역했다.

끝으로 칸딘스키의 추상이론의 이해를 위해 기본개념(Grundbegriffe)의 해설을 첨부했다. 이것은 1973년 9월 9일부터 11월 4일까지 빌레펠트 예술관에서 열린 「칸딘스키 작품의 교육적인 전시회」의 카탈로그에 실린 것을 번역

한 것이다. 역자는 이 전시회를 1973년 뮌헨 렌바흐 미술관에서 보았다. 카탈로그의 편집자는 클라우스 코발스키(Klaus Kowalski)와 울리히 바이스너(Urlich Weisner)이다.

이 「교육적인 전시회」에서는 칸딘스키의 유화, 수채화, 구아슈, 기호적인 추상화 등을 교육적인 효과를 꾀해 여러 개의 방에 나누어 전시했는데, 예를 들어 작품을 원상태로 우리 눈높이의 정상위치에 걸어 제시하거나 작품의 위치를 약간 돌려 놓거나 거꾸로 세워 놓음으로써 생겨나는 효과 등에 대한 설명, 그리고 칸딘스키의 해설이 작품과 나란히 제시되었고, 〈명상〉이라는 제목의 전시장에서는 앉아서 작품을 감상할 수 있는 낮은 위치에 작품을 걸어 놓는 등 여러 가지 교육적인 전시회의 모습을 보여주었다.

칸딘스키의 『점·선·면』은 1973년 베른 뷤플리츠의 벤텔리 출판사에서 출간된 *Kandinsky, Punkt und Linie zu Fläche*를 번역한 것이다.

1983년 11월

차봉희(車鳳禧)

바실리 칸딘스키(Wassily Kandinsky, 1866–1944)는 모스크바 출생으로, 모스크바
대학에서 법률, 정치, 경제를 전공했다. 서른 살에 도르파트 대학 교수직을 사양하고, 뮌헨으로
옮겨 그림 공부를 시작했다. 추상미술의 선구자로서 그는, '팔랑스' '청기사' 등의 그룹을
결성했고, 1912년 예술연감『청기사』를 간행했다. 1922년부터 1933년까지 바우하우스 교수를
지냈다. 저서로는『예술에서의 정신적인 것에 대하여』『점·선·면』『회고』『음향』 등이 있다.

차봉희(車鳳禧, 1941–2022)는 전남 광주 출생으로, 서울대 문리대 및 동대학원 독문과를
졸업하고, 독일 튀빙겐 대학에서 박사학위를 받았다. 전남대 독문과 및 한신대 독문과 교수를
역임했고, '한국미디어문화학회' 회장을 지냈다. 저서로『비판미학』(1990),『문학 텍스트의
전통과 해체 그리고 변신』(2003),『인문학적 인식의 힘』(2006),『문학적 인식의 힘』(2006),
편저로『수용미학』(1985),『루카치의 변증–유물론적 문학이론』(1987),『독자 반응
비평』(1993), 역서로『현대사회와 예술』(1980),『구성주의 문예학』(1995),『렌즈』(2002),
『아름다운 불빛』(2011) 등이 있다.

바실리 칸딘스키
점·선·면

회화적인 요소의 분석을 위하여

차봉희 옮김

초판1쇄 1983년 12월 20일 개정판 1쇄 2000년 4월 20일
개정2판1쇄 2019년 4월 1일 개정2판5쇄 2024년 10월 10일
발행인 李起雄 발행처 悅話堂
경기도 파주시 광인사길 25 파주출판도시 전화 031-955-7000 팩스 031-955-7010
www.youlhwadang.co.kr yhdp@youlhwadang.co.kr
등록번호 제10-74호 등록일자 1971년 7월 2일 인쇄·제책 (주)상지사피앤비

ISBN 978-89-301-0642-9 03600

* 이 책은 '열화당 미술선서'로 1983년 초판 발행된 뒤 '열화당 미술책방'으로 2000년 개정판이 나왔고,
 2019년 표지를 새롭게 바꿔 단행본으로 발간했습니다.